U0100814

日本中国绘画研究译丛

国家出版基金项目
NATIONAL PUBLICATION FOUNDATION

东洋美术小史
文人画之复兴

〔日〕大村西崖 著

董科 金伟 译

上海书画出版社

"日本中国绘画研究译丛"序言一

丛书主编

在中日两千余年的文化交流中,绘画交流是其中颇为亮丽的一抹色彩,绘画作品和相关研究论著成为两国文化交流互鉴的重要载体。

中国绘画在世界画坛独树一帜,在形象塑造和表现手法的以形写神,体现了中华民族传统的哲学观念和审美精神。中国绘画史学历史悠久,存世的画史、画论类文献亦卷帙浩繁,如唐代张彦远《历代名画记》(10卷)、宋代郭若虚《图画见闻志》(6卷)、邓椿《画继》(10卷),元代夏文彦《图绘宝鉴》(5卷)等,皆为其中之代表。

近代以前,伴随着以僧侣、商人为主体的两国人员的频繁往来,中国的文物典籍大量输入日本,其中,画论和"渡来绘画(古渡)"为重要组成部分。民国时期,被日本人称为"今渡"的清廷旧藏及民间书画等也大量流入东瀛。东传的绘画作品不仅涵养了日本人的心灵,影响了日本的美术创作,也成为日本学者研究与建构中国画史画论的重要材料。

步入近代,随着西学东渐,尤其是近代学科知识的传入及其成长,中国的传统绘画史学遭遇到前所未有的挑战。在向近代学科观念和叙述框架的转型过程中,日本学者的研究扮演了十分重要的角色。

与现代意义上的历史、文学等学科一样,美术学学科也是日本学者首着先鞭。早期较系统的中国绘画史、中国美术史类研究著作多由日本学者撰写而成,这段历史大致可作如下简单的回顾。

明治维新以后，日本倾倒于西方思想与文化，学界则以汲取西学为要，东京大学先后聘请以费诺罗莎（Ernest Francisco Fenollosa）、里斯（Ludwig Riess）为主的欧美学者讲授哲学、世界史、史学研究法等课程，尤其是费诺罗莎后来成为倡导复兴日本美术的吹鼓手，同时也将其个人的东亚美术见解（包括贬斥文人画等）传播开来，直接影响了其弟子冈仓天心等一代美术史学者。而正是这一代学者及其弟子，开启了日本的东亚美术研究。

由于日本的大学较早开设东亚或中国美术史等课程，与中国有关的美术史著述也应运而生。如大村西崖《东洋美术小史》（1906）、《中国绘画小史》（1910）、《东洋美术史》（1925）等皆完成于作者在东京美术学校授课之时。这些著述已不同于中国传统的画史和画论，是以近代西方学科观念和叙述框架，对中国绘画美术做系统的考察，而且注重考古材料的应用，以及历代画风变迁的描述。

《东洋美术小史》主要以中、日两国为主，附带部分印度宗教美术。线装本《中国绘画小史》虽是不足60单页的小册子，但就时间与书名而言，却堪称最早的中国绘画史。该书按时代顺序，即目次所示"盘古乃至六朝、唐及五代、宋、元、明、清"，提纲挈领，概述各时代绘画特征及发展脉络，将悠久的绘画史做了鸟瞰图式的勾勒描绘，初具文化史之体。受其影响，1913年，中村不折、小鹿青云合作撰写了《中国绘画史》，这是较为详细的一部中国绘画史，且附带29幅图版。

以上两书先后被译成中文出版，在中国产生了一定的影响，尤其是陈师曾遗稿《中国绘画史》（1925）、潘天寿讲义《中国美术史》（1926）等书，不论体例还是内容，所受影响痕迹显著，而且，书中存在转译、摘译与编译的现象，这在当时也是情有可原，因为均是为应急而草就的艺术院校教材，并非正规的独创著作。

1925年问世的大村西崖《东洋美术史》，是一部全面而系统的中日两国美术史著作，其中又以中国为重，文字篇多达530页，原计划另外印制附图一册，但直到著者去世之后，其同事田边孝次才将图片插入文字卷中，扩充为

上、下两册出版（1930）。这部《东洋美术史》的中国部分后被编译为《中国美术史》（商务印书馆，1928）出版，之后又多次再版或重印，影响深远。

除以上提及的之外，日本学者有关中国绘画研究的著述还有很多，如大村西崖《文人画之复兴》、泷精一《文人画概论》、伊势专一郎《中国绘画》、内藤湖南《中国绘画史》、金原省吾《中国绘画史》、下店静市《中国绘画史研究》、一氏义良《中国美术史》、青木正儿《石涛画及其画论》、岛田修二郎《中国绘画史研究》、田中丰藏《中国美术之研究》、米泽嘉圃《中国绘画史研究：山水画论》、铃木敬《中国绘画史》等，近现代日本学者宏富的中国绘画史研究，呈现了伴随时代发展而逐渐形成的东亚区域独特的观察视角与研究观念。这些都是日本汉学或者说是日本中国学的重要研究成果，都对中国当时及其后的绘画史研究起到了一定的先导作用。

除了借鉴日本学者的研究成果，中国学者也会与日本学者展开学术上的争鸣，比如傅抱石《论顾恺之至荆浩之山水画史问题》系针对伊势专一郎《中国山水画史：自顾恺之至荆浩》一书而作，批驳其纰漏差错，一改以往学者亦步亦趋依傍沿袭日人之风，从而凸现了中国学者研治中国绘画的主体特征。可以说，现代意义上的中国绘画史的确立，伴随着中日学者之间学术交流与争鸣。两国学者论著中所呈现的源流同异，相激相荡，成为近代中日文化交流的一道独特景观。

自现代意义上的中国绘画史问世，至今已历经百余年，中国绘画美术及其历史研究也取得了辉煌成就，但同时也面临着学术转型以及全球化带来的诸多新课题。回顾过去，才能更好地面向未来，因此，有必要对百余年来绘画研究发展史做出扎扎实实的梳理和总结，其中，与中国绘画史学的诞生密切相关的日本学者的研究成果尤其值得重视，从交流史的意义上说，这些研究成果也是中国传统书画文献的赓续。"日本中国绘画研究译丛"即是上海书画出版社基于上述考虑而作的选题策划，在听取了多位学者的意见后，选取了在中国绘画史研究上具有一定影响或参考价值的著作，分期译出，旨在向学界提供日本学者的原始研究成果。当然，既然是原始成果，就不可避

免地存在时代局限性，尤其是在近现代中日关系的非常时期，与其他学科一样，绘画美术领域的研究也必然存在着国家主义、民族主义等意识形态问题，这一点需要我们在明确时代背景及学术脉络的情况下，加以客观公正地对待。

就中国绘画或美术研究而言，"史"和"论"犹如密不可分的车之两轮，因此，我们遴选的书目中就包括这两方面的著述，既有美术史梳理，又有美术专题研究。而且，需要强调的是，因年代或发行等关系，有些书籍即使在日本也难以入手，如果不翻译出来，恐怕只能停留在"只闻其名不见其书"的阶段。

浙江工商大学东方语言与哲学学院、东亚研究院日本研究中心整合全国优秀翻译人才，承担了本项目的翻译任务。经过双方的共同努力，本"译丛"得以入选"十三五"国家重点出版规划项目，是国内首次对日本学者关于中国传统绘画研究相关著述的大规模移译，亦是"日本中国学"成果的集中呈现。

相信本"译丛"的出版必将对国内传统绘画及相关学科的深入研究提供参考借鉴。不仅如此，借由穿透学术研究的语言碎片，或可让读者抵达艺术本体所呈现的生命本真状态，让现代人在不确定的时代体察生命的美及生活的意义，那更是得之所幸矣！

2020 年 12 月

"日本中国绘画研究译丛"序言二

[日]中谷伸生

在美术史研究中，以国家为单位，在其内部进行充分的美术史研究，即"一国主义"的美术史研究，今天迎来了大的转换期。在全球化的浪潮中，面对跨越国家及特定区域的纵横展开的美术作品、美术史的研究也需要打破诸如中国美术史、日本美术史等一国主义的研究桎梏，进入新的时代，如此方能在思考美术作品时理解更加复杂而多元的文化现象。中国美术史研究也需要跳出中国这个华夏民族框架，至少需要站在东亚美术史的宽广的视野中给予研究。

总之，以人文学研究为开端的所有学科领域的国际化，已经提倡了经年累月，突破一国的桎梏开展越境的研究，不仅在科研领域内，在此外的政治、经济、文化等领域，随着社会的变化亦不容否认地形成趋势。主要在一国的框架内所持续的民族主义之中国美术史、日本美术史，现已跨越国境，成为具有世界共通课题性质的学科。这就是所谓基于全球主义的方法论的确立。至少，这不是闭塞的一国美术史，而是处在开放性的东亚美术史的研究框架之内。

综上所述，作为跨越国境的东亚美术史，有望处理中心和边缘的冲突与融合之复杂关系，构筑起基于新的观点和方法论的东亚绘画史。在此，即使不能指出直接的影响关系，也必须纳入视野的是，在复杂的影响、传播、碰撞、演变、融合、个别化的潮流中浮现的具有"共时性"的美术作品的诞生。

也就是说，作品"甲"与作品"乙"的关系虽非类似，也不能断定有直接关系，但需要在研究中假想在看不到"甲"和"乙"的地方有提供支持的"丙"或"丁"的存在。换言之，指的是将目光所及的"甲"和"乙"现象背后的、从根本上给予支持的不可见的源泉之处，纳入研究的视野。或许可以说，这是发现艺术作品诞生的源泉，探究人类生命根源的研究。

美术史学，目前在"甲"与"乙"的细致却狭隘的比较研究中过于用时费力，其结果怕是会意外导致脱离美术史实的危险。换言之，限定于两国间或是两个作品间的比较研究，在追求严密性的同时，容易舍去诸多夹杂物，将作为比较对象的美术作品进行抽象化、概念化、单纯化，继而扭曲了实际的美术史。虽是作品之间细密而又实证性的比较研究，如果缺乏其他作品群的一定精确度的探究，也极易错误理解美术史的源流。也就是说，只是使细微可比较的作品脱颖而出，就会无视不能直接比较但具有某种间接影响关系的作品群。与此相对，虽是间接的影响关系较远的作品之间，也应运用各种资料开展研究，也就是说将"共时性"置于案头的研究，乃是东亚美术史的追求。

户田祯佑曾经说过："探求单纯的主题形态或空间构筑式样的类似，并言及相互的影响关系，虽是作为美术史的基本工作，但仅仅停留在这个层面上探讨影响关系，恐怕是不会再被允许了。现实更为错综复杂。"（《美术史中的中日关系》，收录于《美术史论丛》第7号，东京大学文学部美术史研究室，1991年刊）在中国绘画史的研究中，由于中国遗失了很多作品，如何填补缺失的部分成为重要的问题。户田祯佑提倡，其中缺失的部分，有必要由深受中国绘画影响的日本绘画来补充，也就是说，中国绘画史仅立足于中国一国的遗留品的研究是无法成立的。

在新的中日绘画史研究的进展中，日本的中国绘画史研究稳步前进，其间留下明显足迹的近代研究者包括大村西崖、内藤湖南，还有下店静市、岛田修二郎等人。第二次世界大战以后的研究者，不得不提的名字是米泽嘉圃、铃木敬。另外，有必要值得书写一笔的是将方法论研究凝聚为成果的户

田祯佑的名字。还有不可忽视的是近年来诸如竹浪远、河野道房等年轻一代学者的崭露头角。需要关注并看清的现状是,中国很多绘画已离开中国本土,散落在美国、欧洲各国以及日本等地,故而不能认为只有中国才是中国绘画史研究的唯一中心。也可以认为,当今时代必须考虑到研究自体的中心与周缘的相对化。如今,中国绘画史研究在全世界各国都有进展,相对而言已脱离了中国本土地域。

就此而言,本丛书中所介绍的日本的中国绘画史研究,有着很大的意义。今后,中国的研究学者,亦要对中国以外的中国绘画史研究青眼相加吧。日本的中国绘画史研究的情况,小川裕充的著述已经作了很好的整理,可以作为参考。(《日本的中国绘画史研究的动向及其展望——以宋元时代为中心》,收录于《美术史论丛》第17号,东京大学大学院人文社会系研究科·文学部美术史研究室,2001年刊)

综上可知,今后的中国绘画史研究,将作为东亚美术史而逐渐国际化。彼时,前述的将"共时性"置于案头的比较研究方法将会比较有效,我把这称为狭义的"美术交涉论"和广义的"文化交涉学"。

2020年春

(寿舒舒 译)

丛书凡例

一、"日本中国绘画研究译丛"遴选二十世纪百年的日本学者研究中国绘画的相关著述,分若干辑陆续出版。

二、各书所用底本,参见各册译后记中的具体说明。

三、正文部分,日文原著中有引用中国文献的,用中国文献进行回译,不用意译;"支那"一词,正文中统一译成"中国",在原文参考文献中可以保留"支那"一词;原著中的"我国"在译文中处理成"日本";"北京故宫博物院"译成"故宫博物院","故宫博物院"译成"台北故宫博物院";专有名词保留,并加译者注进行说明;相关日本器物、典章制度等酌情添加译者注予以说明。

四、图版部分,尽量按原书原图重新配置清晰图版,少数情况予以同类替换。图注一般仍按原书格式,若有收藏地与收藏者变更者亦不变更,以存著述当时收藏地收藏者原始信息。

五、索引部分,选取重要的作品名、人名、术语三种词条,按照A→Z的顺序排列,制作成索引。

六、译后记,介绍原作版本、参校版本、原作者生平、译者对原作者在日本学术地位的评价、译者在翻译过程中的心得及对一些问题的处理方法等。

目　录

东洋美术小史

序一

　　要将纵横三国、上下三千年美术变化之轨迹及其与文学、宗教、国运、世态等之关系一一列举，并在较短时间内讲授清楚，本非易事。去年我校设立预备科，欲在四月至六月的学期中，先向学生教授东洋美术总论。恰逢大村教授游历欧美回国，便命他承担此课程教学。大村教授立即为该课程书写梗概充当讲稿，并将讲稿送至我处。取来观之，简明扼要，毫无遗漏，对印度、中国、日本文化艺术之发展推移，了如指掌。因此我劝大村教授将讲稿内部印刷，发放与学生，供听讲之用。今年即将再次开设此科目，大村教授将原有讲稿加以改订后出版，此岂仅为本校学生之幸？除此书以外，目前尚无一部东洋美术通史著作。

　　　　　　　　明治三十九年[1]三月　东京美术学校校长正木直彦　识

[1]　明治三十九年，即1906年。——译者

序二

翻翻之波浪，尚非大洋之真；浼浼之横流，亦非江河之实。但凡人之在世，起伏相连。发则为政治上之活动；收则成文艺上之进步。政治乃社会之表面皮相，文艺则是其内里骨肉。寻治乱兴亡之轨迹，见诸政治史；察世态人文之变化，则见诸文化史。

翻翻之波浪，以政治史可叙述；海底之潮势，则须由文化史来洞察。文化史实乃社会史之骨肉，而艺术史可谓相当于其肉。

日本之国史不语艺术。然法隆寺宝库中之一张狮子锦，可证西域萨珊之花纹早已通过唐土之技艺传至日本。知晓忍冬、葡萄纹等正史所不载之艺术史事项，尤感日本古史时代受外来文化影响之甚。

大村西崖氏钻研东方艺术史，时日甚久。今日，他将于美术学校所讲授之内容修订后公之于世。自阿育王摩揭陀之全盛时代，至亚历山大东征带来希腊文化，到迦腻色伽王时犍陀罗之兴隆，再到汉明帝时代佛教东传、百济圣王赠经像于日本，最终开启日本艺术之发展，其间本末，明明晰晰。日本迄今所见之艺术史中，尚未有如此简明扼要之作。呜呼！岂忍此书由东台讲堂诸生所垄断乎？

丙午[1]春三月　平子铎岭

[1]　此处为1906年。——译者

凡例

一、本书初版，是笔者于明治三十八年[1]四月在东京美术学校新设之预备科讲授历史之际，根据学生的愿望，为减少其笔记之劳苦而印行分发的，当时仅印刷150册。今春即将再次开讲此课程，于是在校长鼓励下，对初版进行改订后出版。因开讲之日临近，不及增加插图，颇为遗憾，期待再版时予以补充。

二、预备科之历史课程是为了进入本科之后学习绘画史、雕塑史、建筑史、工艺史等诸科细分科目而开设之预修课程，讲授内容为东洋艺术通史，本书按照课程目标进行编述。

三、按规定，此科目每次讲授一小时，约三十次讲完，故力求精简。

四、本书尽量附上了文学、宗教及国运、世态等与艺术相关之诸事项，而各艺术之专门史之叙述将留到本科科目中详述，故缩短了全书篇幅。本书之性质，更似一部以艺术为主线之文明开化史。

五、本书虽题为《东洋美术小史》，但主要内容为日本绘画及雕塑。中国、印度之艺术方面，略去建筑及诸工艺，且印度方面仅涉及对中国、日本产生过巨大影响之佛教美术。

六、本书主要依据日本艺术风格之变迁为大纲进行章节划分，与按历史

[1] 明治三十八年，即1905年。——译者

时代划分有相符之处,亦有不相符之处,这是为了在讲授方面获得经验之尝试,因此章节划分未必合理。

　　七、本书原本仅为讲稿。授课中将在此基础上进一步展开,稍增广度。

<div align="right">明治三十九年^[1]三月　著者　识</div>

［1］　明治三十九年,即 1906 年。——译者

第一章　日本之原始状态

日本之原始艺术，或为画于古坟石窟上的人形、纹样之类，或为装饰坟墓用的土偶、石人之属。其技法极其幼稚笨拙，犹如今日之儿戏。它们在人类学上固然属于遗物之范围，在艺术上则仅可视作萌芽。建筑方面，由穴居进化出了茅屋，其制为前后倾斜地立数条木材，使其上部交叉，架设横栋，茸以茅茨，仅此而已。茅屋的遗风，仍可见于今日的神社建筑，大社造、神明造等即是。至于工艺，亦是如此。太古之窑工，有瓮、比良加等粗陶。金工虽有矛、剑、铃、镜等铸造物，但皆为蛮俗之物。然而，这些原始诸艺术经历岁月后，也自然地在一定程度上得到了发展。正因有这些原始艺术作为基础，在中国大陆的技巧传播到日本之后，日本才能够迅速将其吸收消化，生成具有岛国特色之文物。

第二章　六朝以前之中国

　　大陆文化对日本的艺术产生了巨大影响。那么，太古时代的大陆文化状态如何呢？尽管唐虞三代（夏、商、周）年代久远不可详考，但中国人很早就在黄河流域定居，建造宫室，从事农耕佃渔，有医药、历算、律吕，知舟车、市易之法，从结绳之制发展出文字，用货币、量衡，制衣冠，营城邑，作陶、漆之器用，冶铸金属，雕琢珠玉。及政教渐强，群后渐和而立元后，至三代成世袭一王之治，形成了完整之国体。进入商代，铜器的遗物留存至今。到了周代，文化进步巨大，学艺颇开。较商代而言，鼎彝诸器，加以饰纹。有冕服、旗旓之彩绘和宫室之壁画。三代之后的艺术，有书法与诗歌。

　　春秋之世，群雄割据，吞噬不息，但这一时代学问灿然，英华焕发。孔孟之儒家思想、老庄之道学、申韩之刑名、孙吴之兵法，以至于诸子百家，不遑枚举。《风》《雅》一变，而为屈原、宋玉之《楚辞》。秦代（公元前246年—公元前207年，日本孝灵天皇四十五年至孝元天皇八年[1]）铸造钟鐻、金人，骞宵国画人烈裔来朝。虽然书籍被焚，但阿房宫之宏大建筑，必然促进了艺术之发展。汉代（西汉：公元前206年—24年，日本孝元天皇九年至垂仁天皇五年；东汉：25年—219年，日本垂仁天皇六年至神功皇后十九年[2]），文学上有司马

［1］　日本之天皇、年号，到七世纪前后才较为可信。请读者参考相关文献予以鉴别。——译者
［2］　受年代限制，作者对我国历史纪年的相关叙述有诸多不准确之处，请读者参照后附年表予以鉴别。——译者

迁、班固之史笔,贾谊、扬雄、司马相如等之辞赋,以及乐府诗章,真是文采陆离。其他艺术,则有绘壁、画车、铜人、石像之类,从记传中见之,可察其技巧超越三代。从镜背铸纹亦可窥其一斑。艺术史料渐次有迹可循,如毛延寿等人之丹青,丁缓、李菊之雕镂。东汉全盛年代,国威远震西域,统治于阗(瞿萨旦那,Kotan,昆仑山之北与沙漠之间,今新疆和田)、屈支(龟兹,Kutche,天山之南与沙漠之间,今新疆库车),遥与月氏(Yuchi,之后出现)交通,汉明帝[1](57年—75年,日本垂仁天皇八十六年至景行天皇五年)派遣蔡愔、秦景等人求佛教经像带回国内(67年,日本垂仁天皇九十六年),开嗣后六朝(晋、宋、齐、梁、陈、隋)佛教宣弘之基。诸如镜背的葡萄纹等,想必是受西方艺术之影响。除汉镜外,当时的遗物还有孝堂山祠(山东肥城县附近)、武梁祠(山东省嘉祥县附近,成于147年,日本成务天皇十七年)的石刻画等。

三国(魏、吴、蜀,220年—264年,日本神功皇后二十年至六十四年)至六朝(265年—617年,日本神功皇后六十五年至推古天皇二十五年),佛教机缘渐熟,吴主孙权(222年—251年,日本神功皇后二十二年至五十一年)以来,历朝帝王敬皈佛教者相踵,频助弘教,于阗、屈支、安息(Parthia,里海南方的古国)、睹货罗(兜佉勒,Tukhāra,今阿富汗巴尔赫地方)、犍陀罗(Gandhāra,葱岭 Hindu-kush 南方之一地方)、罽宾(迦湿弥罗,Kaśmira)、乌丈那(乌苌,Udyāna,今斯瓦特河流域 Mangala 地方)及印度诸国之佛僧来归化者甚多,与扶南、执狮子国(Siṃhala,锡兰)、阇婆(Java)等国亦有交通往来,渡天竺求法者亦复不少,如晋之法显(399年—414年渡天竺,日本仁德天皇八十七年至允恭天皇三年)、魏之宋云(518年归国,日本继体天皇十二年)等。梁之郝骞奉武帝(502年—549年,日本武烈天皇四年至钦明天皇十年)之命,模造印度室罗伐悉底国(舍卫,Srāvasti,今塞赫特-马赫特地方)祇桓精舍(祇园、逝多林,

[1] 以下帝王后接年份皆表示在位时间。汉明帝57年—75年在位,原文作"58年—75年",误,今依据《辞海》第七版改之。对应日本年号相应改之。——译者

Jetavana-Vihāra）邬陀衍那王（优填、出爱 Udayana，佛在世憍赏弥国 Kausaṃbī 王）所造佛像归国（502年—511年，日本武烈天皇四年至继体天皇五年），其他诸如图像传来之事不遑枚举。印度及西域诸国蓝本传来后，随着佛教弘宣，图像之制作甚是兴盛。

不仅如此，六朝帝王将相多好书画，搜集鉴赏颇盛。晋明帝（323年—325年，日本仁德天皇十一至十三年）自能丹青，大量收集法书名画。桓玄篡逆（403年，日本履中天皇四年），取此收藏，转而归于宋武帝（420年—422年，日本允恭天皇九至十一年），传于齐高帝（479年—482年，日本雄略天皇二十三年至清宁天皇三年），高帝将之品第，披玩不措。梁武帝搜集了更多名画，梁元帝（552年—555年，日本钦明天皇十三至十六年[1]）亦善绘画，名迹满御府。及其灭亡，名画多化为煨烬。陈文帝（560年—566年，日本钦明天皇二十一至二十七年）亦搜求古书画，隋文帝（581年—604年，日本敏达天皇十年至推古天皇十二年）建宝迹、妙楷二台藏之，其中一半传入唐之御府，《贞观画史》中所见者即是。如此看来，六朝时期中国艺术之发达颇著。吴之曹弗兴以后，有晋之顾恺之、宋之陆探微、北齐（550年—577年，日本钦明天皇十一年至敏达天皇六年）之曹仲达、梁之张僧繇等，丹青之妙手不少。绘画评论之道亦始兴，如南齐谢赫之《画品》、陈之姚最之《续画品》、梁元帝之《山水松石格》等。

雕塑也因佛像制作而急速进步，到了晋之戴逵、戴颙父子，始精于西方之制，而极东夏造像之妙，以为古来之未曾见而著称。南齐有石匠雷卑。北魏（386年—534年，日本仁德天皇七十四年至安闲天皇元年）时，于阗国及印度摩揭陀国（Maghadha，今南比哈尔地方）的风格传至，行像颇为流行。相传南齐明帝（494年—498年，日本仁贤天皇七年至十一年）造千躯之金像；陈武帝（557年—559年，日本钦明天皇十八至二十年）造金铜像一百万

[1] 梁元帝552年—555年在位，原文作"552年—554年"，误，今依据《辞海》第七版改之。对应日本年号相应改之。——译者

躯，陈宣帝（569年—582年，日本钦明天皇三十年至敏达天皇十一年[1]）造金像二万余躯，治故像一百三十万；北魏道武帝（386年—409年，日本仁德天皇七十四年至反正天皇四年[2]）造千躯金像，北魏孝庄帝（528年—530年，日本继体天皇二十二年至二十四年）造石像一万；北凉（397年—439年，日本仁德天皇八十五年至允恭天皇二十八年）之沮渠蒙逊（401年—433年，日本履中天皇二年至允恭天皇二十二年[3]），在百里山崖之间雕出石像；隋文帝造像十万六千五百六十躯，隋炀帝（604年—618年，日本推古天皇十二至二十六年[4]）造像三千八百六十躯，治故像十万一千躯。此外，南朝宋元嘉（424年—453年，日本允恭天皇十三年至四十二年）、梁天监（502年—519年，日本武烈天皇四年至继体天皇十三年）年间，造像尤为兴盛，此事可见于佛家之史传。雕塑的发达诚非偶然，而其材体，当时已有木像、铜像、锤鍱、石像及夹苎漆像等。唯惜北魏太武帝（太平真君七年，446年，日本允恭天皇三十五年）及北周武帝（建德三年，574年，日本敏达天皇三年）大行灭法，天下寺像多被破坏。万幸洞窟及摩崖之石像等多免其厄，其中不少与古碑头雕饰等一起，至今尚存于洛阳、长安[5]，而小铜像则往往传到日本，《金石索》亦稍有收录。这些大抵皆为北朝（北魏、北齐、北周）之遗物，技巧难免颇显古拙，姿态硬涩，衣褶线条多为并行，无生动之气。日本推古天皇时代前后所制者，与这种样式完全相同。这是因为最早经由三韩传至日本的佛像，就是这种样式。除佛教像外，北魏道士寇谦之等大行宣扬道教，嗣后，道教渐模仿佛教像进行绘画、雕塑，制作天尊图像。相关内容，在此暂且省略。

［1］　陈宣帝569年—582年在位，原文作"569年—580年"，误，今依据《辞海》第六版改之。对应日本年号相应改之。——译者
［2］　北魏道武帝386年—409年在位，原文作"386年—408年"，误，今依据《辞海》第七版改之。对应日本年号相应改之。——译者
［3］　沮渠蒙逊401年—433年在位，原文作"401年—432年"，误，今依据《辞海》第七版改之。对应日本年号相应改之。——译者
［4］　隋炀帝604年—618年在位，原文作"605年—616年"，误，今依据《辞海》第七版改之。对应日本年号相应改之。——译者
［5］　今陕西省西安市。——译者

第三章 古代印度[1]

　　如前所述，西方艺术对中国多有裨益，而印度之影响在佛教兴起之后，其艺术在此期间逐渐走向发达（佛灭之年代异传纷纷，不知孰是，今姑且从佛陀伽耶 Buddhagaya 之碑文，即公元前478年，周敬王四十二年，日本懿德天皇三十三年）之历史，变得渐次有史可考。印度文化之本源，在雅利安那高原（Ariana, Iran, 里海之东，妫水 Amu, Oxus 流域），伴随发生在大约公元前两三千年的印度雅利安民族南迁，渐次由信度河（Sindhu, Indus）流域传播至恒河（殑伽，Gaṅgā, Ganges），与古波斯同属雅利安那文化。虽不知太古之吠陀（Veda，印度最古之典籍）时代是否有诸神图像，但神话时代以后，文学及哲学在婆罗门（Brāhaman）种姓中颇为发达，很早就有了五明学艺，工巧即为其中一科。及释迦牟尼佛（Śākyamuni Buddha）出世，邬陀衍那王及钵罗犀那恃多王（波斯匿，胜军，Prasenajit，舍卫国王）均造佛像。佛灭之后，迦罗阿育王（Kalāśoka）之时（佛灭百年后），在吠舍厘（毗舍离，Vaiśālī，今巴莎尔）进行了遗教结集，此外暂无史传可循。

　　后来希腊亚历山大大帝（公元前337年—公元前323年，周显王三十二年至四十六年，日本孝安天皇五十六年至七十年）东征，席卷波斯后进入北

[1] 受年代限制，作者对古印度史、佛教史的相关叙述有诸多不准确之处，请读者参考相关文献予以鉴别。——译者

印度，蹂躏犍陀罗、迦湿弥罗（Kaśmīra）及五河地方（Panjab），至信度河下游后回师（公元前326年，周显王四十三年，日本孝安天皇六十七年），北印度暂为亚历山大部将叙利亚王塞琉古（Seleukos Nikator，公元前312年—公元前280年，周赧王三年至三十五年，日本孝安天皇八十一年至孝灵天皇十一年）所统治。此时印度旃陀罗笈多（月护，Candragupta，公元前316年—公元前291年，周慎靓王五年至赧王二十四年，日本孝安天皇七十七年至一〇二年），灭摩揭陀国幼龙王朝（始祖 Śiśunāga 最初治世时大约为公元前691年）难陀王（Nanda），成为孔雀王朝（Maurya）的始祖。塞琉古王将北印度之地归还于他，命大使（相继由 Megasthenes, Deimakhos 等人担任）常驻摩揭陀国。印度所受希腊文化之影响，盖始于此。旃陀罗笈多之后，经其子频头娑罗王（Bindusāra）至阿输迦王（阿育、无忧，Aśoka，公元前264年—公元前223年，周赧王五十一年至秦始皇二十四年，日本孝灵天皇二十七年至六十八年）时，孔雀王朝成为五印度之霸主。阿输迦王笃叭佛教，集佛徒于首都波吒厘子城（巴莲弗，Pāṭaliputra，今巴特那），开始再行佛经结集（公元前244年，秦始皇三年，日本孝灵天皇四十七年），翌年遣传道僧赴犍陀罗、迦湿弥罗等地弘传佛教。自是，北印度之民亦信三宝。

此后，王子摩醯因陀罗（Mahendra）于狮子国传道，开南方佛教之基。不仅如此，阿输迦王大行旌表佛教遗迹，所兴造塔、庙（Stūpa、Caitya）及伽蓝（Saṃghārāma）甚多，今有石柱（Stambha）的遗留物留存。毗舍离（今 Tirahuti, Tirhut, 甘达基河之东）及僧伽施（Sankisa，《佛国记》中的僧伽施、Sanghasya，《西域记》中的怯比他，Kapitha）等地所留存者即是。铃头圆柱上雕出狮子、象、牛、马，或是法轮（Dharmacakra），柱身刻有文字。现存的数座石柱柱头所刻的狮子、象，及其脚下圆板侧缘上的鹅，颇具写实技巧。用作饰纹之亚述忍冬，即受西方之影响。除阿输迦王所建石柱外，几乎同一时代之遗物有帕鲁德（Bharhut，乌恩切哈拉东北，贾巴尔普尔铁路瑟德纳站以南之一村）古塔之门（Toraṇa）及栏楯石雕，其内容是佛传及佛本生传（Jātaka）之诸相，塔、法轮及菩提树（Bodhitaru）礼拜等图画，以及天、龙、药叉、天女

（Deva, Nāga, Yaksha, Apsara）之雕刻。

阿输迦王时代前后，印度境外形势发生巨变，希腊人狄奥多特（Diodotos，公元前256年—公元前242年，周赧王五十九年至秦始皇五年，日本孝灵天皇三十五年至四十九年）建立大夏国（Greco-Baktria，葱岭西北，妫水流域），斯基泰（Scythia）人阿尔撒息（Arsakes）建立安息国（公元前255年，日本孝灵天皇三十六年）。大夏尤为强盛，立国后经欧西德莫斯（Euthydemos，公元前221年—公元前195年，秦始皇二十六年至汉高祖十二年，日本孝灵天皇七十年至孝元天皇二十年）、欧克拉提德斯（Eukratides，公元前185年—公元前172年，汉吕后三年至文帝八年，日本孝元天皇三十年至四十二年）、弥兰多罗斯（Menandros，公元前161年—公元前140年，汉文帝后元三年至武帝建元元年，日本孝元天皇五十四年至开化天皇十八年）等数代国王，将希腊人之势力扩张至北印度。而孔雀王朝于阿输迦王后七代，至公元前195年（汉高祖十二年，日本孝元天皇二十年）布里哈德拉塔（Vṛhadratha）在位时灭亡，其后巽伽王朝（Suṅga，自始祖Pushyamitra至末代国王Devabhūti，历十代，公元前188年—公元前77年，汉惠帝七年至昭帝元凤四年，日本孝元天皇二十七年至崇神天皇二十一年）、甘婆王朝（Kanva，自始祖Vasudeva至末代国王Susarman，历五代，公元前76年—公元前32年，汉昭帝元凤五年至成帝建始元年，日本崇神天皇二十二年至六十六年）、百乘王朝（Andrabhritya，自始祖Sipraka至末代国王Pulomat，历三十二代，公元前31年—公元429年，汉成帝建始二年至宋文帝元嘉六年，日本崇神天皇六十七年至允恭天皇十八年）相继，时有英主称霸一方。

此间，巽伽王朝之普林达迦王（Pulindaka，公元前127年—公元前125年，汉武帝元朔二年至四年，日本开化天皇三十一至三十三年）在位前后，北方月氏势力渐盛，伽德菲赛斯王及冈多法勒斯王（Kadphises，或为《后汉书》之阎膏珍，其治世在公元前三四十年前后，Gudaphara是在公元三四十年前后，或Kadphises为阎膏珍之父丘就却，Gudaphara为阎膏珍，不确定）时，征服了雅利安那以南的北印度。此时正是希腊人斯特拉波（Strabo）游历印

度（公元前30年，汉成帝建始三年，日本崇神天皇六十八年前后），东汉明帝遣使求佛教之时代。迦腻色伽王（Kanishka）既起（78年，东汉章帝建初三年，日本景行天皇八年），以犍陀罗、迦湿弥罗为根据地，称霸五天。迦腻色伽王时代前后，印度与罗马交通颇为频繁，东汉西域都护班超遣部将甘英出使大秦（罗马国）也是这一时代。迦腻色伽王笃信佛教，兴隆佛法，先在犍陀罗建塔，又在阇烂达罗（Jalaṃdhara，在旁遮普）召集五百阿罗汉进行经论结集（100年，东汉和帝永元十二年，日本景行天皇三十年前后），成就北方佛教之典籍《阿毗达摩大毗婆沙论》（Abhidharma- Mahāvibhāṣā-śāstra）。这一时代，有胁尊者（Pārśva）、世友尊者（Vasumitra）等硕学。又有马鸣菩萨（Aśvaghosha），造大乘（Mahāyāna）之论，随后龙猛菩萨（龙树，Nāgārjuna）唱中观（Mādhyamika），佛教之教义逐渐进化，已非仅有小乘（Hīnayāna），加之婆罗门之事不断混入佛教，产生了后来密教之萌芽。

迦腻色伽王之后经百余年，波斯国再次崛起（226年，魏文帝黄初七年，日本神功皇后二十六年，萨珊王朝建立），屡与罗马交战，欧洲与印度之交流不复可寻。此后印度笈多王朝（自始祖Gupta起传十代许，319年—465年，东晋元帝大兴二年至宋明帝泰始元年，日本仁德天皇七年至雄略天皇五年）兴起，将月氏从其境内驱逐。法显三藏渡天竺即是此时代，据其所记，当时所到之处，佛教甚盛，塔、庙、伽蓝及佛迹随处可见。其后数十年，乌仗那及迦湿弥罗之王摩醯逻矩罗（大族，Meheraknla）于北印度大行灭法（472年，宋明帝泰豫元年，日本雄略天皇十六年），破坏塔及伽蓝一千六百处，不仅北方之佛教因此一时屏息，古代艺术之遗物亦受摧残。这亦是现存犍陀罗之塔庙废墟累累原因之一。虽此灭法之后未经几何，世亲、无着（Vaśubhandhu、Asaṅga）等名僧辈出，北方之佛教再兴，但终不能如旧时。唐之玄奘游历的时代（629年—645年，唐太宗贞观三年至十九年，日本舒明天皇元年至孝德天皇大化元年），婆罗门教大自在天派（Śaivas）盛行，佛教较显法之时甚为衰颓，外道之天祠比寺塔还多，伽蓝废残相依。当时唯有羯若鞠阇国（Kānyakubja，今之卡瑙杰）之曷利沙伐弹王（喜增，Harsha Vardhana）等，

多兴造塔婆、伽蓝，摩揭陀国之那烂陀（施无厌，Nālandā）、摩诃菩提（大觉，Mahābodhi）两寺极其盛大。义净渡天竺之时（671年—695年，唐高宗咸亨二年至武则天证圣元年，日本天智天皇四年至持统天皇六年）余势尚存。在此之前，佛教之婆罗门化，即密教之咒藏（Vidayapiṭaka），已为成文十万颂之梵本。其后金刚智、善无畏、不空金刚（Vajrabodhi，713年，唐玄宗开元元年，日本元明天皇和铜六年来唐；Śubhakarasiṃha，716年，开元四年，日本元正天皇灵龟二年来唐；Amoghavajra，749年，唐玄宗天宝六年，日本孝谦天皇天平胜宝元年来唐）等传至唐土者即是。可知印度之佛教已非旧时之状态。六朝之间，西方僧侣纷纷接踵来到中国，正是印度佛教兴废相替之际。

此后，婆罗门教取代佛教，至今几乎覆盖了整个印度半岛。纯粹的佛教艺术渐次绝迹，印度历史亦进入黑暗时代。而婆罗门教起源自吠陀神话，公元纪年前依据《摩奴法典》（Manu）、《罗摩衍那》（Rāmāyaṇam）、《摩诃婆罗多》（Mahābhārata）等渐次变化，最初礼拜被作为神体之自然物体，后来逐渐设像膜拜。这或是模仿佛教。至七、八世纪之交（盛唐初期，日本飞鸟、奈良时代），乘佛教衰颓之机，圣典《往世书》（Purāṇa）成，印度神话完成。印度教大自在天派形象畸异之诸神，与神妃派（Śāktaṃ）之部分神像一同混入佛教，成为密教之各种观音、明王、天部（Avalokiteśvara、vidyārāja、Deva-knlāya），及藏传佛教之诸尊。吠陀之八天（帝释天 Indra、火天 Agni、夜摩天 Yama、日天 Sūrya、水天 Varuṇa、风天 Vāyu、俱肥罗天 Kuvera、月天 Soma）、《往世书》三尊（梵天 Brahmā、毗纽天 Viṣṇu、大自在天 Śiva）并其神妃及化身（Śakti、Avatāra）等皆然。毗纽天派（Vaishṇava）多不入佛教，耆那教（Jaina）与中国、日本之艺术无关，故在此俱不赘述。

除前文已提及者外，阿输迦王之后的印度艺术之遗物并不少。卡拉（Kārla, Kārli, 孟买至浦那路上之一村）之大庙，是巽伽王朝阿耆尼密多罗王至提婆菩提王（Agnimitra，公元前152年—公元前145年，汉景帝五年至中元五年，日本开化天皇六年至十三年，Devabhuti 公元前86年—公元前77年，汉昭帝始元元年至元凤四年，日本崇神天皇十二至二十一年）时代建成的，其

柱头铃形上蹲踞有象、马，并雕刻有乘坐于其上之人物。纳西克（Nāsik，孟买东北）窟寺成于百乘王朝黑暗王至乔达谜布陀罗王（Krishṇa, Gautamiputra，8年—334年，王莽初始元年至东晋成帝咸和九年，日本垂仁天皇三十七年至仁德天皇二十二年）时代，柱头之铃形及动物样式与卡拉几乎相同，均与波斯之柱式相似，欧洲学者因此称之为波斯-印度式（Perso-Indian）。桑吉（Sanchī，毗底沙至博帕尔之间，贝德瓦河左岸之一村）之大塔虽系阿输迦王时代所建，其四座石门则为百乘王朝婆多迦罗尼一世（Śatakarṇi Ⅰ，10年—27年，王莽建国二年至东汉光武帝建武三年，日本垂仁天皇三十九年至五十六年）治世时代起数十年间建成，门之两柱及三横梁皆雕刻满面。所雕刻者，塔婆、菩提树、法轮礼拜图最多，又有吉祥天（Śrī, Vishṇu 之妻）水浴图、佛传及佛本生传诸图以及可能是塔之由来事迹图等图。大塔附近又有一小塔门，雕饰略同。此等诸门雕刻样式，大抵与帕鲁德塔之门栏无异。阿马拉瓦蒂（Amarāvatī，南印度奎师那河南岸之一小市）大塔（即《西域记》驮那羯磔迦国 Dhanyakataka 阿伐罗势罗僧伽蓝 Avaraśilā Saṃgharāma）之内外二重大理石栏，亦有极为富赡之雕刻，外栏约为四世纪（晋，日本仁德天皇期间前后）建立，内栏应为外栏之后一世纪所建。若将之与帕鲁德及桑吉之雕刻相比，于前二者佛及比丘（Bhikshu）之形象与俗人无大异，此石栏中比丘等着袈裟（Kashāya）、剃发，佛则从其说法、定坐乃至经行之姿态及印相（Mudrā），到偏袒右肩之衣相，头后之圆光及狮子座（Siṃhāsana），宗教上之形式已经完全固定。雕刻之技巧亦颇发达，非如帕鲁德、桑吉般古朴。至于内栏之浮雕，则精密巧致，宛如象牙雕刻。其图样少有塔婆及菩提树之礼拜，龙及法轮则不少。佛传图中说法及定坐之图最多，渐成后世所礼拜本尊佛像之典型。此外还有阿旃陀、库达、可内里、埃洛拉等洞窟寺院（Ajanta 在距孟买约 320 英里[1]的帕乔拉车站开外 30 英里处，即《西域记》中所载摩诃剌侘国 Mahārāshtra 东境山中之伽蓝，其建造约自二世纪起，至六世纪；

[1]　320英里，或为220英里之误。——译者

Kuḍa在孟买南方,建于二至五世纪;Kaṇheri在孟买附近,建于二至九世纪;Ellūra在尼扎姆地方,其佛教石窟建于四至六世纪,婆罗门石窟建于七至八世纪)以及鹿野苑之塔(Sarnath在瓦拉纳西附近,即《西域记》婆罗疱斯国Vārāṇasī鹿苑Mṛgādava伽蓝西南之窣堵波)皆有雕饰。其佛像已成有左右胁侍之三尊定式。其坐之处,有莲花之茎,与日本法隆寺橘夫人厨子中之物类似。亦有虽为佛像,却与耆那(Jina)相似者,或有圣、十一面、多罗(Arya,Ekādaśamukha, Tārā)等诸观音像及《观音救难图》等,可见佛教艺术伴随大乘宗及密教逐渐发生变化,唯独阿旃陀之佛传图浮雕等尚带古风。故可认为,诸如埃洛拉婆罗门窟之诸神像,是密教图像所依据之蓝本。除此等浮雕图外,古老的圆雕佛像遗物非常稀少,想必大乘佛教尚未兴起之时,并非不存在作为礼拜对象的尊像。现存圆雕佛像,其最古之样式亦不比阿马拉瓦蒂之浮雕古老,皆定式袈裟偏袒右肩,其头为螺发。而从帕鲁德塔到鹿野苑之塔的诸浮雕,概布局繁密,人物面貌有印度人特征,而其形象不免存在解剖学上的缺点,但是颇可见四肢之运动。身体裸露部分较多,盖风土使然。其技术水平,除希腊外,西亚诸国以及埃及均不能及,由是可见古代印度固有雕塑发达之一斑。

上述固有印度风格之外,在犍陀罗地区流行一种异式雕塑。这种雕塑流行于迦腻色伽王兴隆佛教以来至摩醯逻矩罗王灭法为止之时期的葱岭以南。之后,其势力暂有少许留存,但是进入七世纪,塔婆、伽蓝尽遭摧残而荒废,犍陀罗之都布路沙布罗(Purusapura,今白沙瓦)王族绝嗣,邑里空荒,外道甚盛,佛教几乎全无留存,据玄奘之记载,则此事明矣,那么该样式之艺术,恐怕亦随佛教而湮灭。古犍陀罗,今称尤沙夫赛地区(Yusufzai,因民族之居住地得名),晚近,自其塔克特依巴依、贾玛尔格里、南度、桑浩(Takht-i-Bahi, Jamalgarhi, Nathu, Sanghao)等寺塔废墟中所得古雕刻品甚多。观之,则与前述印度固有风格样式完全不同,受欧洲美术之影响甚为显著。建筑的柱头多用科林斯式(Corinthos),缘饰多用爵床叶(Akanthos),雕刻人物则有着希腊风之衣衫、花冠者。不仅如此,亦有希腊神话之巨人(Gigantes)、

海王（Poseidon）之爱马马头鱼尾兽（Hippocampos）、特里同（Triton），形同帕拉斯·雅典娜（Pallas Athene）之女性，酷似被鸷鸟掠去之伽倪墨得斯（Ganymedes）等男女像。此外，人物面相体型几乎与欧洲人相同，衣褶之雕法及浮雕图之布局，已类似欧洲雕塑。佛像之头部亦非螺发，而是波状卷缩，袈裟亦与本地风土气候相适应，覆盖了两肩，又多不用狮子座。虽迦腻色伽王时大夏国已灭亡（公元前140年，汉武帝建元元年，日本开化天皇十八年），但其民尚于此附近杂居。又迦腻色伽王时代前后，此地与罗马交通频繁，自然导致用欧洲风格之艺术行佛教之造兴。若说造成如此影响之典型根源是希腊，那么又不得不承认其中带有罗马风。若云根源是罗马，那又不是纯罗马风，其中包含着希腊风。概言之，亚历山大大帝东征以后，渐次波及至此地区之希腊式文明开化，与迦腻色伽王时代通过交通带来之罗马文物，二者混合，成就了犍陀罗之美术。故将此种雕刻样式命名为希腊印度风、希腊佛教风、希腊大夏风、印度罗马风或印度拜占庭风（Graeco-Indian, Graeco-Buddhist, Graeco-Baktrian, Indo-Roman, Indo-Byzantine）等，皆有不可取之处，称之为犍陀罗风则最无争议。而此样式对中国、日本之美术未造成显著影响。东方之佛教美术，多传固有之印度风，受犍陀罗风影响者，唯唐及日本天平时代所建成佛像之衣褶雕法。非螺发，袈裟覆盖双肩之佛像形式非常罕见。犍陀罗风未对东方造成太大影响，一是因其地处印度边陲，而求法之中国僧人多传被他们视为神圣之中印度之物，未带回犍陀罗之物；二是因除宋云、玄奘外，经北道（绕葱岭之西，经屈支）或中道（过葱岭经于阗）回国者少，尔后多经东道（经西藏直接前往中印度）或海路，不经犍陀罗之故。

至于印度古代之绘画，除阿旃陀窟寺之壁画外，尚不知有更多遗存，只可依据前述之浮雕进行一定想象。然阿旃陀窟寺有约三十座庙及精舍，壁画甚多，且其年代跨越数百年，变化颇为丰富，故从其中足以观察古代印度之绘画技巧。其所画之处，多有佛传图及佛本生传图，描笔主要用彩线，物象呈现阴阳，往往十分精致。装饰纹样甚为巧妙，调色和谐。日本法隆寺壁

画与之样式相似之处不少，其余佛教画，在佛像之大体形式上亦然。故足以认为，这就是中国、日本佛教画之蓝本。至于白毡画像，不幸无古代遗作留存，仅能从密教之仪轨（Tantra）等，就其手法与材料作一定考察。婆罗门教之图像，亦可依密教诸尊容想象其大概。若有犍陀罗之绘画传存，其样式或与雕塑同样带有欧洲风。

古代印度人不以艺术为贵，可从经典中所载行不善事者，来世可生于工巧之家的说法中知晓。作为画人留名于典籍者，仅有《杂宝藏经》所载乾陀卫国（即犍陀罗）之画师厨那（Kana）一人。艺术理论很早就被一定程度论及，《论藏》（*Abhidharmapiṭaka*）中有工巧无记（非善非恶）之业之论，以及身工巧、语工巧、工巧心之分类。

至于西域之美术，则屈支、于阗之古物最近稍现传世之作，由此可窥见一斑。观其壁画断片，材料及手法略与阿旃陀壁画类似，塑造之佛教像，其面貌发容等方面之样式，颇似犍陀罗诸像。想必大抵为唐代之遗物。若对屈支、于阗古代艺术之相关研究继续取得进展，那么固有印度风及犍陀罗风与中国六朝风及唐风之间的关系会更加明确。

第四章　日本与三韩之交通
及佛教东传

　　日本与外国之沟通交流,以三韩[1]为最古早。佛教始传入日本,亦以三韩为中介。因此,必须就三韩的情况稍作介绍。三韩自商之箕子以来,流传中国文化,之后为汉所属。后来新罗(公元前57年,汉宣帝五凤元年,日本崇神天皇四十一年)、高句丽(公元前37年,汉元帝建昭二年,日本崇神天皇六十一年)和百济(公元前18年,汉成帝鸿嘉三年,日本垂仁天皇十二年)三国相继兴起而并立,至东汉初,加罗国(任那)兴起。高句丽因其地与中国相接,交通自然频繁。到了小兽林王时代,前秦苻坚于建元九年(373年,东晋孝武帝宁康元年,日本仁德天皇六十一年)送经像至高句丽以传佛教,广开土王(392年—412年,东晋孝武帝太元十七年至安帝义熙八年,日本仁德天皇八十年至允恭天皇元年)时,建设了诸多寺院佛像。百济,则仇首王(375年—383年,日本仁德天皇六十三至七十一年,东晋宁康三年至太元八年)时,胡僧摩罗难陀(Mālānanda)来传佛教。百济圣王(523年—553年,梁武帝普通四年至元帝承圣二年,日本继体天皇十七年至钦明天皇十四年)时,笃皈依之,遣使赴梁求经典、画师及工匠等。首次将佛教传至日本者,即是此王。嗣后,百济武王(600年—640年,隋文帝开皇二十年至唐太宗贞观

[1]　作者对朝鲜半岛史的相关叙述有诸多不正确之处。例如高句丽本为中国古代少数民族政权,却被作者作为朝鲜半岛占国来看待,所谓神功皇后征三韩,置任那日本府云云,亦疑点重重。请读者参考相关文献予以鉴别。——译者

十四年，日本推古天皇八年至舒明天皇十二年）大建佛寺。新罗因其地距中国最远，佛教传入亦为最后。法兴王（513年—539年，梁武帝天监十二年至大同五年，日本继体天皇七年至宣化天皇四年）时，佛舍利（Śarīra）由梁传至，至真兴王（540年—578年，梁武帝大同六年至陈宣帝大建十年，日本钦明天皇元年至敏达天皇七年）时，大兴寺塔。佛教之外的文物，亦从中国渐次传至。日本与三韩之交通，自神话时代即有之，又日本西部之民，很早就与中国相交通。神功皇后征三韩（200年，东汉献帝建安五年）于任那置日本府，三韩朝贡经久不绝。大陆之工艺，渐次输入日本。至应神天皇之世，始传中国文学（285年，晋武帝太康六年），渐以笔册记录语言。百济贡缝工（283年，晋太康四年），更于吴地求织缝工（306年，晋惠帝光熙元年）。至雄略天皇时代，又遣使百济及吴地招请各类工匠（463年—468年，宋孝武帝大明七年至明帝泰始四年），始得画工（百济因斯罗我）。至钦明天皇十三年（552年，梁承圣元年），佛教由百济圣王明秾始传日本。

虽佛教本非偶像崇拜之宗教，然皈依佛教者恭敬教祖以下先德之尊容以谢德，而修行者或建标帜教理之图像以资观想（密教），故画图雕像与佛教之弘通相伴。然而当时文明开化程度尚低，尚无将绘画、雕塑当作纯粹之美术品玩赏之事。若非宗教上之需求，自然不存在艺术之发达，故宗教发达以后，艺术亦急速进步。建筑方面，寺塔亦然。唯佛教初兴之时，作为礼拜之标的，雕像最易给人以实在感而尤为重要，故发展之程度，绘画稍在雕塑之后。

佛教传入日本后，佛像、幡盖之类即随之传入。虽岛国之民始见之时，惊于其奇巧，然不到半个世纪，亦能自行制作，日本之美术勃然兴隆，日本美术史可由此谈起。佛教初传当时，大官阀族轧轹，借言佛教与国神之祭祀不相容，一时有排佛之争。然信教之势日盛，三韩屡屡贡献寺工、佛工、画工及诸种工匠，又佛像之传来亦不少。苏我马子既建寺塔，后又有奉佛之伟人圣德太子摄政万机，学穷教理之奥，才通诸艺之要，佛教由此大为兴隆，寺像营造不绝。太子治世约三十年间（593年—621年，推古天皇元年至二十九年，

隋文帝开皇十三年至唐高祖武德四年），绘画、雕塑乃至建筑及诸工艺均急速取得长足进步。苏我马子之法兴寺（推古天皇四年）、圣德太子之四天王寺（推古天皇元年）、法隆寺（推古天皇十五年）等建成后，屡造立丈余之大像，而名匠鞍作首止利出世，施展空前之技巧。传太子自己亦能雕像。止利之遗作，有法隆寺金堂释迦三尊像（623年，推古天皇三十一年，武德六年成）等。传为太子之遗作者，有同寺上宫王院观音像等。当时之其他作品传至今日者亦不少（四十八体佛等）。其材质，早有铜像、木像、金属锤鍱像。其造型，则有圆雕、浮雕。其制作样式，即前述印度固有之艺术，经六朝时代之中国传入三韩，而后传入日本，与中国六朝之遗作最相近。盖以传来之佛像为蓝本，归化工人传其手法，后渐次发展，成止利佛师等之技巧。然其形象尚显生硬，衣褶之曲线皆为并行之形式，形体扁平而缺乏凹凸变化，立像则大抵为左右均齐之形，缺少生动之趣。这是因作为蓝本之大陆制作，本来就为此形式之故。

当时，绘画主要是用作装饰佛像、佛龛之物。"黄书""山背""簧秦""河内"诸姓世业画师，得以免除户课（604年，推古天皇十二年，隋文帝仁寿四年），皆为绘此类画之人也。观其遗物天寿国曼陀罗（Śukhāvatī-Maṇḍala，推古天皇二十九年制）断片、玉虫厨子（推古天皇御物）之密陀绘及铜幡之镂空雕文等，皆模样相近，绘画技巧尚极为幼稚。建筑则因建造佛寺而样貌大改，毋宁说其进步胜于雕塑。虽然所谓七堂伽蓝之制，并非原有印度风，完全是中国式，但早在当时便已完善。重层之楼门、裳阶之金堂、周匝之回廊、数重之塔婆及钟楼、鼓楼，整然而成轮奂之美。传法隆寺即为当年之遗构。

第五章　唐风

　　三韩文物之长处日本既已大略吸收,当时中国进入唐朝(618年—906年,日本推古天皇二十六年至醍醐天皇延喜六年)盛世,其灿然文明之开化,已非六朝可比。绍述推古天皇朝时所开与隋(581年—617年,日本敏达天皇十年至推古天皇二十五年)之交通之绪,舒明天皇以来日本继进与中国修好,派遣遣唐使(630年,日本舒明天皇二年,唐贞观四年;716年,日本元正天皇灵龟二年,唐开元四年;732年,日本圣武天皇天平四年,唐开元二十年;777年,日本光仁天皇宝龟八年,唐代宗大历十二年;836年,日本仁明天皇承和三年,唐文宗开成元年等)、留学生,僧侣求法往复不绝,渐次输入中国之制度、文物,以此为基础,大行自我创新。

　　六朝风云乱离之变极为剧烈,王朝兴亡乃世间常态,鲜卑(燕、代、后燕、西燕、西秦、南燕、南凉、后魏)、匈奴(赵、北凉、大夏)、羯(后赵)、羌(后秦)、氐(成汉、前秦、后凉)等诸民族自西北进入汉地,建立所谓五胡十六国,虽其文化颇有流动变化,但未至浑然之大成。然李氏统一天下后,西域诸国皆来朝贡,与吐蕃(西藏)亦始结修好,国运隆昌非前后之所可比,昌平约三百年间,施政组织、社会秩序完备,宪章制度颇整。文艺,则将《风》《骚》以下汉魏之古体浑然一变,始定绝句、律诗等格法,李白、杜甫等天才辈出,遗名诗于千古;韩愈、柳宗元之文章,为后代之师表。宗教方面,叙利亚之景教传至中国(635年,贞观七年,日本舒明天皇七年),京师盛兴波斯、大秦之诸寺,

佛教则有玄奘、义净等渡天竺,译经事业极盛。至大唐,三藏始全,智者之天台,善导之净土,贤首之华严,玄奘、慈恩之法相,五祖、六祖之禅,南山之律等,兰菊斗妍。金刚智、善无畏、不空等人自印度新传密教至中国,图像之变化因此顿时丰富。龙兴、开元二寺(733年,开元二十一年,日本天平五年建),遍布天下各郡。龙门石像(672年—680年,高宗咸亨三年至永隆元年,日本弘文天皇元年至天武天皇八年建)、广元佛崖(八世纪二十年代,开元初,日本元正天皇年间建)等,今人尚惊叹于其壮绝之巨工。于此,雕塑名匠杨惠之(730年—740年前后,开元、天宝年间,日本天平年间)出现,与吴道子之绘画齐名。张仙乔、员名、程进、李岫等彬彬相继,挥妙手于石雕、捏塑。亦有唐代遗作传存于日本者(高野山金刚峰寺枕本尊等),其技巧已非六朝之古拙,相貌圆满,衣褶流畅。唯唐太祖曾兼汰道佛二教,大废寺观(618年,武德元年,日本推古天皇二十六年)后,唐武宗亦行灭法(845年,会昌五年,日本承和十二年),故被破坏之佛像甚多。画道亦随文运兴盛,阎氏父子扬六朝之余波,于阗尉迟传西域画法,李思训、李昭道大画山水,后世以为北宗之祖而敬仰之。更有名匠吴道子,集前人长技之大成于一身,以画人物。后又有王维开南宗山水之典型。寺观宫殿之壁画极盛,古画之集藏传模颇为流行,鉴赏评论之道亦有张彦远、朱景玄及王维等人唱道,后世之论画家继承发挥而不绝。唐代实在是艺术上之伟大时代。此时代之绘画遗作,亦往往留存于日本(东寺空海所带回之《两界曼荼罗》、药师寺之《慈恩大师像》等),从中可窥其一斑。

唐朝文物年年输入,使日本文化艺术发生变迁进化。制度上,先有孝德天皇行大化革新,成冠制,置八省百官(647年、649年,日本大化三年、五年,唐贞观二十一年、二十三年),定田制、户籍(652年,日本白雉三年,唐高宗永徽三年),至文武天皇修《大宝律令》(702年,日本大宝二年,武则天长安二年),法政大为完善,至贞观(859年—876年,唐宣宗大中十三年至僖宗乾符三年)、延喜(901年—922年,唐昭宗天复元年至后梁龙德二年)之《格式》成,法政更加精备。文学方面,则兴大学,置博士。汉文学盛行,撰修

《古事记》(712年，日本和铜五年，唐睿宗先天元年成)、《风土记》(713年，日本和铜六年，唐开元元年作)、《日本书纪》(720年，日本元正天皇养老四年、唐开元八年成)、《续日本纪》(797年，日本桓武天皇延历十六年，唐德宗贞元十三年成)、《日本后纪》(842年，日本仁明天皇承和九年，唐武宗会昌二年成)、《续日本后纪》(869年，日本清和天皇贞观十一年，唐懿宗咸通十年成)、《文德实录》(879年，日本阳成天皇元庆三年，唐乾符六年成)、《三代实录》(901年，日本延喜元年成)等历朝国史及地志等。又有《古语拾遗》(808年，日本平城天皇大同三年，唐宪宗元和三年成)与《姓氏录》(814年，日本嵯峨天皇弘仁五年，唐元和九年成)等著作。诗文则有《怀风藻》《本朝文粹》《菅家文草》《性灵集》等，其中可见汉魏骈俪、唐朝风格，并显当时之美。和歌则有《万叶集》之高古，《古今集》之典雅，永为歌坛之玉条。此外，字音假用之万叶假名一变，新日本文字平假名、片假名由是创制(八、九世纪之交，日本延历至天长年间，中唐)，始得自在书写日语之利，以开日文大发达之洪基。不仅在制度上，文学方面、宗教方面亦大改其面目，受戒之法始行(754年，日本孝谦天皇天平胜宝六年，唐天宝十三年)，与南都六宗之讲学以精微相竞。新传天台(805年，日本延历二十四年，唐顺宗永贞元年传)、真言(806年，日本大同元年，唐元和元年传)两宗密教，寺像之兴造远胜前代。

膺此盛运，美术自然有了巨大变化和进步。佛徒新带回之图像，逐渐使日本之绘画、雕塑汲取唐风而开拓新境。在雕塑方面，先有孝德天皇时代(645年—654年，唐贞观十九年至永徽五年)之山口大口、药师德保等，提高了雕塑之精巧程度，形相渐近妥帖，面手肉体稍显丰腴之质，衣服皱襞稍加曲折之巧(法隆寺金堂四天王)。是为其第一变。至天智天皇时代(668年—671年，唐高宗总章元年至咸亨二年)，观其遗物(法隆寺橘夫人厨子像等)，面相更加圆满。衣褶较为柔软，稍可见为衣内所包之体形，较前者境界更进一步。圆光及背屏之浮雕，其肉极薄，装饰纹样流畅精巧至极。是为其第二变。天武天皇、持统天皇两朝(673年—696年，唐咸亨四年至武则天万岁通天元年)，设像普及至边土，观当时所制(药师寺药师 Bhaishajyaguru 三尊、蟹

满寺释迦像等），技巧更进巧妙之域，止利佛师时代之古朴之风殆已绝迹，唐风之影响颇为显著，尤其是药师寺像之台座饰纹等，明显是唐式。是为第三变。文武天皇、元明天皇、元正天皇三朝（697年—723年，武则天神功元年至开元十一年），塑造之术大起，塑土群像制作颇为流行，如药师寺塔释迦八相、法隆寺塔中之涅槃（Nirvāṇa）及维摩（Vimalakīrti）与文殊（Mañjuśrī）之问答等（711年，日本和铜四年，唐睿宗景云二年作），还有兴福寺金堂之《弥勒（Maitreya）净土图》等。法隆寺之物保存至今，其制小像全不用骨，稍大之像则于木心上捏塑土制作，其设色与木像相同，想必亦为自唐传至之手法。将之与之前之铸像、木像比较，则不单止步于模仿唐风，写生之技巧进步，颇具活动之姿态，且可观察到表情。是因其为塑造之物，容易修改，有推敲练意之便之故。是为第四变。此时代之雕塑家有稽文会、稽主勋二人。相传为绝世名匠，其技术神妙，以致有诸多夸大荒唐传说，可惜无可信之遗作传世。圣武天皇、孝谦天皇两朝（724年—769年，唐开元十二年至大历四年），寺像之营建殊多，官方设立造佛像司，自奈良诸大寺至诸国国分寺，年年建立佛像，设像之盛前所未有。就中作为当时信仰中心而营造之东大寺毗卢舍那佛（Vairocana，749年，日本天平胜宝元年，唐天宝八载成），乃奈良朝（708年—781年，日本元明天皇至光仁天皇治世，唐中宗景龙二年至德宗建中二年）绝好之纪念物，其规模之壮大，独步古今。唯惜后世遇数度之修补，原形大损。南都其余诸寺，均有当时遗作留存。铸铜、雕木之外，塑造之制作极盛。不仅如此，干漆夹苎像、纸糊像之手法新由大陆传至，技巧愈发自在，此技艺颇为纯熟。是为本时代雕塑之第五变。其趣致之高雅，相貌之端严，衣褶之流畅，卓立前古诸作之群。不仅如此，如佛像之类，凌驾后世雕塑者不少，可谓犹如西洋雕塑史上之古希腊神像。此优秀典型之完成，所依者乃唐风之影响与写生之研究。是为所谓之天平年代，其时间恰与杨惠之等辈出之盛唐雕塑大发达时期重合，可谓东西共其时。日本雕塑进步之机运，恰与唐并驾齐驱。此时代，随鉴真来到日本之军法力、思讬、昙静、如宝等唐僧（754年，日本天平胜宝六年，唐天宝十三载），均能作雕塑，将一种作

风手法传至日本，有所裨益，其遗作并存于唐招提寺等处。又自此时代起，名僧硕德之肖像渐兴，始见佛像以外之人物雕塑。义渊、鉴真、行基、良辨等诸肖像，今尚存于南都诸寺，其数量不少，而面貌姿态颇得其真。当时，著名雕塑家有大佛之作者国中连公麻吕（774年，日本宝龟五年，唐大历九年殁），及天平宝字四年、七年（760年、763年，唐肃宗上元元年、唐代宗宝应元年）等古文书所载安敕岛足、田边国持、秦祖父等。行基（668年—749年，日本天智天皇元年至天平胜宝元年，唐总章元年至天宝八载）、良辨（773年，日本宝龟四年，唐大历八年殁）及良辨门徒实忠（弘仁年间殁），亦能雕像，可惜塑造及夹苎干漆等，至后世寻而断绝，以致手法之自在，复不如此时。宝龟、延历年间（770年—805年，唐大历五年至永贞元年），仅存天平之余势而已。最澄、空海传密教至日本，为资观修教理之标帜，不唯设立从来显教所立单纯佛教史上实在人物，更为教化之方便，多建立假设实在之佛，不光菩萨（Bodhisattva）等形象，其他来自婆罗门教之诸神图像亦甚多。需具备种种异样之姿态相貌，绘画、雕塑之制作亦与之相应，以致此后此类艺术之表现富于变化。唯因其教理标帜上所需之故，尊容、持物、印相不可不尽从仪轨之所定，以致后世踏蹈形式之弊渐长，留有遗恨。最澄（767年—822年，日本称德天皇神护景云元年至弘仁十三年，唐大历二年至穆宗长庆二年）、空海（784年—835年，日本延历三年至承和二年，唐德宗兴元元年至文宗大和九年）亦能雕像。空海之遗作，存于金刚峰寺、东寺、观心寺等，其作风格稍异于天平之高雅流畅，颇有密严遒劲之趣，或为盛唐以后之一种样式。是为此时代雕塑之第六变。而前期以来勃兴之肖像雕塑，至此时益发流行，写生技巧更加精妙，眉宇之间，有性格之奕奕（法隆寺行信、道诠像等）。随着神佛二教之融合渐成，清和天皇贞观年间，神道亦开始模仿佛教之设像而进行神像之雕塑，往往留存于畿内及纪伊南部之诸社。然其制作多粗笨，与佛像之精巧无法比拟。想必是因敬神之俗本不行瞩目礼拜，其神像之制作亦未脱离原始神道思想之故。

绘画方面，因制度之革新，原先免除世业画部户课之制渐废。《大宝令》

以来,宫廷有画工司,属中务省所管,定员为正、佑、令史各一人,画师四人,画部六十人,皆有相应之位阶。然当时所谓画工,多从事宫室、器材之粉饰,佛像、佛龛之彩色及绣像之稿画等工作,并非仅专门从事绘画。观此时代之遗物《御物圣德太子像》及法隆寺壁画等(645年—714年前后,日本孝德天皇至元明天皇年间,唐贞观十九年至开元二年),前者描线尚无肥瘦之味,后者设色亦非精巧。反观佛像衣服及器物等装饰纹样,则多有巧妙甚至令人惊叹之处。天平宝字二年之古文书所载检见画师、涂白土画师、木画师、界画师、彩色画师等,不外乎建筑彩饰之分业。然法隆寺壁画与阿旃陀壁画甚为相似,佛之两脚垂踞狮子座,足蹈莲花之形相及头后圆光之画法等,几乎与阿旃陀第九号庙之《佛说法图》相同。虽法隆寺图之天盖(Gatta)之形稍异,但阿旃陀《佛说法图》等图均有天盖。法隆寺图狮子座,其左右及背后之凭依部分消失,与所谓声闻座(Śrāvakāsana)类似,但使用了狮子装饰,与阿旃陀《佛说法图》相同。空中之天童子(Devakumāra),捧供养之物而飞翔,与阿旃陀第十九号庙《佛诸相图》无异。菩萨之形象及严身之具,亦酷似阿旃陀《佛说法图》。透过衣褶可看到肉体,此画法亦多见于阿旃陀之壁画。面相、体形亦颇为相似。此图或为印度画风传至日本后尚未日本化之作品,可谓寻找古代印度与日本美术关系之无二至宝。如此,绘画之进步,逐渐烂熟,更有唐朝之画风传来,至圣武天皇、孝谦天皇时代,人物之形趣渐巧,树石之描法稍近写生。当时频作丈余之大幅佛教图像,此事可见于古代记录。《当麻曼荼罗》(763年,日本淳仁天皇天平宝字七年,唐代宗广德元年制)是其中之尤物。观现存中世之模写(1217年,日本顺德天皇建保五年,宋宁宗嘉定十年),可窥真品之一斑。密教传至日本以后,空海、圆珍(813年—890年,日本弘仁四年至于多天皇宽平二年,唐元和八年至昭宗大顺元年)等人,颇巧于图画,盛作密教诸尊之图像,表现之意匠变化丰富,极大促进了绘画之进步。此时期名匠有百济河成(782年—853年,日本延历元年至文德天皇仁寿三年,唐建中三年至大中七年),不止能画佛画,而且能画山水、草木及肖像。河成之后不久,有巨势金冈(九世纪后半叶,日本贞观至宽平年间,

晚唐），堪称日本之吴道子，技绝一世，尤受推重，其描法谨严缜密，设色庄丽纤秾，多作佛画，又善山水、人马。金冈之画犹如天平时代之雕塑，传唐风而得大成，于巧致方面，无人出其右。

建筑方面，前代三韩所传寺塔渐次发达，入唐僧道慈（717年，日本养老元年，唐开元五年返日）等人颇长此技，因唐式新传入，斗拱等沿用至现代之构架手法大成，建筑规模更为壮大，并被施以彩饰之美。出现了多武峰十三重塔（678年，日本天无天皇时代，唐高宗至睿宗时代成），兴福寺北圆堂（721年，日本养老五年，唐开元九年成）等形制奇巧之建筑，颇可见斯道之精熟。至圣武天皇时代，于诸令制国置国分寺（737年，日本天平九年，唐开元二十五年），大国大抵必有其堂塔，寻及孝谦天皇治世，造冠绝古今之大佛殿（752年，日本天平胜宝四年，唐天宝十一载）等大建筑。其余官寺，大者大抵具足七堂伽蓝，此外以殿堂一二而成寺者不遑枚举，近畿地区一片佛寺庄严之景象。是等佛寺之遗构至今尚存者不少，尤其塔婆之建筑，为佛教建筑之精华，可视为日本最具美术性质之建筑。其意匠之自在，手法之变化，乃当时所造立建筑中之最胜（如698年，日本文武天皇二年，武则天圣历元年建成之药师寺塔）。密教传入日本后，比叡、高野之山中屡兴营造，其后诸如高野大塔（九世纪二十年代，日本弘仁至天长年间，唐宪宗至文宗年间建）、延历寺文殊楼（876年，日本贞观十八年，唐乾符三年成）等崭新样式兴起，复不行七堂配备之制。建筑之技术，弥弥进步。神社建筑，在此时代亦有与佛寺折中，春日造、流造等新形式出现，将古来大社造、神明造之屋制改为曲线，对之膜拜。宫殿第宅方面，则元明天皇始奠都奈良（710年，日本和铜三年，唐景云元年），之后模仿唐制营造内里，皇居官廨皆建瓦葺之宫殿，粉壁丹楹，颇具美观。至圣武天皇时代，臣僚民庶有财力者，以瓦葺屋，丹垩涂柱壁，臣庶之第宅亦渐改其面目。桓武天皇迁都至今日之京都（794年，日本延历十三年，唐贞元十年），大内里之制始完备，自皇居起，朝堂院、丰乐院、武德殿及其他之诸官衙等，庄丽之建筑巍然，脊瓦相连，规模颇为雄大。朝堂院乃行国家大典之场所，由大极殿以下十二堂舍及诸门、回廊构成，粉壁丹楹，

地上铺设瓴甓，四注之屋盖悉葺碧瓦，载鸥尾。就中大极殿前之苍龙、白虎二楼及龙尾坛，并应天门外之栖凤、翔鸾两楼，结构珍奇，极为壮观，前无古人。皇居别成一廓，周围开十二门，有紫宸、清凉以下十七殿及七舍，以廊相连。宫城之建筑，于此始大成。后世大内里之制废弛，皇居长期以平安京内里坊为之，不复见朝堂院。尽管如此，紫宸殿、清凉殿等，今尚在京都旧皇居之内，其式略存。大极殿、苍龙、白虎二楼及应天门，近年依平安神宫之建筑模造复原，从中亦可见当时之形制。

诸工艺，从与唐之交通中而得者亦极多，迅速取得长足进步。奈良朝之遗物，诸种器品整然保存于御府正仓院。正仓院是宝物库，收藏了被奉献于东大寺毗卢舍那佛之圣武天皇御物，尔后成为历代敕封之宝藏，寺僧不私之，武士亦未犯之。东大、兴福等邻境之诸寺，屡遭火灾，此宝藏却未遇回禄之难。皇室陵夷之时，亦能超越多年之兴废，将无价之宝、希世之珍委于此寥落之一木造仓库，绝乱世盗贼之觊觎，即便遭遇落雷，亦得免化为乌有之奇祸，跨越千载时光，将珍宝留存至今。其收藏包括百般器玩，各种工艺，可据此考察当年文物实况及社会生活状态。意大利庞贝（Pompeii），因火山喷发被埋，后世发掘，使考古资料于一朝之间暴露，是为自然之力。然而日本正仓院常在人间世界，却得传世，放眼万国岂有类例？此乃日本皇室绵延之威棱使然。虽正仓院藏品中，或混有大陆之制品，但通过该收藏来看奈良朝之器艺，则日本之窑工、金工、髹饰、牙木象嵌、染织、刺绣之类，俱已进入极为精巧之领域。其形式图案受唐风之影响颇为显著。想必是大宝年间以来，宫廷设筥陶、锻冶、典铸、漆部、木工、织部等诸司，以致诸艺渐次发达所致。窑工方面，已脱去古代粗陶之朴素，用彩釉制作陶器，此外又能制玻璃珠玉，应用七宝于镜背等处。金工方面，铜镜之铸造，银盘之锤成等已有极高水准，其铸纹、雕镂及刀剑之装饰等，甚为精巧。以上皆可见于正仓院御物。著名的兴福寺华原磬想必亦为该时代所作，其形制之奇巧，令人惊叹。漆工为日本特有之技术，当时早已十分发达。用于剑鞘等处的平文、末金镂、螺钿等诸法，共开后世之典范。至于牙木象嵌，则施于乐器、棋局等处，

手法自在，纹样巧密，为后世所难企及。施于木筐之彩饰亦然。伎乐、舞乐之假面，亦为内匠寮造乐面工所制作，发挥想象力而制成之异相人面，意匠技巧自在自如。染法方面，有葛缬、绫缬、夹缬等。机织则早有车形、菱形等之诸锦，又出现用种种彩丝所织出之鸟兽草花等纹样。不仅如此，又差遣挑文师于诸令制国（和铜四年），以致斯业大为普及，边地亦能生产锦绫。刺绣亦有巨大进步，孝德天皇时代以来，大绣像之制作尤为盛行。如上所述，奈良朝之工艺暂时进入了颇为精巧之领域，但除髹饰之外的诸工艺，在时隔不久后，或是稍微衰退，或是完全断绝，玻璃、七宝之类即是。究其原因，或是当时之进步全是模仿唐朝之工艺，与前后之时代相比，技巧样式甚是特异，因此未必出自日本人之手，或为唐朝工人到日本后所制造之故。此外，法隆寺之四天王纹锦之纹，明显源自亚述、波斯等之《狩猎狮子图》，该锦及同寺镀金水瓶上，可见与希腊天马（Pegasos）同样之有翼之马，此等均为经中国传至日本之西域要素。当时日本之艺术，为此等物品之集成，因此该时代艺术显著进步，绝非偶然。

第六章　国风之发展

　　如前章所述,因唐朝之影响,日本之文物逐渐烂熟。此时,李唐王朝统治下的中国却天下大乱。宇多天皇宽平七年(唐末昭宗乾宁二年,以下对照之必要减少,故省略公元纪年[1])日本依菅原道真之议废止遣唐使,一时间与大陆之交通断绝。中国五代(后梁、后唐、后晋、后汉、后周,醍醐天皇延喜七年至村上天皇天德三年)战乱不止。五十年间,新传至日本而有裨益之物甚少。至赵宋之世(村上天皇天德四年至后深草天皇正元元年),两国交通恢复,但终不如旧时之盛。至镰仓幕府建立(后鸟羽天皇文治二年,宋孝宗淳熙十三年),约三百年间,日本国民以既成之文明开化为基础,实现独创之发展,进化形成一种纯粹之国风。文学方面,汉学渐次衰颓,与之相对,假名文字之用弘兴。延喜、延长(唐末、五代)年间以来,以假名记述之纯粹日文开始流行发达,至一条天皇、三条天皇、后一条天皇(宋太宗、真宗)时代,几达顶峰。日记、纪行、随笔、小说之类,以及流丽婉曲之散文,美不胜言。《源氏物语》《枕草子》便是其代表作。宗教方面,则直到荣西传禅宗(后鸟羽天皇建久三年,宋光宗绍兴三年)为止,无新传之宗派。虽有空也、源信(惠心)、永观等弘传往生之愿,良忍立融通念佛宗(崇德天皇天治元年,宋徽宗宣和六年)、源空(法然)开净土宗(高仓天皇安元元年,宋淳熙二年),但均不外

[1]　相关纪年对照,请读者参照书后附年表予以参考。——编者

乎依据经疏而唱道自身之所信而已。究其原因，乃当时世间流于风俗奢华，人情流于文弱，文学思潮优美，他力易行思想之流行随之而来，宗教与之相适应，而发生变化之故。台、东两密之修法，因俗世迷信其消灾增益之力而祈祷盛行，讲经礼佛之法会，几乎全部成为仪式和社交工具。帝室乃至名门右族之徒，为灭罪生善而建立寺塔，豪华相竞。演艺方面，则伴随和兴汉衰之世运，除以往自中国传来之伎乐、舞乐之外，日本国风之声曲与外国之乐调折中后产生了一种歌唱日本风俗歌谣之新音乐。其所谓郢曲、催马乐、东游、风俗等即为是。后来出现朗咏、今样等，并为宴游之乐事所用。当时朝臣惯于恬安，外戚专权领庄园之富，官人不愿前往地方赴任，国守之制渐废，武门跋扈、封建割据由此萌芽。男性哀叹游幸宴乐之日不足，荡淫渔色之夜太短，流连于都门之花月，软化了自身意气，终致女流才华陶冶一代之趣味。时代思潮之华奢优美，自然使美术趣味朝此方向发展，走向发达，日本国风美术以优美为主，正是以此为基础。

自大同三年（唐元和三年）废画工司起，朝廷暂缺画院之备。《延喜式》中有绘所，天历时代（五代汉、周）起，该机构见于长者之补任传记。平安文化既已兴盛，风流奢华渐为俗成，绘画之需求亦渐次高涨，其制作不仅局限于宗教画，屏风、绘卷等供纯粹美术性玩赏之物亦不少。品评艺术之事，逐渐成为上流人士之话题，由是产生了唐绘、和绘、纸绘、绢绘、墨绘、作绘等名目。歌绘、苇手、绘合等游戏，亦成为艺术之一分子，与和歌、日文一同，提高了赏心风雅之趣，以致斯道灿然。所谓和绘，乃一种异于金冈以前唐风之优美的日本国风画，它之逐渐产生，始于金冈之子，即最初补绘所长者之巨势公望（天历年间）以及被称为大上手之飞鸟部常则、巧于写照之扫守在上及千枝、为氏等（均大抵与公望同时代）名手辈出之时代。公望之后有弘高（公望之子，长保年间、宋真宗时代前后），使巨势一家之新画法技巧益进。宗教画则随着密教修法隆盛，由所谓的佛绘师制作了各种曼荼罗及诸尊之图像，画风逐渐日化。另一方面，随着净土宗教义渐行，其初兴之际，最有力之唱道者惠心僧都（朱雀天皇天庆六年至后一条天皇宽仁二年，五代晋天福八年

至宋真宗天禧二年）乃丹青妙手，盛画来迎图。其画风纤秾优美，远出金冈之右，是即和风佛画。次有藤原基光（堀河天皇、宋哲宗时代前后），其子僧珍海（堀河天皇宽治元年至二条天皇永万元年，宋哲宗元祐二年至孝宗乾道元年）最擅长佛画。鸟羽天皇、崇德天皇、近卫天皇时代（宋徽宗至钦宗时代），基光一族中出了隆能，始预春日绘所。基光之遗作稀少，故难详评其画风。但到了隆能，则观其遗作《源氏物语图》，可谓纤丽优美至极，开土佐家之典型。隆能之后，子孙相嗣，家风相持，虽为巨势家之末流，却不失光彩。后世时虽有污隆变化，一家典型之根本未发生变化，一直传至近代，乃纯然和风之一流。隆能经其子隆亲，传至经隆（高仓天皇，宋孝宗时代前后），移居京都，始称土佐。除巨势、春日之外，宅磨一族亦于此间渐生萌芽，至近卫天皇、高仓天皇时代前后（宋高宗、孝宗时代前后），有宅磨为远。至其子为久（安德天皇、后鸟羽天皇，宋孝宗、光宗时代前后），画名颇高。在此前，与弘高同一时代，有名为氏者，人或以之为宅磨之鼻祖。然不仅系谱不可寻，观其遗作凤凰堂扉绘，亦难见宅磨派之特征。虽为远、为久之遗作今亦不可见，然此后同姓胜贺取宋式而使家风大成，由此足可知当时除古土佐格法之外，早已存在有强劲的用笔肥瘦之一派。鸟羽僧正（觉猷，后冷泉天皇天喜元年至崇德天皇保延六年，宋仁宗皇祐五年至高宗绍兴十年）之画即属于此种系统。其笔力颇为健拔，能切中写实之肯綮，人物、鸟兽、昆虫之属，生意活动，有寻常行家难以企及之妙趣。其好作有寓意之滑稽画，遗作首推《动物戏画卷》（高山寺藏）。此时代，善缁流之佛画，事风流之墨戏者众多，鸟羽僧正便是其中最为杰出者，比睿山僧义清之呜呼绘等，亦为僧正之亚流。

促使日本国风美术如上述般发展的时代思潮，在整个藤原摄关时代（自宇多天皇仁和四年藤原基经始为关白起，至六条天皇仁安元年摄政藤原基实薨止，唐僖宗文德元年至宋乾道二年）未有变化。然源平二氏以武力兴起，随后镰仓幕府创立，开封建制度之基，政治上发生重大变革。此时起，一反前代之优美，武断之风气顷刻弥纶天下。此时，汉学衰微之文学界，产生了一种打破语法之异样汉文，满足于能够记事便已足够，以致此后行政文

书、诸家之记录、私人消息等，皆专门使用这种文体，诸如《东鉴》（日本文永四年，元世祖至元四年成书）之文即是。宗教亦有亲鸾（近卫天皇康治二年至后堀河天皇贞永元年，宋绍兴十三年至理宗绍定五年）之一向专念宗、日莲（后堀河天皇贞应元年至后宇多天皇弘安五年，宋宁宗嘉定十五年至元至元十九年）之专唱题目宗以及知真（四条天皇延应元年至伏见天皇正应二年，宋理总嘉熙三年至元至元二十六年）之游行宗等兴起，宗义皆以简率为旨。演艺方面，猿乐之滑稽舞、田乐之手技及其伴奏乐器，皆质朴。国风绘画之风尚，亦自带一种不同之格调，即于绘画界，佛画之外，所作者均为绘卷，其制作之思想颇为简率，无深层次构思、刻意之痕迹。这些作品自然法尔地描写见闻事实，虽为小品，其技巧却颇为健拔，能传自然之概相；人马之活动、树木写生等，自在之作亦多，其风趣宛如发达于同时代之日汉混体文。绘卷是一种产生于小说插画之画卷，在当时最为流行。其内容包括寺社缘起，神佛灵验记、高僧传记以及战争记等。其画皆为土佐风，土佐家以外之画人，亦悉受此风熏陶，土佐风之隆盛，以此时为最。幕府创立前后，出了四大名家：土佐光长（六条天皇、后鸟羽天皇，宋孝宗、光宗时代前后）、住吉庆恩（后鸟羽天皇，宋光宗时代前后）、藤原隆信（近卫天皇康治元年至土御门天皇元久二年，宋绍兴十二年至宁宗开禧元年[1]）以及藤原信实（隆信之子，高仓天皇治承元年至龟山天皇文永三年，宋孝宗淳熙四年至元至元三年），与和歌之新古今时代相对应。稍后，则有土佐吉光、藤原长隆、藤原长章父子及飞驒守惟久等（同为文永至正安年间，元世祖、成宗年间前后），后又有高阶隆兼（花园天皇，元武宗、仁宗时代前后），此后直至应永年间（明成祖时代前后），名手辈出，皆专画绘卷，留存至今之遗作甚多。就中光长之《年中行事》六十卷（今传模本十六卷），吉光、长隆、长章、惟久等合作而成之《法然上人绘传》（智恩院藏）及吉光之同传（当麻寺藏）各四十八卷、兼隆之《春日权现验记》二十卷（御物）、传信实笔《北野缘起》（北野神社藏）、圆伊法眼

[1] 开禧元年，原文作嘉庆二年，当误，今改之。——译者

之《一遍上人绘传》（后伏见天皇正安元年，元成宗大德三年作，欢喜光寺藏）各二十卷，吉光之《藤泽道场缘起》十卷（清净光寺藏）等，可谓绘卷中最为大部头之杰作。此外光长之《伴大纳言绘词》、庆恩之《平治物语》、信实之《三十六歌仙》、惟久之《后三年军记》等，亦是最为有名之绘卷。唯隆信一人，专长肖像，其遗作有法然（智恩院）、源赖朝、文觉、平重盛（神护寺）等肖像传世。肖像画发达之此时代，亦有画动物肖像者，诸如任禅、幸增等（后伏见天皇，元成宗时代前后）均为名手。除以上所列者外，尚有不少遗品存世，各家又均各具特色，在此不遑细说。

 皇族缙绅在密教修法中建立之功德寺既多，佛像雕刻与寺塔造立相随，行盛仪之修法，必然需要新造本尊，故伴随佛画之盛行，雕塑需求亦呈现一片超越前古之盛况。在此背景下，渐次出现专门以佛师作为家业，世代相传之家，与绘画一同自成一种日本国风。雕塑趣致之变化亦与绘画相同，不似天平时代之高古，与弘仁时代之遒劲相异，纤秾优美至极。此种风格，经佛师会理（文德天皇仁寿二年至朱雀天皇承平五年，唐武宗大中六年至五代后唐清泰二年），传至惠心僧都之西方佛像时，和风之特色殊为显著。沿奢华风俗而发达之鬃饰雕塑，设色用截金或描金，其巧丽无以言表。不久后又有康尚（一条天皇、后一条天皇，宋太宗、真宗时代前后）、定朝（康尚之子，后冷泉天皇天喜五年，宋仁宗嘉祐二年殁）。定朝以旷古之妙技为一世所推重，应皇室贵族造佛之需，以佛师身份叙僧位，始开制作佛像之工厂，称为佛所，即所谓之七条佛所，是为佛所之嚆矢。东寺、东大寺等大刹在此后亦各置佛师职。定朝遗作，留存至今者不少（凤凰堂、法界寺、净琉璃寺等之弥陀 Amitābha，壬生寺之地藏 Arya Gagaṇagañja 等）。定朝以后，觉助（后朱雀天皇、后三条天皇，宋仁宗、神宗时代前后）、赖助（后三条天皇、堀河天皇，宋神宗、哲宗时代前后）、康助（近卫天皇，宋高宗时代前后）等相嗣，定朝之门人长势（一条天皇宽弘七年至堀河天皇宽治五年，宋真宗大中祥符三年至哲宗元祐六年，遗作广隆寺十二神将）另起三条佛所，赖助之弟院助（堀河天皇、鸟羽天皇，宋哲宗、徽宗时代前后）又新开七条大宫佛所。此外，又有六条万

里小路佛所，七条中、西、东三佛所又相踵而起。这些佛所皆作为大佛师职，因造佛受赏，代代补任僧位（法桥、法眼、法印），每个佛所均有小佛师数十百人，专门从事朝家公卿之檀兴及奈良京都诸大寺之造像。长势之后数代，三条佛所最为兴盛，其势头超越七条佛所。镰仓幕府创立后，七条佛所再次出现。康庆（定朝五代孙，后白河天皇、后鸟羽天皇、宋孝宗、光宗时代前后）、运庆（康庆之子，高仓天皇承安三年至后深草天皇康元元年，宋乾道九年至理宗宝祐四年）、湛庆（运庆之子）、快庆（安阿弥，康庆之弟子）四位名手出现，斯道进入中兴时代。尤其是运庆，其技冠绝古今，后世凡言及佛工，必将运庆与古之止利佛师、定朝相提并论。定朝之优美作风体现了藤原时代之思潮，专长于佛菩萨慈悲之德相。运庆则寄托镰仓时代（幕府创立至后醍醐天皇元弘三年灭亡，宋淳熙十三年至元惠宗元统元年）之精神，更擅长明王、天部忿怒之形象，作风颇为刚宕遒劲，表情、写生进入更深之境界（遗作有东大寺二王等）。唯独快庆绍述惠心、定朝之优美，维持了他们的作风（遗作多为阿弥陀）。想必这种作风传到了康庆那里，因此波及快庆。湛庆完全继承运庆，无其他特色（遗作有东大寺二王中西方一尊）。运庆长寿多子，除湛庆外还生有定庆（遗作有兴福寺维摩及二王）、康辨（遗作有兴福寺天灯鬼、龙灯鬼）等，一门多造佛之名手，将佛所之盛运推向顶峰，其后不复有杰出名匠，作风亦无明显变化。唯镰仓明月院上杉重房像、建长寺北条时赖像，可谓土佐风绘画投射于雕塑上之变形，形趣颇异。除后世除历代足利将军像外，日本雕塑史上少有类似作品。

建筑在藤原时代，也形成一种形式优美、装饰华丽之国风。比睿山、御室诸院、白河六胜寺等地敕愿所及藤原家极乐寺、法性寺等，历代建造相续，佛寺建筑亦更加进步，隆盛至极。皇族缙绅舍其别业宅第为寺院者不少，堂宇之形制产生了与宫殿相同之处，形成了新形式。屋盖之倾斜缓和，外形优美，柱楹、佛坛、勾栏等往往用莳绘、螺钿装饰。就中藤原道长之法成寺（后一条天皇宽仁三年，宋天禧三年创建）壮丽冠绝日本，法胜寺八角九重塔（白河天皇永保三年，宋神宗元丰六年成）结构之精妙空前绝后。现今仍能从大

原之极乐院(一条天皇永延元年,宋太宗雍熙四年建)、宇治凤凰堂(后冷泉天皇永承七年,宋仁宗皇祐五年建)以及平泉金色堂(鸟羽天皇天仁二年,宋徽宗大观三年建)窥知当时风尚之一斑。所谓寝殿造样式,在此时代作为居家建筑兴起。其配置为寝殿、对屋、泉殿、钓殿及长廊、筑垣,它源自内里诸殿舍之配置形式,使住宅形式进一步变化。从桧皮葺之屋宇、勾栏、台阶、橡、蔀、妻户[1]障子等建筑形式,到几帐、垂帘、屏风、棚架等家具,纯粹和风之形制始成。该样式被广泛用于京师公卿缙绅之宅第,池岛、造庭之式亦固定下来。至镰仓幕府时代,关东武士宅第形成另一种样式,即所谓武家造,其制颇为质朴。

日本国风文化之工艺发展,漆工尤为显著。至清和天皇贞观年间前后(唐懿宗)为止,莳绘仅施加于佛具及杂具之上。至宽平、延喜年间前后(唐昭宗、后梁),莳绘被用于宫中大典所用器具之上,于是逐渐发达。想必是因其最适合嗜好奢华美之纨绔巾帼把弄之故。平莳绘及研出莳绘之手法出现较早,这一手法也被运用到歌绘、苇手上,图样逐渐变得自在。此外,除了平尘地,即梨子地之外,沃悬地、置口及截金等莳绘技法,在藤原时代均已有之。螺钿之嵌用,终于进入了巧妙领域,与莳绘一同被广泛应用于建筑装饰。古书中可见当时缙绅贵女热爱鬃饰用品(栉笥、镜笥、砚笥、扇笥、火桶、打乱笥[2]等),华美相竞之事。花山天皇亦亲自试作莳绘,可见此种工艺之进步并非偶然。金工,银器尤受赏用,其制作亦更为精巧。这或是因银器亦适宜用作贵族日用品之故。染织之道受衣冠奢侈推动有了巨大进步,织出窠纹、绘缬、两面华文等诸锦、窠、蔷薇、鹦鹉、狮子、远山等诸绫及各式之罗,染法也与时行色目之式相对应,色染富于变化,又新发明了绘缬染。只是承平、天庆(后唐清泰,晋天福)之乱后,机织稍衰,往往依赖宋朝之制品输入。刺绣用于服饰亦盛行,与螺钿象嵌(金银箔)等交相辉映,甚是华美。

[1]　蔀,寝殿造建筑中所用之一种悬窗。妻户,寝殿造建筑中所用之一种双开板门。——译者
[2]　打乱笥,一种平安时代女性用于放假发、梳落头发的浅盒。——译者

第七章　宋元风

　　唐末五代之乱世，杀伐满目，道义全无，文教治化废绝殆尽。宋朝（日本村上天皇天德四年至后深草天皇正元元年）一扫五代之混乱，宋太祖力压藩镇武力而重用文臣。宋太宗、宋真宗大力奖励学艺，此后才士接踵而出，文化颇为繁盛。宋神宗以后朋党阋墙，无力抵御外侮。宋徽宗、宋钦宗共为金人所执，不复得还。宋高宗偏安于仅剩之江南半壁（南宋，日本崇德天皇大治二年以后），又有和战两党争论不息。赵氏之嗣虽断绝于崖山之海战，然一代之文运依然不衰。儒学方面，厌恶汉唐以来之训诂，出入释老之学而努力于性理研究，学界再现宛如先秦诸子时代之盛况。邵雍、周敦颐、"二程"、朱熹、陆九渊之诸家先后崛起，树立洛蜀等学派，或标榜道统，论著极盛。文学方面，则绍唐朝韩愈、柳宗元之古文，欧阳修之后"三苏"、曾巩、王安石等文豪辈出，论策叙记，美擅古今。诗词方面，则有苏东坡、黄庭坚等绝代词宗。至于宗教方面，早在宋太祖时便修营寺像，恢复唐武宗、后周世宗灭佛之影响，又赐装备、钱款数万，遣沙门（Śrāmaṇa）百五十余人渡天竺求法。宋太宗时，天竺僧施护（Danapāla）等，大兴密轨之新译，至宋真宗时代后，中唐以来日渐兴盛之禅宗（Dhyāna）五家（临济、沩仰、曹洞、云门、法眼）七宗（五家之外加杨岐、黄龙）法旗风靡海内，其偈颂、语录赋予文学全新风趣。宋

徽宗时代，林灵素显扬道教。元朝（龟山天皇文应元年至后村上天皇正平二十二年）取代赵宋而立。虽其国祚不长，但中国文学史上未曾有之小说、戏曲发端于此。小说有《水浒传》《三国演义》，戏曲有《西厢记》《琵琶记》，传奇杂剧灿然。美术方面，宋之国初，便于朝廷置翰林图画院，设待诏、祇候、艺学等官阶，集天下之名手而厚遇之。宋徽宗（堀河天皇康和三年至崇德天皇天治二年）敕辑《宣和画谱》，其画院效仿大学考试挑选学生，历代名手辈出，艺苑之盛古今无以类比。画院内外之摩擦引发竞争，产生良好结果，尤其是山水、花鸟比唐代颇为进步。唐风佛画在国初盛行，至宋神宗、宋哲宗时期画风一变，龙眠等人画精巧之《罗汉图》，此后继续变化为梁楷之减笔，进入元代后变化为赵子昂之古体、颜辉之苍劲。山水画方面，北宗流派至南宋进入极盛，马远、夏圭等画风跌宕，南宗经过五代之荆浩、关仝后，发展成为李成、范宽、董源、米芾诸子之清淡，进入元代后更加兴盛，黄公望、王蒙、倪瓒、吴镇四大家辈出。花鸟画方面，除黄居寀之黄氏体外，首次出现了徐氏没骨之新手法。其余李迪、毛益之翎毛，董羽、陈容之鱼龙，各奏异曲，文士禅僧之墨戏专弄雅趣，与院体对峙。画论方面，亦因郭熙、郭若虚、苏东坡、李成、韩拙等人而益入精微，三病、十二忌等目已备。至元代，赵子昂倡书画同体之说。雕塑方面，因禅宗流行，罗汉像及禅僧肖像多有制作，其趣致亦有变化。

日本曾与唐通好，得传唐之醇熟文化，并以此为基础自发生成与唐不同之国风，成为日本艺术之主流。宋朝文物于日本已无更多裨益，日本亦无需再次向宋朝派遣国交使节和留学生，两国间之交通复兴缓慢，不过荏苒经年而已。北宋时，有奝然往复于中日之间（圆融天皇天元五年至一条天皇永延元年，宋太宗太平兴国七年至雍熙四年。奝然于三条天皇长和五年，宋真宗大中祥符九年示寂），有惠心之问疑，寂照前往中国（一条天皇长保四年，宋真宗咸平五年）后定居不还。南宋立国后六十六年，方有荣西始将临济宗传至日本（后鸟羽天皇建久三年，宋光宗[1]绍熙三年），此后道元（土御门天皇正治二

[1]　光宗，原文作高宗，今据史实改之。——译者

年至后深草天皇建长五年,宋宁宗庆元六年至宋理宗宝祐元年)又带回曹洞宗。之后宋元禅僧旅居日本者颇多(道隆、祖元、宁一山[1]等),又日本前往中国求学者亦不少(圆尔、无关等)。日本接受禅宗之事既盛,顷刻之间上下争相尊信,宗风一时高扬。京都及镰仓五山(京都天龙、相国、建仁、东福、万寿;镰仓建长、圆觉、寿福、净智、净妙)十刹禅寺相继建立,稳坐而雄视教界,通此文教荒废之世,兼为学问之渊薮。是因禅宗不立经论之繁文,以直指顿悟为旨之宗风,其拶倒之机锋、僧规之严肃,与此时代武士风气相容之故。而禅宗对美术之要求与其余诸宗不同,尤其与东、台两密以绘画为宗教之奴隶不同。因其专以世界之实相为成悟之对象,故山水、花鸟乃至人事之实相皆可,自然最受欢迎,亦与艺术之宗旨契合。因此,当时绘画得以恣意行纯正制作。最投所好之《罗汉图》等,不过是偶然给予艺术一个好题目而已。只是与茶道清寂之风趣一样,宋朝文士之墨戏喜描写喜爱沿原达意,因此产生了制作草略、粗画较多之趋势。禅宗不仅直接给予绘画巨大影响,而且发源自其方丈庵室内之茶道,对足利时代之美术及工艺亦产生了裨益,且赋予了这些工艺美术一种别具情调之风趣,所造成之间接影响亦颇为显著。除佛像外对纯正美术品,诸如挂幅、匾额之鉴赏于日本流行,亦始于此时代。

镰仓幕府末叶之后,干戈之事渐多,治化荒废。应仁、文明之际(明宪宗成化年间前后),京都沦为兵马之城,洛中一时化为荒野。至足利氏末期,战国乱离,文教坠地,犹如中国之五代。尽管如此,艺术万幸未归于尘土。究其原因,除足利义满、足利义政等奖掖艺术之善举外,禅宗贡献之力亦多。试看此时代之文学,和歌于藤原俊成、藤原定家之后,歌道专门之阀阅渐定,所谓法式传授出现。因帝室式微,敕撰和歌事业亦废(后花园天皇永享十年,明英宗正统三年成《新续古今集》为最后之敕撰和歌集),歌风逐渐衰落,作品流于纤巧浮华,其体局限于短歌,不复见长歌。《新古今撰集》(土御门天皇元久二年,宋宁宗开禧元年)前后,尚有藤原家隆、源实朝、慈镇、西行

[1] 宁一山,即一山一宁。——译者

等歌人,至顿阿(后龟山天皇元中元年,明太祖洪武十七年殁)、吉田兼好(后村上天皇正平五年,元惠宗至正十年殁)等人逝去后,斯道几乎断绝,只剩游丝之气。仅东山时代(将军足利义政至义尚,明代宗至宪宗时代前后)有宗祗(后柏原天皇文龟二年,明孝宗弘治十五年殁)之连歌,日语文学一废不兴。日汉混体文在《徒然草》《神皇正统记》《太平记》《增镜》等之后,再无后继之作。汉学之衰颓更甚。打破语法之异样汉字俗文愈发堕落,学者绝迹,世俗文学仅靠金泽文库(花园天皇正和五年,元仁宗延祐三年立)、足利学校(后花园天皇永享十一年,明正统四年中兴)及大内义隆(后奈良天皇天文二十年,明世宗嘉靖三十年殁)之印书等苟延残喘。然而五山僧园依然独为文学之营垒,不仅外交文书皆出自五山禅僧之手,绝海(后醍醐天皇延元元年至后小松天皇应永八年,元惠宗至元二年至明惠帝建文三年)之诗、蕉坚之稿声名远播。师炼则有文学之大著作《元亨释书》(后醍醐天皇元亨二年,元英宗至治二年奉上)。又受元代传奇杂剧影响,田乐之能,一变成为猿乐之能。应永(明洪武二十七年至宣宗宣德二年)年间开始,谣曲之制作勃兴,实为该时代文学之异彩。它们多出自僧侣之手(一休、宥快、正彻等),故其脚本大抵基于佛教,其语句多以经论为出典,大都是将历史传说中之人物事件加以艺术加工而成,文章模仿《平家物语》《太平记》等,与韵文稍近,对话以当时语言进行,即一出小戏曲。能剧常用假面装扮,全无表情,人物有主角(Protagonist)、配角(Deuteragonist)及同伴(Tritagonist)之别。古来伎乐、舞乐皆为表情舞(Orchestics),舞者虽多,尚与舞群(Choros)不同,能剧稍具戏剧(Theater)之体裁,唯言语举动具有节奏,故其性质仅属于乐剧(Opera)。又有狂言,为能剧之一种,是喜剧(Comedy)之滥觞。

宋风对日本绘画之影响,从镰仓幕府创立时起便可明确确认。禅宗传至日本之前,就有奝然带回《十六罗汉像》。后不仅禅僧,重源(六条天皇仁安,南宋孝宗乾道年间前后入宋)、俊芿(日本"北京律"之祖,土御门天皇正治元年至顺德天皇建历元年,宋宁宗庆元五年至嘉定四年入宋)等僧人亦往复于日宋之间,因此宋画渐次传至日本。此间,后鸟羽天皇、土御门天皇时

代（南宋孝宗淳熙十三年至宁宗嘉定三年），有宅磨胜贺，作宋风佛画。其子成忍继承之。又有宅磨为行（日本宽喜，宋理宗绍定年间前后）。至花园天皇时代（元武宗、仁宗时代），传至宅磨荣贺，家风大成。其画颇似龙眠、颜辉。后又有明兆（后村上天皇正平七年至后花园天皇永享三年，元至正十二年至明宣德六年）得宋元释道画之粹，喜作罗汉图，其风俗为前代所未见。除以上人物画外，宋元墨画山水、杂画对日本影响之滥觞稍迟，但开辟了后世墨画高度发达之洪基。初有宋僧道隆（后嵯峨天皇宽元四年，宋理宗淳和六年赴日）、祖元（弘安三年，元至元十七年赴日），此后又有元僧一山（后伏见天皇正安元年，元成宗大德三年赴日）、梵仙（伏见天皇正应五年至后村上天皇正平三年，元至元二十九年至至正八年）等来到日本，频作水墨粗画。此风顷刻便作为禅悦余事流行于桑门之间（可翁、梵芳、一休等，不遑枚举）。后又往往与参禅、点茶一同成为士人之爱好（足利义持、足利义政等）。其中最为杰出者，是相国寺僧如拙（应永至文安，明成祖永乐至英宗正统年间）。他擅长模仿马远、夏圭等宋元名家之墨画作山水。其门徒周文（后花园天皇，明宣德至英宗天顺年间前后），为出蓝之才，使如拙之风大成，成为此后诸派之源流。周文之后有真能（应仁二年，明成化四年七十二岁）、雪舟（应永二十七年至后柏原天皇永正三年，明永乐十八年至武宗正德元年）、宗丹（与雪舟同时代）及狩野正信（后花园天皇享德三年至后奈良天皇天文十九年，明代宗景泰五年至世宗嘉靖二十九年）等名匠。又有曾我蛇足（文明十五年，明成化十九年殁）。将军足利义政（后花园天皇宝德元年至后土御门天皇文明四年，明正统十四年至成化八年在职，日本延德二年，明弘治三年薨）善行提撕，使艺术盛极一时，是为所谓之东山时代。真能善画山水，好用渲染泼墨。其子真艺，真艺之子真相，家风相绍。受真艺熏陶的祥启（文明，明成化年间前后），亦为当时之名匠，其山水似周文，道释则法明兆。雪舟为日本中古画家中首屈一指之山水画家，笔致苍雅跌宕，能集宋元之精粹为一身而挥空前之手腕。雪舟之门下，秋月最显。雪村为雪舟所私淑，别有逸气奔逸之格调。宗丹独慕宋画之黄氏体，多画花卉蔬果之类，为当时之

一异彩。正信即狩野家始祖，学周文及宗丹，善画北宗山水。东山之盛代，宛然宋之宣和、绍兴（鸟羽天皇至后白河天皇时代前后）时代于日本之再现。宋徽宗与足利义政二人，彼此相肖。宋徽宗不虑金人之侵寇而耽于安逸，足利义政不顾细川、两上杉之争乱及土寇之暴掠，躲入东求堂里玩弄器艺，不行经世之事而发展艺术，亦二人之揆一，且二人均善丹青之事。唯一事令人甚奇，当时中国已进入明朝（日本后村上天皇正平二十三年至后光明天皇宽永二十年），画风业已变迁，日本与中国之交通亦进入繁盛时代（足利氏派遣遣明使团有应永八年，建文三年；永享五年，宣德八年；文明七年，成化十一年等。雪舟入明返日为文明元年，成化五年），中国宋元之画风却在日本大为流行。不仅如此，宋元之后至明朝年间，山水之南宗及徐氏体花鸟之流行日盛。然二者丝毫未传至日本。或因煦育此时代日本艺术之禅宗延续自南宋，艺术亦因此保持与禅宗相适应之风潮不变，而该技艺烂熟需经历岁月之故。

雕塑方面，受宋风之影响，不如绘画在镰仓、室町（后醍醐天皇建武元年至正亲町天皇天正元年，元惠宗元统二年至明神宗万历元年）两个时代受宋风影响那样显著。奝然曾使佛工张荣模造开元寺释迦像（即所谓优填王第二模像，在清凉寺）带回日本，后传模者不少，但该像为固有印度风而非宋风。寿永、文治年间（南宋孝宗淳熙年间前后）宋人陈和卿等来到日本，修缮奈良大佛（文治二年，宋淳熙十三年），但他们是铸工，不知是否善治雕像。如此，则运庆等人之妙技实为日本国风之发展，无宋风之痕迹。诸如建久至永仁年间（宋末元初）建成之镰仓诸寺佛像中之佳作（圆觉寺传宗院地藏、白云院宝冠释迦、建长寺佛殿十一面观音、净智寺及宝戒寺地藏、金泽称名寺弥勒及十一面观音、高德院大佛等）及奈良福智院地藏像等，皆属定朝乃至庆运等人之作风，法隆寺模古弥陀三尊像（宽喜三年，南宋绍定四年作）、圆觉寺弥陀三尊小铜像（文永八年，元至元七年作）及兴福寺东金堂药师三尊像（应永二十二年，明永乐十三年作）等均仿古式。及禅刹渐多，罗汉像及禅僧肖像中才出现作风稍异者。史料中并无宋之雕像传至日本之记录，以上或为据绘画进行之模仿。罗汉雕像，衣褶少而肥大，皱襞之间平滑。雕像

上徒弄设色之巧丽，颇似宋风绘画，而非真正之宋风雕塑。想必这是以平面绘画为粉本，以相对退步之技术进行雕刻导致之结果。肖像衣襞亦少，衣带亦平滑（金阁寺足利义满像、银阁寺足利义政像等）。概言之，雕塑方面受宋风之影响甚微。想必是日本该时代雕塑不过是唐代雕塑之余波，别无出色之处之故。可惜现在与宋元雕塑相关之研究资料太少，在此无法详细考察。因政权与财富共归武门，至镰仓时代中叶以后，皇室公卿之檀兴彻底废绝。禅宗与原有诸宗不同，不将重点置于作为礼拜对象的佛像上，故佛工以造佛之功而受赏得到僧位这一奖励自然不再流行，法桥、法眼、法印之位成为依佛所之格例而叙之空名，此时代不复有如同前一时代那般之优秀作品。雕塑亦与绘画相同，不复为高尚艺术，逐渐堕入寻常杂工之群。这一退步并非偶然。此后佛像多为依样式画葫芦者，七条佛所虽然得以连绵，但奈何此后之作品中，少有可令今人赞赏之作品。

　　建筑方面所受影响与雕塑相比较为明显。荣西将禅宗传至日本的同时，建立了建仁寺（建仁元年，南宋宁宗嘉泰元年），始建方丈，造玄关、书院等。圆觉寺于镰仓建立（弘安五年，元至元十九年），其舍利殿等均按宋式佛堂建造。如此，京都、镰仓五山十刹相踵营建，始有由山门、佛殿、法堂、经藏、开山堂等构成之配置形式，产生了镜天井[1]、新式斗拱、扇形椽子等新手法，成为特殊之典型。后来从足利义满（后村上天皇正平二十三年至后小松天皇明应四年，明洪武元年至二十六年在职，应永十五年，明永乐六年薨）时代开始，产生了一种脱壳自禅刹方丈、庵室的潇洒建筑，鹿苑寺金阁（应永四年，明洪武三十年建）为其嚆矢，其为佛寺建筑与俗间住宅之融合。而室町时代之宅第建筑，是原有住宅与方丈之制混合后改良而成之新式住宅，即所谓之书院造。其特色是有玄关、壁龛、书院、寝榻、格天井[2]等。明障子、遣户[3]代替了寝殿造的蔀和妻户，整个地板上铺有榻榻米。由此看来，建筑

[1]　镜天井，即平板天花板。——译者
[2]　格天井，即方格天花板。——译者
[3]　明障子，采光隔扇。遣户，拉门。——译者

之变化与其说是受宋风的影响，毋宁说只是日本国风在禅宗的影响下发生了巨大变化更为妥当。只因叙述上的方便，在此附带一提。金阁之后，有足利义政之银阁（文明十五年，明成化十九年建），随后义政又造东求堂，是为茶室之滥觞。茶室建筑所追求者，乃在极小的规模中富有闲雅幽寂之志趣。东山时代以后，受茶室熏陶而形成之艺术不知其数。造庭之风亦伴随禅刹庵室逐渐发生变化，至茶室出现，其样式最终成为一种典型。

　　文治、建久年间前后（南宋光宗、宁宗时代前后）不仅僧侣往返于中日之间，宋之商船到港博多、津坊者亦不少。工艺品经由这些商船输入日本，其中陶瓷、雕漆之类往往于公卿武将之间倍受珍赏。雕漆自唐以来渐兴，至元代张成、杨茂两家之剔红、剔黑之妙技为一世所重，由此观之，则该工艺在宋代已经十分发达。四条天皇时代（南宋理宗绍定六年至淳祐[1]二年），镰仓佛工康运始于佛具之上浮雕花叶之图，以彩漆饰之，是为镰仓雕。传此工艺之蓝本，乃宋人陈和卿带至日本之红花绿叶。镰仓雕之后，出现了净阿弥之木兰涂等，雕木彩漆在日本流行。陶瓷器在奈良时代以后不仅没有进步，反而出现了退步。藤原时代以后，唐（越州窑）、周（柴窑）及吴越（秘色窑，吴越国于五代时强盛，于日本承平、天德年间频繁与日本交通）之青瓷等制品传至日本，其茶碗备受珍赏。到了宋代有京师之官窑、内窑、冰裂、鳝血等良品，诸州亦并起陶瓷窑，杯器有了巨大进步。后堀河[2]天皇时代，加藤四郎左卫门景正（春庆）随僧道元入宋（贞应二年至安贞二年，南宋嘉定十六年至绍定元年），于建窑（福建）学陶法后归国，往各地寻陶土，于尾张濑户得之，起窑制陶器，所谓鹑斑古濑户即是，后世仰之，称其为陶祖。此后，二代藤四郎之黄濑户，三代藤次郎（伏见天皇永仁，元成宗时代前后）之金华山、四代藤三郎（后醍醐天皇建武，元至元年间前后）之破风窑等相继出世，逐渐发生变化。其余工艺，无明显受宋元特色所影响者。

[1]　淳祐，原文作淳和，今改之。——译者
[2]　后堀河，原文作后堀川，今改之。——译者

第八章　茶事流行及外国工艺

足利义政喜好器艺,茶事因此顷刻间勃兴,至丰臣氏时代(天正十三年丰臣秀吉成为关白起,至德川家康创立幕府之前一年,即庆长八年,明万历十三年至三十年),流行盛极。荣西从中国将茶种带回日本进行栽植,是日本茶之滥觞。随禅宗之流行,饮茶习惯逐渐开始普及,至后醍醐天皇时代前后,流行于世间,但尚未形成固定仪式、礼法。足利义政让出将军之位后闲居于东山(文明十一年,明成化十五年),虽京师因兵乱化作一片焦土,他却肆意征收段钱、役钱,与同朋众[1]在东求堂这个世外洞天耽于玩赏名画骨董,屡召大德寺僧珠光(应永二十八年至文龟二年,明永乐十九年至弘治十五年)作点茶之会,定种种规定仪式,茶道是以建立。义政之同朋众并非所谓之佞僧之徒,均为一时才艺之渊薮。尤其是相阿弥,最为多才多艺,不仅为茶式之制定贡献全力,还定室内装饰之法,又精于鉴定书画、器物,还善于造庭及香技,著有《君台观左右帐记》。香道之仪式礼法亦为义政之近臣志野宗信(嘉吉元年至大永二年,明正统六年至嘉靖元年)等共同制定。珠光之后,茶道为武野绍鸥(弘治元年,明嘉靖三十五年殁)所禀受,千宗易(利休,天正十九年,明万历十九年殁)又得绍鸥之传,令茶道大成。千宗易时代,丰

[1]　段钱,一种日本中世临时征收的租税。役钱,日本中世征收的一种所得税。同朋众,中世将军身边负责演艺、杂务之人。——译者

臣秀吉笃爱茶道,于北野作大茶会(天正十五年,明万历十五年),日本全国为之倾倒,斯道靡然流行于朝野上下,茶器动辄以千金之价,辗转于爱慕风流者之间,军功赏赐,茶器重于封地。丰臣幕下诸将中,古田织部(天文十二年至元和元年,明嘉靖二十二年至万历四十三年)、织田有乐斋(天文二十一年至元和七年,明嘉靖三十一年至熹宗天启元年)等,学茶于千宗易,作为茶人之名声为一世所重,被尊称为和尚。稍后又有小堀政一(远州,天正七年至正保四年,明万历七年至清顺治四年)。宗易之后,表、里两千家(利休之孙宗旦之二子:宗左,即不审庵为表;宗室,即今日庵为里。宗左,宽文十二年,清康熙十一年殁;宗室,元禄十年,康熙三十六年殁)及薮内(始祖为绍智,宽永四年,明天启七年殁)等宗匠辈出。又有金森宗和(天正十二年至明历二年,明万历十二年至清顺治十三年),得传利休长子道安之法。如此,名人辈出,诸流相竞,茶事以外之社交行乐不复存在。文教荒废之世,统治一代之趣味者,实乃茶道,其余则仅有连歌。绘画之发展得益于禅宗之影响,建筑中亦建起了茶室,这一点已于前章中进行了叙述。茶室拟山家茅屋,在四叠半见方之小屋中,挂诗偈墨迹于凹间,烹松风于炉中,学隐逸寂寞之风雅,对器物之好尚极深。战国纷乱之际,诸工艺不仅未曾废绝,在茶道诱掖下,产生了另一种形式之发达,是茶道的功绩。茶道既盛,天下之工艺皆归茶器,此非言过其实。尤其是陶瓷器,根据茶人之意匠制成者不少,如不经品第,则不能为世间所玩,所谓"某人所好之茶器"即是。

享德、文明年间(明景泰至成化年间),足利义政修聘明朝,毫无政治意图,而是出于对风流之崇尚专为获得泥土之器玩而为之。此前南北朝以来,倭寇寇扰中国、朝鲜沿岸,掠夺而来之物固然不少,足利义满受明朝册封(应永九年,明惠帝建文四年)后,设唐船奉行,管遣明使船及外务之事,永乐钱于日本国内通行,国外器玩输入日本者不知其数。相阿弥等将之仔细品第,用于书院、茶室之装饰,珍赏不措。是等器玩,自然成为日本工艺发展之刺戟,学习之蓝本。中国之工艺到明代颇为发达,其杯器经洪武、永乐、成化、万历等历代诸窑,巧技益进。纯白色瓷器首次进入精良之领域,青花、五

彩灿然。漆工则有永乐之针刻铭、宣德之金屑铭，以及黄平沙等人之剔红、剔黑，夏白眼等人之蜔壳象嵌，汪家之彩漆等，皆极为精巧。其余有铸铜、七宝诸器，均传至日本，为茶人所珍重传袭。朝鲜则有李成桂灭高丽，立新国号（明洪武二十五年，日本后龟山天皇元中九年），与明朝、日本交通，传当时颇发达之陶瓷器至日本。

除中国、朝鲜外，日本还时常输入安南、交趾、暹罗、南洋诸岛、印度及欧洲工艺品。足利义满之时（1412年，应永十九年，明永乐十年），有漂流至若狭国之南蛮船，其国籍不详。想必这一时期倭寇之船，亦时常往复于日本与南洋之间。公元十五、十六世纪之交（文明至永正，明成化至正德年间前后）以来，欧洲诸国竞相经营海外殖民地，就中葡萄牙人为寻找至印度之航路到达好望角（1486年，明成化二十二年，日本文明十八年），随后开辟与印度之通商（1496年，明弘治九年，日本明应五年）。首次环球航行由麦哲伦（Magellan）完成（1519年，明正德十四年，日本永正十六年），西班牙人发现美洲大陆（1493年，明弘治六年，日本明应二年），取吕宋（1522年，明嘉靖元年，日本大永二年），东西之交通渐发其端。至天文十一年（1542年，明嘉靖二十一年），葡萄牙人（Fernam Mendes Pinto等）始至日本，传来火枪。天文十八（1549年，明嘉靖二十八年）又传基督教（Francis Xavier等），是年西班牙人亦来到日本，在肥前平户、长崎建贸易港，传教士及商贾之往来渐多。永禄十一年（1568年，明穆宗隆庆二年），织田信长于京师建南蛮寺，使传教士弘传基督教（Gaspard Vilela等）。天正十年（1582年，明万历十年）九州诸侯大友宗麟、有马晴信、大村纯忠等遣使（伊东·满所、千千石·米格尔[1]等）修聘罗马教皇（Gregory XIII）。于是，基督教以九州为根据地，向日本中国地区、近畿、仙台等地传播，牧师达三百人，教堂达二百五十座，信徒达二十

[1] 伊东·满所，原文伊东义贤，误。作为遣欧使节的伊东·满所，仅留下洗名，本名不详，一说本名祐益。伊东义贤为当时之一武将，二者非同一人物。千千石·米格尔，原文作千千石清右卫门，误。作为遣欧使节的千千石·米格尔，归国后退教，自称清左卫门，非清右卫门。参见讲谈社《数码版日本人名大辞典+PLUS》Kotobank版、《朝日日本历史人物事典》Kotobank版。——译者

余万人。然南蛮寺在京师建立后，其信徒大肆散财，施舍医药，收揽人心，信长疑其异志，欲罢南蛮寺而未能实现。至丰臣秀吉时代，于天正十三年毁南蛮寺，同十五年放逐牧师禁断基督教。庆长二年（1597年，明万历二十五年）加强了禁令。尽管如此，其信徒仍然不少。秀吉死后，基督教再次复兴，伊达政宗遣支仓常长随西班牙教士（Louis Sotelo）修聘罗马（1613-1620年，庆长十八年至元和六年，明万历四十一年至光宗泰昌元年，教皇 Paul Ⅴ）。秀吉虽禁基督教，但不禁通商。文禄元年（1592年，明万历二十年）颁予堺、长崎等地商船朱印，使之渡航安南、暹罗、中国台湾、吕宋、阿玛港（中国澳门，Macao）等地。至德川氏时代，积极与诸外国通公文，对朱印船不设限制，日本与南洋之通商益盛，在吕宋、暹罗居住的日本人成衔衢，又开与荷兰人（1609年，庆长十四年，明万历三十七年）、英吉利人（庆长十八年）之通商。天草之乱（1637年，宽永十四年，明毅宗崇祯十年）后，对基督教之禁制愈发严厉，将南蛮人（葡、西）完全驱逐，只许与清朝、荷兰通商，又禁止本国人出海。从天文年间至此八九十年间，经平户、长崎及堺输入之物品极多，有安南、交趾、吕宋等地之陶器，印度之栈留（圣多默，San Thomas）、榜葛剌[1]（Bengal）、毛织（莫卧尔，Mogol）等地之纺织品，应帝（Indian）、莫卧尔（又有打制铜器）、榜葛剌、波斯、阿玛港、吕宋等地之皮革，以及欧洲之繻珍（葡文：Setin，法文：Satin，荷兰文：Satijn）、天鹅绒（西班牙文：Velluda）、天竺织（法国 Gobelins）等，这些当时传来之物品，均促进了日本工艺之发展。此外玻璃（葡文：Vitreo，梵文：Vaiḍūrya）、合羽（西班牙文：Capa，外套）、纽扣（西班牙文：Boton）等亦在此时代流行，由此可见外国物品传播至日本的状况。

如上所述，茶道、香道等诸多艺术盛行于朝野上下，加之频繁输入外国物品，各种工艺面目一新，颇为发达。从足利氏定各行业之座[2]，丰臣氏将天下第一之荣誉称号授予名工之事，亦可见其发展之日益兴盛。尤其是窑工，

[1] 栈留，今印度乌木海岸一带。榜葛剌，即孟加拉。——译者
[2] 座，日本中世的一种行业工会。——译者

较应永年间，备前、唐津等诸窑更渐进步。至文明年间志野宗信于濑户作志野烧，永正年间信乐窑出产绍鸥信乐。此外，据说伊势人山田祥瑞（五郎大夫，则之）跟随足利义稙所派遣明使（东福寺桂悟）赴明（1513年，永正十年，明正德八年），停留于江南，制一种青瓷器带回日本，后来他又从明朝进口这种瓷器。同一时期朝鲜人宗庆来日本定居，创始乐烧，然而均未生产出精良之茶器。时人主要以舶来品为贵。到了织田信长时代，免除了濑户之课役，保护当地制陶业。后来古田织部传意匠于濑户之工人，令其作织部烧，千利修令长祐改良乐烧。丰臣秀吉以吞并为目的发动侵朝战争（1592年—1598年，文禄元年至庆长三年，明万历二十年至二十六年），虽然失败而归，但所能掠回之文物，则悉数掠回。尤其是制陶业，当时日本国内珍赏茶器之风极盛，故主要将此业掠回。侵朝诸将撤退时，掳掠朝鲜陶工颇多，各地诸侯用之建陶窑。丰前国上野、肥后国八代（细川忠兴掠回尊阶）、筑前国高取（黑田义政掠回八山、新九郎）、肥前国平户（松浦镇信掠回巨关）及有田（锅岛直茂掠回李参平、宗传）、萨摩国帖佐（岛津义弘掠回朴平意、金嘉人等）、长门国荻（毛利辉元掠回李敬）等皆是。自此，日本之窑工全然一新，皆专制茶器，制造出更多良品。远州七窑之茶器，意匠尤多。至宽永年间（明崇祯年间），日本之白瓷矿由定居日本的李参平首次发现，同样定居日本的巨关之子今村三之丞则发现了白色釉土，三之丞之子如猿则制造了日本历史上首件纯白色瓷器，尔后此技益发进步。

　　茶事之流行与外国之工艺，对日本之影响于窑工方面最为显著。织物方面，则于天正年间（万历初）明朝工人来到堺，传纹纱、金纹纱、缩缅以及其他明风锦绫织法，为此后西阵织之发达奠定基础。漆工方面，则模元明之雕漆，东山时代以后产生了堆朱、堆黑、屈轮等。此外莳绘因其情趣与茶道相符之处不多，茶用之漆器富于美术装饰者甚少。铸工方面也仅有芦屋、天明及浪越等之茶釜。雕金、锤金本就因东山之善举受到扶掖，取得显著发展，但不能说是受到茶事之影响，能面之发达亦然。因此，这些均放到下一章中叙述。京都衰落于兵乱之际，堺远离干戈，作为与日本国内商业及对外贸易

之要冲，殷富至极。此处叙述堺之文化之一斑。文学方面，有《古今和歌集》之堺传授（牡丹花肖伯，1443年—1526年，嘉吉三年至大永七年，明正统八年至嘉靖六年），连歌之名人辈出，还有《论语》《医书大全》之印行等，由此可见其盛。由琵琶法师仲小路创制三弦，亦可知音乐之中心亦在此地。尤其是茶道，绍鸥、利休均由此地出身而于后日得大成，此后茶事流行极盛。豪商收藏宝器丰富者多。其余香技、插画、围棋、谣曲等之名人一时之间于堺辈出。此地工艺亦多有兴盛者，漆器最初有堺涂，后又有春庆涂。织物方面则绫缎之美凌驾于京都之上。金工方面，当时橘屋、芝辻等所制火枪上，往往可见精致之象嵌。永正、天文（十六世纪初，明正德年间）以后，室町幕府更加衰颓，京都亦愈发荒废，所幸堺维持了文化之繁盛，丰臣氏以后艺术复兴之种子才得以保存。后来大阪兴盛，堺之殷赈渐为大阪所夺。

第九章　浑融进化

　　宋元美术对日本之影响，至东山时代达到极点。因茶事流行及外国输入品之影响，日本诸工艺中窑工面目一新。与此同时，日本美术以以往诸多成绩为基础，渐渐孕育出浑融进化之胚胎。天正拨乱后，德川氏以文治治国，宽永十六年后锁国之制更加严厉，岛国之内泰平无事，艺术在日本自由发展，各种流派样式竞起，呈现空前之盛况。此前日本中世以前之美术多属佛教美术之范围，东山时代之墨画亦不免有弥纶于禅味之处。丰臣、德川时代起，佛教支配社会、人心之力量不复以往。藤原惺窝（永禄四年至元和五年）、林道春（天正十一年至明历三年）等人之后，汉学勃兴，儒家思想成为文教之根本。此后宗教以外之绘画亦大为隆兴，纵横发达。不仅如此，上古之文化为贵族所专有，庶民开化程度尚低，因此美术亦局限于社会之上流。到了近世，文艺逐渐向下民普及，供中流以下社会玩赏之制作兴起，以致文艺之变化愈发丰富。

　　绘画之浑融进化紧接着发生在东山时代之后，狩野元信（文明八年至永禄二年）为其先驱。当时宋元墨画在雪舟、正信手中登峰造极，已无进一步发展之余地。而日本国风绘画有土佐家之行秀（应永、永享年间前后）、土佐光信（永享六年至大永五年），颇扬家风。此外还有六角寂济（应永三十一年殁）、粟田口隆光（应永年间前后）等，但已非时代之思潮。此时，元信以天成之才，自父亲正信处禀受宋元画风，又从土佐家门取日本国风之所长，调和二者自加工夫另创机轴，山水、花鸟、人物并善，创建行家纵横之风格，

狩野派至此大成。其孙永德（天文十二年至天正十八年）出世于织田、丰臣时代，以英雄豪杰之风气为体，挥毫于丰臣秀吉热心营建之城第。其所作各幅金壁障屏，浓彩绚烂至极，令天正之绘画别成一格，只是不享长寿，未达老练。因受时代思潮影响，其画颇有霸气。其门下出友松（天文二年至庆长二十年[1]）、山乐（永禄二年至宽永十二年）等名手。又狩野家之旁出，有等颜（天正年间前后）、等伯（天文八年至庆长十五年）。友松取梁楷之风，善画减笔人物，别成一家。等颜、等伯等共慕雪舟，前者开云谷派之山口，后者更为长谷川派之始祖。进入德川时代，永德之子狩野光信（永禄四年至庆长十三年）门下有兴以（宽永十三年殁），风格温雅，和风较明显。在其熏陶下，光信之子探幽（庆长七年至延宝二年）出世，广学古今各派加以创意，一变父祖以来之家风，愈发混合日本国风，确立了狩野之新典型，可谓狩野家中兴之主。一门中还有其弟尚信（庆长十二年至庆安三年）、安信（庆长十八年至贞享二年）及其侄常信（宽永十三年至正德二年）等，多士济济。此时德川幕府之基业已牢固，在偃武修文政策下，将京师之文艺转移至江户，令诸侯竭尽财力营建日光庙舍、千代田城第。光信之子贞信（庆长二年至元和九年）、探幽、尚信等，皆被征召至江户，积极从事绘饰。其障壁之诸作品，虽尚存丰臣时代绚烂之风，但流露典雅太平之象，旧时永德之霸气不复存在。挂幅则布局较简净，傅彩多淡泊，笔致大为沉稳。探幽、守信之后，因上下时风崇重阀阅世袭，其子孙陷于墨守家风、摹写粉本之弊，贪于偷安世禄，不复出有为之作者。恰如林家在信笃之后不复出硕儒一般，这是德川氏施政之余弊所致。贞信、安信之中桥家，探幽之锻冶桥家，尚信、常信之木挽町家及常信次子岑信（宽文二年至宝永五年[2]）之滨町家，皆世代为幕府之画师，出自其门下者，被诸侯聘为画员，尔后未出名手。尽管如此，狩野家之势力暂且还是

[1] 天文二年至庆长二十年，1533年—1615年。庆长二十年，原文作"元和元年"，误，今据《精选版日本国语大词典》电子辞书版改之。——译者
[2] 宽文二年至宝永五年，1662年—1709年。宽文二年，原文作"天正十年"；宝永五年，原文作"宽永五年"，俱误。今据思文阁《美术人名辞典》Kotobank版改之。——译者

风靡天下，睥睨所谓之町绘师，余势延续至近代。探幽等移居江户后，唯独山乐之家留在京都，其子山雪(天正十八年至庆安四年[1])之后萎靡不振，仅有山乐门徒松花堂(天正十二年至宽永十六年)、山雪门徒德力家(本愿寺画师)之始祖善雪，留名于狩野永纳(宽永十一年至元禄十三年)所著《本朝画史》中。探幽门徒鹤泽家(始祖探山，元禄、享保年间前后)在京都，然终究未有杰出人才。其余各地狩野派画人虽多，除探幽门下之久隅守景(元禄年间殁)外，末流之中，终无扬其波者。只有木挽町家之荣川(典信，享保十四年至宽政二年)以来，其家最昌，画塾颇盛。随着王政复古和幕府倒台，狩野家家道坠地，唯中桥家有后劲永惠(文化十一年至明治二十四年)，木挽町家胜川院雅信(文政六年至明治十二年)门下出芳崖(文政十一年至明治二十一年)及现今之大家桥本雅邦翁。然芳崖、雅邦二家已非狩野风，而是另创新机轴，可谓之为明治之狩野风。原本之狩野风，已非现行之流派。土佐家在光茂(光信之子，享禄、天文年间前后)之子光元(享禄三年至永禄十二年)战死之后，这一历代帝室绘所名门之家家系断绝，光茂门人光吉(天文八年至庆长十八年)及光吉之子光则(天正十一年至宽永十五年)在堺沿袭土佐氏，到光则之子光起(元和三年至元禄四年)，移居京都再次为帝室之绘所，之后直至近代，其余势得以维持。光茂至光吉等数代之间，是土佐派技术及家道最为衰落之时代。光起折中了钱舜举、赵子昂等之细笔中国画，此外基于长隆之写生图等绘制杂画，超脱了家法之旧套，别开生面。这犹如同一时代之探幽，以原有狩野风为基础，折衷和汉诸派。将光起列为土佐三笔(光长、光信、光起)之一，是适当的。想来光起的出现，无外乎是德川氏治乱后京都文化复兴之产物。光吉次子广通(如庆，庆长四年至宽文十年[2])另立家门，为住吉家始祖。其子广澄(具庆，宽永八年至宝永二年)被征召至

[1] 天正十八年至庆安四年，1590年—1651年。天正十八年，原文作"天正十七年"，误。今据《精选版日本国语大词典》电子辞书版改之。——译者
[2] 庆长四年至宽文十年，1599年—1670年。庆长四年，原文作"庆长三年"，误。今据《精选版日本国语大词典》电子辞书版改之。——译者

江户，仕于幕府。后来广澄之孙广守（宝永二年至安永六年）门下出板谷家（始祖庆舟，享保十四年至宽政九年）、粟田口家（始祖庆羽，享保八年至宽政三年），均进入德川家绘师之列，传至近世。江户幕府征召土佐派画家同时，还聘用了北村季吟（宽永元年至宝永二年）。与和风绘画在关东昌盛相随，和学也在江户昌盛起来。这与之前探幽等中国风狩野派迁至江户后，幕府召聘了儒学家道春（庆长十年）的情况相似。不仅如此，探幽与道春，具庆与季吟之风格相合，这一点体现了绘画与文学之间的关系。可惜世袭之弊，使土佐派诸家此后萎靡不振，其走上末路之命运，亦与狩野家相同。然季吟、契冲（宽永十七年至元禄十四年）以来，贺茂真渊（元禄十年至明和六年）、本居宣长（享保十五年至享和元年[1]）等人大唱日本国学，《大日本史》成书（享保元年），设置和学所（宽政五年），《群书类从》（宽政七年）《集古十种》（宽政十二年）《日本外史》（文政九年）等书接踵问世，屋代弘贤（宝历八年至天保十二年）、狩谷掖斋（安永四年至天保六年）等热心研究古物，考古尚史之风气流行于社会。乘此气运，田中讷言（文政六年殁）、冈田为恭（文政六年至元治元年[2]）、浮田一蕙（宽政七年至安政六年）等一时辈出，研究绘卷，以图复兴土佐之古风，作所谓有职画，是为萎靡日久之土佐风之掉尾。此系统更是一转，产生了近代历史画名家菊地容斋（天明八年至明治十一年）。然而容斋之画模仿清之《晚笑堂画谱》等，其写生多有巧妙之处，不可视为原本的土佐派。至于土佐派之正脉，近代住吉家出了守住贯鱼（文化六年至明治二十五年[3]）等，为其最后之能手，亦已非德川时代之土佐派。

元和偃武后，学问之道渐开，始有林道春、山崎暗斋（元和四年至天和二年）、中江藤树（庆长十三年至庆安元年）等唱儒家之道义。诗赋虽只有石川

［1］ 享保十五年至享和元年，1730年—1801年。享保十五年，原文作"正保二年"，误。今据《精选版日本国语大词典》电子辞书版改之。——译者
［2］ 文政六年至元治元年，1823年—1864年。文政六年，原文作"安永七年"；元治元年，原文作"弘化元年"，俱误。今据《精选版日本国语大词典》电子辞书版改之。——译者
［3］ 文化六年至明治二十五年，1809年—1892年。文化六年，原文作"宽政十年"，误。今据《朝日日本历史人物事典》Kotobank 版改之。——译者

丈山（天正十一年至宽文十二年[1]）、僧元政（元和九年至宽文八年）等，但他们成为日后诗赋发达之先驱。至元禄年间，昌平日久，后水尾天皇、灵元天皇均笃嗜学艺，将军德川纲吉宠用柳泽吉保，改铸金货降低其品位，又极爱犬类，此等举动颇受世人瞩目。尽管如此，他却与其母桂昌院一同，颇有作为。他们修营古寺，兴建圣堂（元禄三年），建造宽永寺七堂伽蓝（元禄七年），令编《藩翰谱》（元禄十五年成）。又有德川光圀著《大日本史》，前田纲纪收集古书，是以此时代之文化甚为昌盛。儒学有林信笃（正保元年至享保十七年），始破圆顶之旧俗，为大学头。伊藤仁斋（宽永四年至宝永二年）、荻生徂徕（宽文六年至享保十三年）唱道古学。木下顺庵（元和七年至元禄十一年）与林家同奉朱子学。熊泽蕃山（元和五年至元禄四年）受业于近江圣人[2]，实践阳明学。贝原益轩（宽永七年至正德四年）以通俗白文图道义之普及。诗道方面，则顺庵为中兴之木铎，扶桑之诗始称有度。其门下新井白石（明历三年至享保十年）、祇园南海（延宝五年至宝历元年）、室鸠巢（万治元年至享保十九年）等词宗辈出，鼓吹唐风，尤其是白石博学多识，无所不通，南海则以斯文之鬼才而著称。到了徂徕，则文取西汉以上，诗取开天以上，太宰春台（延宝八年至延享四年）、服部南郭（天和三年至宝历九年）等，成蘐园一派之格调，雄视文坛一方。日本国文学则有契冲、季吟，以及下河边长流（宽永元年至贞享三年），与汉文学针锋相对。俳谐有松尾桃青（正保元年至元禄七年）宣扬正风。近松门左卫门（承应二年至享保九年[3]）作净琉璃戏，创始真正之戏曲。井原西鹤（宽永十九年至元禄六年[4]）、江岛屋其碛（宽文六年至享保二十年[5]）等出世，小说渐穿人事之微。演艺方面则流行傀儡戏，萨摩净云（文禄四年至宽

［1］　天正十一年至宽文十二年，1583年—1672年。天正十一年，原文作"天正十三年"，今据《精选版日本国语大词典》电子辞书版改之。——译者
［2］　近江圣人，即中江藤树。——译者
［3］　承应二年至享保九年，1653年—1724年。承应二年，原文作"宽文三年"；享保九年，原文作"享保十九年"，俱误。今据《精选版日本国语大词典》电子辞书版之。——译者
［4］　宽永十九年至元禄六年，1642年—1693年。宽永十九年，原文作"宽永十四年"；元禄六年，原文作"元禄元年"，俱误。今据《精选版日本国语大词典》电子辞书版改之。——译者
［5］　宽文六年至享保二十年，1667年—1736年。碛，原文作"硕"；宽文六年，原文作"宽文七年"；享保二十年，原文作"元文元年"，俱误。今据《精选版日本国语大词典》电子辞书版改之。——译者

文十二年）兴净琉璃，义太夫盛于竹本筑后少掾（庆安四年至正德四年）。歌舞伎方面，从庆长时代之阿国歌舞伎中，发展出若众歌舞伎（宽永年间前后），又变化为野郎歌舞伎（承应年间前后），出现了坂田藤十郎（正保四年至宝永六年）、市川团十郎（万治三年至宝永元年）等名手，戏剧之发达已就其绪。宗教方面，有真言之净严（宽永十六年至元禄十五年）、华严之凤潭（承应三年至元文三年）等，龙象不少。黄檗之铁眼，刊行《大藏经》（天和元年成），日莲宗之论难，亦极为兴盛。如上所述，元禄年间，实为兴盛发达之时代，文明开化逐渐普及至庶民，文学艺术于朝野上下间弘扬，工商之发达提升了财富水平。此前于明历年间，江户经历了重大火灾，灾后进行了城市改造。到了元禄时代，城市之殷赈已非往日可比。生活水平进步致使风俗华美，对艺术制作之需求盛况空前。只是当时江户文化尚不及京都，艺术界中心尚未东迁。虽昌平稍久，但战国尚武之遗风尚存，艺术之好尚未流于纤弱。除浮世绘外，诸般艺术颇存雄壮之致。顺应此盛世之需求，画坛创造出了全新机轴。下面来看此时代画坛之形势。当时，尾形光琳（万治元年至享保元年[1]）之画，呈现殷富豪华之象，具备庄丽的装饰之美。英一蝶（承应元年至享保九年）则一改狩野派那种陈腐之中国风命题以及远离民情的风格，多画眼前之日本风俗。土佐派踯躅于古代之上流人物，不画当时风俗。菱川师宣（元禄七年殁，年七十余）见无供中流以下社会赏玩之画，便专写当时之世相，以此开浮世绘、木版画之洪基。踔厉风发，诸派崛起，艺苑百花烂漫。

　　光琳一派画风，之前有本阿弥光悦（永禄元年至宽永十四年[2]）及俵屋宗达（文禄、宽永年间前后）大放异彩，传至光琳处而大成。其画风基于写生，将之理想化，图样雄丽，调色绚烂，以乳金、青绿泼混于水墨之间，多画花草，超脱了原有和汉诸典型之陈迹，产生了完全不同的格调。其性质多属于

[1]　万治元年至享保元年，1658年—1716年。万治元年，原文作"明历元年"，误。今据《精选版日本国语大词典》电子辞书版改之。——译者
[2]　永禄元年至宽永十四年，1558年—1637年。永禄元年，原文作"天文二十一年"，误。今据《精选版日本国语大词典》电子辞书版改之。——译者

装饰画，可应用于髹漆、陶瓷、染织等诸工艺上。于此方面，东洋画中无出其右者。光琳兼善描金，其弟乾山（宽文三年至宽保三年）是陶工名手。后酒井抱一（宝历十一年至文政十一年[1]）大兴此派。到了近年，该画风不仅被频繁应用于诸工艺上，而且西洋装饰美术在采用日本国风之际，受光琳风之影响最为显著。光琳亦英雄哉！一蝶之画，其法格虽一从其师狩野安信，却不因袭狩野家山水人物，以及狩野家所沿袭之原本——宋元绘画，打破了以往日本画家专画中国风物而以日本风俗为俾野之弊，极具见识。加之其作品中滑稽风趣横溢，令人赞叹不已。一蝶之后，其末流一蹶不振。近年之大家河锅晓斋（天保二年至明治二十二年）可称为此种系统之后劲，技巧之纵横虽胜于一蝶，但其画作稍厌鬼气，甚是可惜。师宣之卓见，亦与一蝶同揆。虽然此前有山乐之戏笔，岩佐又兵卫（天正六年至庆安三年）之浮世人物等，然浮世绘实则自师宣起，才大有建树。与师宣几乎同时的，有怀月堂（有数家）、鸟居清信（享保十四年殁）。鸟居派后来专画戏场招牌。师宣之后又有西川祐信（宽文十一年至宽延三年[2]）、宫川长春（天和二年至宝历二年）。师宣、祐信之画，其人物呈鹰扬之态，可掬取古意，怀月堂之画则描法稍显刚宕。至长春，其技艺益加精巧，到了胜川春章（宽政四年殁）、细田荣之（天明年间）、喜多川歌麻吕（宝历三年至文化三年[3]）等人时，美人风俗之娇态，其纤巧宛弱愈发登峰造极。歌川丰国（明和六年至文政八年）出世后，使徘优之像容成为一种典型。想必这些与永安、天明年间，声曲方面，新内（富士松萨摩掾）、常磐津（文字太夫，宝永六年至天明元年）之兴起，文学方面，狂歌、狂诗等流行，以及脱衣纹、松垮佩刀之风俗、馱洒落[4]之流行一样，乃世风

[1]　宝历十一年至文政十一年，1761年—1828年。宝历十一年，原文作"宝历六年"，误。今据《精选版日本国语大词典》电子辞书版改之。——译者

[2]　宽文十一年至宽延三年，1671年—1750年。宽文十一年，原文作"延宝六年"；宽延三年，原文作"宝历元年"，俱误。今据《精选版日本国语大词典》电子辞书版改之。——译者

[3]　宝历三年至文化三年，1753年—1806年。宝历三年，原文作"宝历五年"；文化三年，原文作"文化二年"，俱误。今据《精选版日本国语大词典》电子辞书版改之。——译者

[4]　"洒落"，是使用同音、近音词汇的一种语言游戏，而无聊甚至低俗的"洒落"被称为"馱洒落"。——译者

日渐浮华所致。浮世绘之刻板印刷,享保年间开始就有丹绘。明和、安永之交,铃木春信(明和七年殁)等人之后,出现了多色版画,锦绘逐渐大成。葛饰北斋(宝历十年至嘉永二年[1])出世后,纤弱淫靡之浮世绘为之一变,与中国画进行很多折中后变得健拔,独步纵横一代。小说之插画,印行之漫画,使得当时洛阳纸贵。这正与泷泽马琴(明和四年至嘉永元年)等小说家辈出,汉学之成果与通俗文学浑融之时代风潮相对应。浮世绘最受西方人喜欢之处,在于表现强烈,毫不含蓄,画意极意理解。安藤广重(宽政九年至安政五年)以山水画开拓了浮世绘之新方向,这亦为斯界之伟绩。除京都之西川祐信之外,几乎所有浮世绘都发达于江户,这是因为京都有喜好高雅、保守不移之风气,而江户中流以下之社会、人情、自然却与浮世绘相适应。到了明治年间,有月冈芳年(天保十年至明治二十五年)、小林永濯(天保十四年至明治二十三年)等,均用写生之手法令浮世绘面目一新,但是其笔路佶屈,匠气冲鼻。这方面芳年尤其严重。此后浮世绘作为市井俗画,专以印刷而流行,不复供楣间壁上之清赏。到了现代,随着美学批判逐渐进步,明确了浮世绘作为一种风俗画,同样是美术题目上的一个分科之事,由是,浮世绘在鉴赏上之地位也得以与其他绘画并驰。

狩野家之名匠尽为江户所征,光起、光琳去世后,京都之画苑颇为寂寥。安永、天明年间以后,再次呈现波澜奔腾之势。其最杰出之大画家,当属圆山应举(享保十八年至宽政七年)。应举以原有诸派均拘泥于古人形式学画完全陷入临摹陈迹之弊为鉴,卓越超然地专注研究自然,开拓古人未发掘之处,开辟了写生之一流派。其山水花鸟逼真,旷古妙技惊煞天下,日本绘画技巧之进步,于此分明地划下一大鸿沟,是为圆山派。唯有人物,应举之所作未入妙境,画品较卑。应举门下有驹井源琦(延享四年至宽政九年[2])、渡

[1] 宝历十年至嘉永二年,1760年—1849年。宝历十年,原文作"明和五年",误,今据《精选版日本国语大词典》电子辞书版改之。——译者
[2] 延享四年至宽政九年,1747年—1797年。延享四年,原文作"宽延三年",误,今据《精选版日本国语大词典》电子辞书版改之。——译者

边南岳（明和四年至文化十年）、山口素绚（宝历九年至文政元年）等，作者颇多，但均不过蹈袭师风而已。唯长泽芦雪（宝历五年至宽政十一年）才笔纵横，曲调稍异。松村月溪（吴春，宝历二年至文化八年[1]）挥洒轻妙，别成四条派。圆山派中，还有应举之子应瑞（文政十二年殁）门下之中岛来章（宽政八年至明治四年），四条派则有月溪之弟景文（安永八年至天保十四年[2]）及门人冈本丰彦（安永二年至弘化二年[3]）、横山华山（天明四年至天保八年）。两派之差别不复分明，将四条视为圆山派中之支派亦无大过。圆山、四条之外，森狙仙（延享四年至文政四年）专善画猿。虽然他原本出自狩野派，但几乎完全被圆山所熏陶。此后来章门下有幸野楳岭（弘化元年至明治二十八年）、川端玉章翁，应举门下之森徹山（天保十二年殁）有义子宽斋（文化十一年至明治二十七年[4]），丰彦门下有柴田是真（文化四年至明治二十四年），他们均为明治时代大家，至今日，圆山派最为昌盛。想必因该派是日本画诸流派中最新之发展，其写生技巧最胜，适合于科学知识方面有所进步之今人鉴赏之故。佛画、绘卷、宋元风、狩野、土佐等诸典型已因过时而被淘汰，唯独此派顺应于现今生存之时运。圆山派以外，与应举几乎同一时代的画家还有伊藤若冲（享保元年至宽政十二年[5]）、曾我萧伯（天明元年殁）等。若冲之画富于装饰美，萧伯之作鬼气横溢。山口雪溪（享保年间）、橘守国（延宝七年至宽延元年）、望月玉蟾（宝历五年殁）、高田敬甫（延宝二年至宝历五年[6]）、月冈雪鼎（宝永七年至天明六年）等诸家亦各有特技。此后又有岸驹

[1] 宝历二年至文化八年，1752年—1811年。宝历二年，原文作"宽保二年"，误，今据《精选版日本国语大词典》电子辞书版改之。——译者
[2] 安永八年至天保十四年，1779年—1843年。安永八年，原文作"安永九年"；天保十四，原文作"弘化元"，俱误。今据《精选版日本国语大词典》电子辞书版改之。——译者
[3] 安永二年至弘化二年，1773年—1845年。安永二年，原文作"安永七年"，误。今据讲谈社《数码版日本人名大辞典+PLUS》Kotobank版改之。——译者
[4] 文化十一年至明治二十七年，1814年—1894年。文化十一年，原文作"文化四年"，误。今据讲谈社《数码版日本人名大辞典+PLUS》Kotobank版改之。——译者
[5] 享保元年至宽政十二年，1716年—1800年。享保元年，原文作"正德三年"，误。今据《精选版日本国语大词典》电子辞书版改之。——译者
[6] 延宝二年至宝历五年，1674年—1756年。延宝二年，原文作"延宝元年"，误。今据讲谈社《数码版日本人名大辞典+PLUS》Kotobank版改之。——译者

（宝历六年至天保五年[1]）及原在中（宽延三年至天保八年）。岸驹之画是圆山、四条与中国画折中，在中之画亦错综诸派。岸家到了岸驹义子连山（安政六年殁）时与圆山稍有接近，连山之义子竹堂（文政九年至明治三十年）更开写生之一生面。原家于在中之后，未出妙手。

雕塑方面，在足利时代以后，久未出现良工佛师。造佛之业未能如绘画般再次成为高尚之艺术。七条佛所仅保持家格，从事德川家庙舍之设像等工作。然其所作中，未见值得称赏者。到了三十二代定庆（明和、安永年间前后）因作诅咒之像，被问罪籍没。不过元禄至享保年间，生驹之密宗僧人湛海（宽永六年至正德六年[2]）处，有京都佛工清水隆庆，禀湛海之巧思，作不动明王（Arya Acala）等像，又刻佛像以外之人物小像，是为所谓之生驹风，巧密流丽，写生之技颇高。想必当时除隆庆外，名工亦不少。雕技极为细巧之小品佛像、龛中雕出像、香盒像等看起来像是元禄时代所作之雕像，留存至今日者不少。隆庆之后，江户有小仓长云（天狗长五郎）。到了近古，江户之高桥凤云（文化七年至安政四年[3]），京都之山本茂助（嘉永年间前后），并称名工。尤其是凤云，取生驹风巧丽之长，另创自家之机轴。凤云有胞兄法桥宝山，尤长小品。同时期还有松本良山，善作不动像，世间称其为不动金兵卫。凤云门下有高村东云（文政九年至明治十二年）。今日之大家高村光云翁即为东云之弟子。到了光云翁，已非所谓之佛工，动物写生技巧显著进步，成为日本现代雕塑欧化发展之基础。竹内久一翁与光云翁，并驾齐驱，以历史人物开明治雕塑之生面。佛师之业，已堕为寻常工匠之事。从事此业者，是所谓的雕物师八五郎、吉五郎之流，法桥、法眼之僧位，也不过是向仁和寺或妙法院之宫家缴纳五两乃至七两二分扇子钱便能够被授予而已。

[1] 宝历六年至天保五年，1756年—1838年。宝历六年，原文作"宽延二年"；天保九年，原文作"天保六"，年俱误。今据《精选版日本国语大词典》电子辞书版改之。——译者
[2] 宽永六年至正德六年，1629年—1716年。正德六年，原文作"元禄十二年"，误。今据《精选版日本国语大词典》电子辞书版改之。——译者
[3] 文化七年至安政四年，1810年—1858年。文化七年，原文作"文政十三年"，误。今据《朝日日本历史人物事典》Kotobank版改之。——译者

因此，很难指望这些人能够制作出高尚之作品。到了明治盛世，情况一变，因美学知识得以阐明，雕塑与绘画一同成为美术之一科，均受到官府奖励与社会尊重，创作的题目也完全改变。久一、光云两家以来，雕塑家才初次具有了美术家之面目。建筑之雕饰，则因书院造建筑逐渐倾向于华美而勃然兴起。此后寺社建筑盛用雕饰，日光之庙舍繁缛至极，柱楹、楣间、虹梁、木鼻、虾蟆股等处，浮雕花鸟、龙凤、狮虎、人物等，或有接近圆雕的两面镂空雕刻。最初是简单的雕琢，此后渐渐崇尚以整块材料雕刻出复杂的图案。因以远观为主，故多粗大之雕刻，但有不少优秀值得称赞的作品。有的雕塑不上色，有的设色，为建筑增添陆离之美。文禄、庆长年间前后，名匠左甚五郎出世，此技取得巨大进步。甚五郎之子宗心、孙胜政相嗣。甚五郎门人宗保青出于蓝。此后逐渐产生了宫雕之专业，传至现代。假面雕刻，在工匠寮造乐面工废替后衰落，几乎断绝。到了足利时代，伴随能乐之勃兴，古代伎乐面、舞乐面掀起余波，打造了全新的能面。所谓十作（日光、弥勒、夜叉、福原文藏、石川龙右卫门重政、赤鹤吉成、日冰宗忠、越智吉舟、小牛清光、德若忠政）、六作（增阿弥久次、福原石王兵卫正友、春若、宝来、千种、三光坊）等，多年代不详。六作中三光坊（文明年间前后）门下，出越前出目（次郎左卫门满照）、近江井关（上总介亲信）两家，以及大光坊幸贤。幸贤门下出大野出目是闲吉满（大永七年至元和二年），近江井关家门下出河内大掾家重（明历三年[1]殁）。是闲作为名匠，有着丰臣秀吉认可的日本第一之名号。他与河内一起，令能面之雕刻焕然一新。越前出目门下出儿玉满昌（宝永元年殁），别成一家。佩坠之雕刻，在宽文、延宝年间以来，因印笼、烟草之流行而兴盛。初有京都之野野口立圃（雏屋，文禄四年至宽文九年），到了明和、安永之交，有大阪之吉村周山、江户之樋口舟月等。其后又有伊势之岷江（天明年间前后）、江户之三轮（天明年间前后）及神子斋龙珪（天保年间前后）、飞驒之松

[1]　明历三年，1657年。明历三年，原文作"正保二年"，误。今据《精选版日本国语大词典》电子辞书版改之。——译者

田亮长（一刀雕，文政年间前后）、京都之岛雪斋（天保年间前后）、加贺之武田友月、奈良之森川杜园（奈良人偶，安政、明治年间）等，诸国名工不少。此外，人偶方面有松本喜三郎。佩坠用牙角木竹等材料，制作人物、植物等种种形象。虽然是极其小品之雕刻，本属于应用美术，但是意匠之变化、技术之精巧，颇有可看之处。安政（四年）开国以来，喜爱佩坠的外国人很多，出口激增。之前的制品不久便出口殆尽，以至于不得不用新制品来应对需求。而外国人最爱牙雕，故制作象牙小品售予外商之业大为兴盛。佩坠为之一变，成为席玩之象牙雕刻，而且出现了供给不足之盛况。因此，善于雕刻技艺者翕然从事此业，佩坠工自不待言，面打[1]、宫雕、佛工等在明治维新之风云变化中失去生业之人亦开始转行牙雕，诸多名手在这一时期崛起。旭玉山、石川光明两家为其中巨擘，到现今仍然兴旺发达，其作品中多有可以视为真正美术品之作。

前章已经论述了在宋风禅刹的影响下，茶室及书院造住宅发达的情况。到了本时代，书院造与茶室融合后，更是产生了种种新样式建筑，本愿寺飞云阁、桂离宫等即是。庭园也从茶风中脱胎而出，为之一变，规模逐渐壮大。丰臣秀吉喜好豪华，频繁营建桃山、聚乐第等馆第。于是书院造住宅也更加发达，极其雄大宏丽。障壁、楣间等多以雕刻、绘画装饰，金碧灿烂，光彩陆离。织田、丰臣时代以来，城廓建筑兴盛。其制，高筑石壁，周围以城濠包绕，有钉贯门、隅橹、天主阁等，景观颇为雄伟。进入德川时代以后，诸建筑之修建技巧益加精密，出现了融合佛寺、神社两者之八栋造、权现造等新样式，如日光、芝、上野等地之诸庙舍，样式变化无穷。只是此等近古之制，从整体形式到内外画雕之装饰，多过于曲折繁缛。而日本之建筑古来皆为木造，唯有屋瓦、瓴甓、础石等用石而已。砖石建筑直到近年西洋风进入日本后方才兴起。

诸工艺中，窑工有元和年间之名工野野村仁清（万治年间殁），于京都创御室烧，改变了施釉彩画之面目。如猿首次造出了日本真正意义上的瓷

[1] 打造能面之工匠。——译者

器。有田、伊万里等诸窑兴起，正保年间有田之吴须权兵卫创始锦襕样，烧制更加精良之瓷器。仁清之后，有九右卫门，是粟田烧之始祖。正保年间，粟田起锦光山窑（小林德右卫门），延宝年间起带山窑（高桥藤九郎），皆专作陶器。至元禄、享保年间，有绪方乾山[1]（宽文三年至宽保三年），应用光琳风，开创了一种别有情调之陶画。清水，在安永、宽政年间前后有清水六兵卫（元文三年至宽政十一年）、奥田颖川（宝历三年至文化八年）等人开陶窑。此后，直到文化年间高桥道八（二世，安政二年殁）出世，方制造出精良之瓷器。弘化年间，清风与平（文久元年殁）、清水藏六等人之时代，清水之制瓷益发兴盛。文政年间，有颖川门徒青木木米（明和四年至天保四年）及龟助。木米改造中国之古制，创造别具风格之陶器。龟助在摄津三田制出青瓷。同时又有西村保全，制造永乐风锦襕样瓷器。除京都与肥前外，加贺也有窑业。宽文年间，后藤才次郎学有田之瓷法而归，制所谓之古九谷。其后暂时中断，至文政年间再度复兴，制青花瓷器。嗣后又得传肥前之风，创赤绘，此后益发精巧。尾张之濑户，文化、文政年间前后有加藤民吉，学有田、伊万里之瓷法而归，专门烧制青花瓷器，此后其制造生产益盛。萨摩烧，亦制造益发精巧之陶器。近年来日本新开与欧美之交通，此后学习洋式制作诸法，加以改良，进口新颜料，借美术振兴之时运及贸易之发达，制品顿时取得了进步，例如东京，过去只有古来粗制之今户烧。明治十年，江户川制陶所创立以来，加藤友太郎、竹本隼太等名匠辈出，盛制瓷器。尤其是加藤友太郎，发明新型釉药，制品精妙至极。竹本隼太最先使用洋式石膏模，最巧于制造窑变。此外横滨有宫川香山，所制瓷器精巧无比，如今与加藤友太郎一同名震关东。京都是古来之窑业集中地，粟田、清水之陶瓷，今日更加隆盛。陶器家有锦光山宗兵卫等，制瓷家有清风与兵卫等，均能制造良品。肥前瓷器有田香兰社，近年所制良品最多。濑户虽主要制造日用杂器，但其瓷画平板之精巧，冠绝日本。其余九谷、萨摩及最近取得显著进步之美浓制瓷等，均值

[1]　绪方乾山，即尾形乾山。——译者

得玩赏。七宝之术，其法虽始于上古，却一时失传，足利时代以来稍有复兴，但技巧尚幼稚，且制造量寥寥无几，尽管如此，到了明治时代，于名古屋、京都及东京勃然兴起，急速进入现今之神妙境地。现今之名家，有京都之并河靖之、东京之涛川惣助、名古屋之安藤重兵卫等。涛川惣助发明无线之七宝，以画样轻妙而负有盛名。并河靖之之作品，以有线之纤巧取胜，近来又作线条上有肥瘦笔意之作品。名古屋之产量冠绝日本，有线、无线皆善，最近又创造出盛上及无胎板之新手法。

金工方面，在源平时代以后，为兵马之需要所驱使，甲胄、装剑之制作逐渐进步，至东山时代已很发达，想必无外乎是足利义政善举之余响。义政之同朋后藤祐乘（永享十二年至永正九年），挥空前之妙技于刀剑装具之雕饰，其业永传于子孙，之后称为后藤家。正如绘画之狩野家，后藤家是至近代为止将近四百年间雕金术之宗家。祐乘作龙、狮子及人物等，出自狩野画风，錾痕深劲，凹凸明显。此前有甲胄锤锻工明珍一家，在天文、天正年间前后出了名工信家，其技艺胜于父祖，被誉为明珍家古今第一作者。他善于以锻铁在甲胄之某部分位置锤出龙虎等，其子孙亦不乏名手。后藤家在祐乘之后，经宗乘（宽正二年至天文七年[1]）、乘真（永正九年至永禄五年[2]），到丰臣时代前后，有光乘（享禄二年至元和六年）、德乘（天文十九年至宽永八年）、荣乘（天正五年至元和三年[3]）等。光乘集后藤家前三代錾法之大成，荣乘最擅长人物。此时代前后，锷工亦有埋忠重吉（天正、庆长年间前后）、埋忠正知及小田原正次（均为庆长年间前后）等名手。正次最擅长细密镂空。进入德川时代，天下昌平，世风奢华，这使得装剑竞相争美，雕金日益盛行。后藤家在荣乘之后，经显乘（天正十四年至宽文三年）、即乘（庆长五年

［1］　宽正二年至天文七年，1461年—1538年。宽正二年，原文作"长享元年"，天文七年，原文作"永禄七年"，俱误。今据讲谈社《数码版日本人名大辞典+PLUS》Kotobank版改之。——译者
［2］　永正九年至永禄五年，1512年—1562年。永正九年，原文作"永正二年"，误。今据讲谈社《数码版日本人名大辞典+PLUS》Kotobank版改之。——译者
［3］　天正五年至元和三年，1577年—1617年。天正五年，原文作"天正四年"，误。今据讲谈社《数码版日本人名大辞典+PLUS》Kotobank版改之。——译者

至宽永八年[1]）、程乘（庆长八年至延宝元年[2]）后，到廉乘（宽永五年至宝永五年[3]）时进入江户时代。廉乘之后又有通乘（宽文三年至享保六年[4]）、寿乘（元禄八年至宽保二年[5]）、延乘（享保六年至天明四年）等，历代相嗣。此外京都后藤家有隆乘（享保八年殁）。显乘擅长武者，即乘早逝，但其技艺非凡。廉乘多少受到绘风影响，稍改家法。到了通乘，绘风之倾向愈强，稍近写生。寿乘以后，墨守陈迹，家风日渐衰落。隆乘作品与通乘类似。后藤家门下之作者亦多。宽永年间，后藤家之外，奈良家、横谷家兴起，均侍奉幕府。奈良家之名工，数利寿（宽文七年至元文元年）、乘意（宝历十一年殁）、安亲（宽文十年至延享元年）三人。就中利寿最为优秀，在家风、画风之外另创一机轴，乘意创造出所谓之肉合雕。安亲是一种飘逸之风格。横谷家有名匠宗珉（宽文十年至享保十八年[6]），在后藤之家风久陷于陈套之际，他用英一蝶之稿画，以非凡之妙技创造出接近于写生之作风，别开生面，谓之曰绘风。片刀雕法，实则至宗珉始为大成。此后绘风渐风靡日本，守株不变之后藤家逐渐衰落，雕金术之发展告一段落。从横谷家又分出了柳川家。各家名工不遑枚举。就中京都之一宫长常（享保七年至天明六年[7]），其写生风技巧与宗珉并驾齐驱，二人足以并称为近古雕金界之双绝。锷工之名手，此处予以省略。铸工方面，近古有长崎之龟女（天明年间前后）、大阪之中尾宗贞及其门人京都之锅屋长兵卫（文政八年殁）、江户之村田整珉（宝历十一

[1] 庆长五年至宽永八年，1600年—1632年。庆长五年，原文作"宽永十四年"；宽永八年，原文作"宽文八年"，俱误。今据讲谈社《数码版日本人名大辞典＋PLUS》Kotobank版改之。——译者
[2] 庆长八年至延宝元年，1603年—1673年。庆长八年，原文作"庆长九年"，误。今据讲谈社《数码版日本人名大辞典＋PLUS》Kotobank版改之。——译者
[3] 宽永五年至宝永五年，1628年—1708年。宽永五年，原文作"宽永四年"，误。今据讲谈社《数码版日本人名大辞典＋PLUS》Kotobank版改之。——译者
[4] 宽文三年至享保六年，1663年—1721年。宽文三年，原文作"宽文四年"，误。今据讲谈社《数码版日本人名大辞典＋PLUS》Kotobank版改之。——译者
[5] 元禄八年至宽保二年，1695年—1742年。元禄八年，原文作"元禄元年"，误。今据讲谈社《数码版日本人名大辞典＋PLUS》Kotobank版改之。——译者
[6] 宽文十年至享保十八年，1670年—1733年。宽文十年，原文作"庆安四年"，误。今据《精选版日本国语大词典》电子辞书版改之。——译者
[7] 享保七年至天明六年，1722年—1786年。享保七年，原文作"享保五年"，误。今据《大英百科全书》小项目电子辞书版改之。——译者

年至天保八年)等。锅屋长兵卫及整珉均擅长蜡模铜铸,造席玩诸器,技巧驰名。明治维新后世风一变,雕金遭受最严重之惨祸,《废刀令》使雕金家一时之间全部失业。但是未几,因诸般器品之新需求,雕金借助出口贸易挽回了盛运。近年加纳夏雄(文政十一年至明治三十一年)之圆山画风片刀雕令世间倾倒,现今水户雕金家出身之海野胜珉、海野美盛二家及香川胜广等,各挥妙技。他们的作风发生了变化,与现代绘画、雕塑之进化如影随形。铸工方面,如今东京有冈崎雪声、铃木长吉等名家。蜡模方面,大岛如云可称为旷古之名匠。金属锤出之技,近年有平田宗幸、山田长三郎等妙手。他们不止能制造浮雕之装饰,而且能自在地制作动物之圆雕。

髹饰之道,在东山时代亦颇为发达。金粉及金贝之制法、梨子地之作法,在此时代才达到了完美之境地。高莳绘之技巧兴起,山水树石图之作法逐渐变得自在,涂髹之诸法亦大为完备。高莳绘之发达,因狩野风绘画而起,这一点从其树石之形中可看到。当时日本之漆工取得进步,明朝人大为珍赏,最终于宣德年间(永享年间前后)遣工人赴日学习。天顺年间(长禄、宽正年间),金陵之杨埙、吴中之蒋氏等之描金、洒金、缥霞彩漆等日式工艺,颇为世间所重。足利义政之近侍中,有名工幸阿弥道长(应永十五年至文明十年)。此后进入战国乱世,京都漆工流离四方,斯道一时衰弱。天正拨乱之后,工人回到乌丸,复兴此业。幸阿弥长清(享禄二年至庆长八年),被丰臣秀吉赐予日本第一称号。五十岚道甫亦为名匠。桃山时代之莳绘,其制作虽然略显粗糙,但图样壮大,别有一种之趣致,所谓高台寺莳绘等即是。同一时代又有本阿弥光悦,创造性地将装饰画应用于莳绘,制造苍雅之器品。进入德川时代,京都漆工幸阿弥家、古满家等被征召至江户,太平奢华之世令漆器取得长足进步。古满家在休意(宽永十三年被征召至江户)之后,连绵十余代沿袭此业。幸阿弥长重(庆长四年至庆安四年[1])有著名遗

[1] 庆长四年至庆安四年,1599年—1651年。庆长四年,原文作"文禄四年",今据《朝日日本历史人物事典》Kotobank版改之。——译者

作初音之棚，为古今最为精巧善美之描金作品之一，庄重华丽令人眩目。稍后有梶川久次郎（宽文、天和年间前后），最长于制作印笼，其子孙亦与幸阿弥、古满两家一样，世代为德川家之髹工。又有京都之山本春正（庆长十五年至天和二年[1]），其描金纤细，极其优美。春正子孙数代相踵，皆以妙技闻名。到了元禄年间，尾形光琳出世。光悦之风于绘画造诣极高之光琳处大成，他将其独特崭新之装饰画应用于莳绘上，开空前之新生面。由来莳绘局限于纤巧绮丽之风趣，到光琳所作，则嵌用铅锡等材料，苍雅奇拔，逸趣横溢。小川破笠（宽文三年至延享四年）为光琳之亚流，于漆器上嵌用牙角、木竹、陶片等，营造出一种别样情调。常宪院（将军德川纲吉）时代，幸阿弥家、古满家、梶川家名工辈出，莳绘之技巧几乎达到顶峰。享保年间，京都有盐见政诚，以研出之妙著称。此后文化、天保年间，有古满宽哉、原羊游斋（明和六年至弘化二年[2]）等名工。莳绘之外，变涂之诸法于近古以来被广泛应用于剑鞘等物品上，与莳绘之技巧一同流传至今。到了明治时代，宽哉以后有柴田是真（文化四年至明治二十四年）及羊游斋之后的小川松民（弘化四年至明治二十四年）。现今，有川之边一朝、白山松哉、植松抱民等名家，其技术更加精妙，图样亦有进步。但时至今日，描金涂髹之道几乎穷尽了变化，应用方面尚无创新。将来之进步必须花费很大工夫。

织物和莳绘一样，在战国时代颇为衰退，天正以后以京都西阵为根据地复兴，陆续制造出大和锦、丝锦、唐织锦、金襴、缎子、缀织之类。更于缎子、纶子之织法上加以改进，创造出七丝缎子、纹缛子等，巧妙地织出复杂纹样。天和年间，又织出了纹缩缅、纹琥珀等，后来又有缛珍，之后各种织物日益发达。染物方面，宽永年间友禅首次染出花鸟等图画以来，日渐精巧，所谓友禅染即是。到了明治盛世，染织、刺绣均迅速进步，制品之形式一改，精巧绝

[1] 庆长十五年至天和二年，1610年—1682年。庆长十五年，原文作"庆长五年"，今据讲谈社《数码版日本人名大辞典+PLUS》Kotobank版改之。——译者

[2] 明和六年至弘化二年，1769年—1846年。明和六年，原文作"安永元年"；原羊游斋，原文作"原羊融斋"，俱误。今据《朝日日本历史人物事典》Kotobank版改之。——译者

美几乎凌驾于绘画之上，色彩自在，纹综穷极变化。现今京都之川岛甚兵卫、西村总左卫门、饭田新七等，皆大量制造良品。

以上，简略叙述了近世至现代诸艺术浑融发展之情况。还剩下最近影响颇大的明清风及西洋风。因本章叙述即将告一段落，上述内容将另起一章进行补充。王政复古后，幕府倒台，废封建制度，侯伯以下皆奉还世禄，士人穷于其生计，工商失去其产业者满天下。加之内讧外乱，举世之人皆无暇顾及复兴艺术。宝器、古名画几乎等同于尘芥。未几，世间归于静谧，但人心陷入巧利之思想，忙于吸收泰西物质文明，尚无人谈论和投身于艺术。这就是元治、庆应年间以来十余年之状态。当时技术家穷厄困乏之窘境，实在令人不忍提及。尤其是画家、金工等情况最为窘迫。狩野家随着幕府灭亡家道彻底衰落，土佐家之绘画亦随朝政革新而过时。画家、金工家转作他业，以贱工糊口者比比皆是。后来明治六年，日本使团参观奥地利维也纳世博会，得到了很多工业方面的新知识后归国，第一次将"美术"一词用在了其报告书中，此后日本洋风文化逐渐成熟，世人开始知晓应当对美术工艺加以重视。加之维新大动荡之创痍已经愈合，昌平稍久，人们逐渐有了欣赏文艺之富余。明治十年，依内务卿大久保利通之奏请，开设内国劝业博览会，该博览会力图奖励文艺。恰好此时美国人费诺罗萨、百格鲁（Fenollosa, Bigelow）、德国人瓦格纳（Wagenar）、意大利人基奥索内（Chiossone）等，大力提倡应当尊重日本固有之艺术，日本有识之士亦响应赞同。万事洋化之风极盛的时代，只有美术及工艺之奖励保存和发挥了日本的国粹。明治十三年七月，京都府立画学校成立，明治十五年九月及十七年四月，官方主办之绘画共进会在东京两次召开。明治十二年以来的同好者组织龙池会，于明治二十年二月转为日本美术协会。其后，东京雕工会、京都美术协会等陆续成立，召开展览竞技之公开展会。又，明治十八年设立于文部省的图画取调系，明治二十一年转为官立东京美术学校。至此，一时屏息之艺术界，顿时有了活力。明治二十三年，置帝室技艺员，艺术愈发兴盛。

第十章　明清风及西洋风

如前所述，足利氏开日本与明朝之交通，但明朝艺术对日本之影响止于窑工，绘画反而盛行前代之宋元之风。殊不知进入明代后，中国画苑之趋势已经彻底变化。宗教画伴随佛教衰微而一蹶不振，纤丽之风俗画取代古风之道释画而流行，仇实父等大家辈出。山水画方面，则董其昌、沈颢以来，频繁论及绘画之分宗，或将之比拟为禅宗之分脉，将之归因于地势之夷险，基于当时所谓的吴浙二派，以画风之柔刚，将唐宋以来之作品区分为两大典型，仰王维及二李为始祖，将画王维流派者称为南宗，属二李流派者称为北宗。崇尚南宗，称之为文人画、士大夫画，称其裁构淳秀、出韵幽澹、慧灯不尽；贬低北画，称其为行家画、院体画，风骨奇峭、挥扫躁硬、衣钵尘土、日就狐禅，非吾曹所应学。继承北画之流脉，得传赵宋之院体，挥健拔之技的浙派大家戴文进、吴小仙、张平山等，皆被视为狂态邪学，受到偏颇之世评，终渐渐灭，唯文徵明、沈石田等人之吴派山水独盛。尽管雪舟前往中国时已是明朝，却依然能得到宋风北画之良师。而且除石田等绍述元代之简劲体外，有明一代之山水，与风俗画同样以纤秾细丽为特色，并非画论中所崇尚之宋元南宗诸家风韵。明代科举腐学滔滔，儒术不振。除宋濂、王守仁等之外，学问多为模拟剽窃，诗文之品流于浓密细微，少有雄浑伟大可与唐宋并镳齐驱者。所谓衣冠礼仪之俗，不过是人心文弱之表象。从宫女九千满后宫，粉脂之费岁岁四十万两，以及《金瓶梅》之猥亵，可见其淫靡之风。想必明代艺术之风趣，

与如此社会风尚间具有因果关系。画论倾向于尚南贬北，或是因南宗绘画并非仅由专门画工制作，其作者多擅长文学，画论著作均出于此派，故偏颇于自夸，因此推崇学者之画。但是，想必宋元及其以前时代之苍劲，不合此时代之嗜好，亦是要因之一。而对南北差别之褒贬，主要集中在山水画。至于花鸟画，则有林良、王仲玉等尚在鼓吹宋元墨画之余韵，边文进、周之冕、吕纪等人依然祖述黄氏体。进入清代（日本后光明天皇，德川幕府三代将军家光，正保元年，1644年以后），画论著述更加繁多，对南北之褒贬与明代相同，此时代只有南风愈发兴盛。清初，王时敏、王石谷等以文人画统治一世，浙派虽有后劲蓝瑛，但几乎完全南化。而花鸟则迅速转变为仅有徐氏体兴盛，恽南田、邹一桂等名家辈出，没骨写生之技艺大为进步。到了沈南蘋、张秋谷等人时，此技精巧至极。此时正是康熙、乾隆年间，是国运兴盛、文学昌隆之时代，是阎若璩之考据学，吴梅村、王渔洋之诗，金圣叹之小说评论等先后崛起，《佩文韵府》《佩文斋书画谱》《渊鉴类函》《康熙字典》《西清古鉴》《大清会典》《大清一统志》等大著刊行之时代。可惜嘉庆以后国运渐衰，艺术亦显著衰退，今日反而较日本相去甚远。若要了解明清画论之一斑，明代方面可参见董其昌之《画禅室随笔》、沈颢之《画麈》、唐志契之《绘事微言》、唐伯虎之《画谱》，清代方面可参见沈芥舟之《芥舟学画编》，李笠翁之《芥子园画传》等。明之陈继儒、汪砢玉等之皴法、描法诸名目（各十八种），陶宗仪之十三科，清黄钺之《二十四画品》亦值得一看。

上述中国绘画之新风潮，在宽永年间以来逐渐传至日本。长崎被定为日本唯一贸易港后，僧逸然（正保二年来日本，宽文八年殁）等避明末之乱来到长崎，弄画笔于禅余。渡边秀石（宽永十六年至宝永四年）、僧若之（宝永四年殁）等禀承其法，始开日本明清画风之端绪。然而其技艺尚且幼稚而风流未扬。此后僧隐元（承应三年来日本，延宝元年殁）来日本定居，传黄檗宗，又明之遗臣朱舜水（万治二年来日本，天和二年殁）及僧心越（延宝五年来日本，元禄八年殁）等定居日本，其影响主要波及雕塑、建筑、文学、书法、煎茶等方面，对绘画之影响尚不明显。享保以后，清朝画人伊孚九（享保五

年以后数次往返）、**沈南蘋**（享保十六年至十八年在长崎）、费汉源（享保十九年）、方西园（安永九年）、张秋谷（天明年间）、江稼圃（文化年间）等相继来到长崎，伊孚九、费汉源画文人山水画，沈南蘋、张秋谷画徐氏体中写生水平最高之花鸟，他们一同将清初之风格传至日本。不仅如此，元禄年间开始，明清之绘画挂幅卷帖之输入日盛，这一点从此后幕府于长崎奉行下，置鉴画职吏一事中也能清楚地看到。外部之刺激如此，加之日本内部文学思潮之变化，使得这些绘画受到欢迎。宝历、明和年间以后，日本南画之勃兴如同水到渠成，这绝非偶然。当时汉学已经大为隆兴，且不再局限于教说彝伦政道，诗文渐盛。木下顺庵门下，新井白石、祇园南海等词宗辈出，前面已经提及的蘐园派，效仿明之七子等人，频唱古文辞。随后，皆川淇园（享保十八年至文化四年）以中唐及以后之诗风反对蘐园派，僧六如（享保十九年至享和元年[1]）等学南宋之调，施展性灵。菅茶山（宽延元年至文政十年）、赖杏坪（宝历六年至天保五年）、山本北山（宝历二年至文化九年）等亦响应六如，破模古之诗风。朝川善庵（天明元年至嘉永二年[2]）将二者折中，到了梁川星岩（宽政元年至安政五年），造诣愈深，集亘古今之众美。经赖山阳（安永九年至天保三年）、筱崎小竹（天明元年至嘉永四年）、广濑淡窗（天明二年至安政三年[3]）、菊地五山（明和六年至嘉永二年[4]）等人后，至近来之藤井竹外（文化四年至庆应二年）、大沼枕山（文政元年至明治二十四年）、平野五岳（文化八年至明治二十六年）等人，乃是斯文普及最盛之时代。诗人文士自然地在诗话、画论之中摆弄文字，渐渐了解到明清翰墨之风趣，产生了喜爱将文人墨戏题赞于诗酒之间之倾向。这一时代之前，有祇南海[5]、彭

[1] 享保十九年至享和元年，1734年—1801年。享保十九年，原文作"元文二年"，误。今据《大英百科全书》小项目电子辞书版改之。——译者
[2] 天明元年至嘉永二年，1781年—1849年。天明元年，原文"宽政三年"，误。今据《精选版日本国语大词典》电子辞书版改之。——译者
[3] 天明二年至安政三年，1782年—1856年。天明二年，原文作"天明三年"，误。今据《精选版日本国语大词典》电子辞书版改之。——译者
[4] 明和六年至嘉永二年，1769年—1849年。明和六年，原文作"安永五年"，嘉永二年，原文作"安政六"年，俱误。今据《精选版日本国语大词典》电子辞书版改之。——译者
[5] 祇南海，即祇园南海。——译者

百川(元禄十年至宝历三年[1])、柳里恭(宝永元年至宝历八年[2])等人,披沥其绣肠之一半于明清风绘画之中。此后伴随此种文学之发达,南画也变得兴隆起来。他们玩弄丹青之所依据者,乃万舶载至日本之画论、画谱等。是等画论、画谱以尚南贬北为体例。因此他们从最初起便醉心于南画,亦属自然。况南画被标榜为文士之余技、题赞之诗章、书篆之雅事,亦颇投其所好。南宗也好,文人画也好,本来只是山水画之一个科目,宋朝院画与所用山水为北宗,而花鸟则用黄氏体。徐氏体花鸟则与南宗山水一样,成立于画院之外,因此院体可谓是北宗山水与黄氏体花鸟之合称。而且黄氏体勾勒之硬、填彩之浓,与徐氏体没骨之清淡形成鲜明对比,它们本身就与山水画南北之分相类似,因此清朝诸家崇尚徐氏体花鸟。在日本,南画山水与没骨花鸟被统称为南画,作为一个流派盛行。尤其是沈南蘋、张秋谷等人细巧的写生风格花鸟,为日本绘画界之所未见。正因如此,纵使南蘋门下之熊斐(元禄元年至安永元年[3])、宋紫石(正德五年至天明六年[4])等人不能被称为大家,柳里恭还是率先模仿了他们,此后该画风大为流行。还有圆山应举颇具慧眼,他很早就看到了南画之长处,经吸收转化后开辟了自己之新机轴。实则圆山派之法格,是在南宗山水及徐氏体花鸟之影响下形成的。必须承认,现代日本绘画中花鸟画尤其美丽,其中有南蘋、秋谷一份功劳。

祇南海之主业毕竟还是学者,但到了池大雅(享保八年至安永五年),主业就变成了真正的画家了。他以南画雄视一世,其疏淡洒脱、书卷之气横溢,足以令当时之翰墨界为之倾倒。与大雅同时代的还有谢芜村(享保元年至天明三年[5])。他以明画为模本,其山水较大雅而言颇为精巧。四条派,便

[1] 元禄十年至宝历三年,1697年—1753年。彭百川,即彭城百川。元禄十年,原文作"元禄十一年",误。今据《精选版日本国语大词典》电子辞书版改之。——译者

[2] 宝永元年至宝历八年,1704年—1758年。柳里恭,即柳泽淇园。宝永元年,原文作"宝永三年";宝历八年,原文作"宝历三年",俱误。今据《精选版日本国语大词典》电子辞书版改之。——译者

[3] 元禄元年至安永元年,1693年—1772年。熊斐,即熊代熊斐。元禄元年,原文作"正德三年",误。今据《精选版日本国语大词典》电子辞书版改之。——译者

[4] 正德五年至天明六年,1715年—1780年。正德五年,原文作"正德二年",误。今据《大英百科全书》小项目电子辞书版改之。——译者

[5] 享保元年至天明三年,1716年—1783年。谢芜村,即与谢芜村。享保元年,原文作"正德五年",误。今据《精选版日本国语大词典》电子辞书版改之。——译者

是吴春学芜村后再与圆山派折中创造出来的。大雅、芜村出世后，南画之盛运如日中天，最初只是在关西流行，后逐渐波及到江户。文化、文政之交，名手崛起于四方，风靡全日本。钏云泉（宝历九年至文化八年）、野吕介石（延享四年至文政十一年）、田能村竹田（安永六年至天保六年）、立原杏所（天明五年至天保十一年）、渡边华山（宽政五年至天保十二年）、高久霭崖（宽政八年至天保十四年）、浦上春琴（安永八年至弘化三年）、冈田半江（天明二年至弘化三年）、中林竹洞（安永五年至嘉永六年）、椿椿山（享和元年至安政元年[1]）、山本梅逸（宽政二年至安政四年）、冈本秋晖（文化四年至文久元年[2]）、小田百谷（天明五年至文久二年[3]）、贯名海屋（安永七年至文久三年）等即是。就中竹田、竹洞之山水，华山之山水花鸟，椿山、梅逸之花鸟最佳。稍后则有福田半香（文化元年至元治元年）、日根对山（文化十年至明治二年[4]）、木下逸云（宽政十二年至庆应二年）等。活到明治时代的有中西耕石（文化四年至明治十六年[5]）、帆足杏雨（文化七年至明治十七年）、渡边小华（天保六年至明治二十年）、野口幽谷（文化十二年至明治三十一年[6]）、泷和亭（天保三年至明治三十四年[7]）等，其中野口幽谷、泷和亭两家在近代最为有名。而现今，则仅有川村雨谷及女性画家野口小蘋等人。

如前章所述，元治、庆应以来至明治初年是艺苑屏息之时代，绘画之诸流派均走向衰落，仅有菊地容斋、河锅晓斋、柴田是真等数家尚存。与此相

[1] 享和元年至安政元年，1801年—1854年。享和元年，原文作"享保元年"，误。今据《精选版日本国语大词典》电子辞书版改之。——译者

[2] 文化四年至文久元年，1807年—1862年。文化四年，原文作"天明四年"，误。今据《精选版日本国语大词典》电子辞书版改之。——译者

[3] 天明五年至文久二年，1785年—1862年。天明五年，原文作"天明三年"，误。今据《精选版日本国语大词典》电子辞书版改之。——译者

[4] 文化十年至明治二年，1811年—1869年。明治二年，原文作"庆应二年"，误。今据《朝日日本历史人物事典》Kotobank版改之。——译者

[5] 文化四年至明治十六年，1807年—1884年。文化四年，原文作"文化九年"，误。今据《朝日日本历史人物事典》Kotobank版改之。——译者

[6] 文化十二年至明治三十一年，1829年—1898年。是人生卒年诸词典说法不一，未知孰是，暂从原文。——译者

[7] 天保三年至明治三十四年，1832年—1901年。天保三年，原文作"天保四年"，误。今据《精选版日本国语大词典》电子辞书版改之。——译者

反,南画则通此衰颓之乱世,依然兴盛如初。想必其原因在于,在王政复古理想鼓舞下,较日本之国学而言,汉学更加强势,且革新之事业实则亦为汉学所培育之慷慨志士所成就,故维新以来十多年间,汉学依然为文教之本,其普及反而超越了前代。如此,则伴随汉学而兴起之南画,在此时代本就不可能荒废。不仅如此,汉学之普及,反而使南画更为流行。物盛则生弊,南画流行盛极,多少会些诗文之人,亦能舔笔墨而涂抹山水兰竹。这些人等本就不具备鉴赏之眼光,以笼统为风流,以粗笨为高尚,最终破坏了一世之情趣,使文人画堕落至尘土之中。至此,南画不堪复言。尽管如此,这一风潮将艺术思想普及至常人,其功不可没。而南画山水之皴法、点法、渲染之手法非常丰富,有错综自在之利。没骨花鸟之手法本就是南画之特色,圆山派的长处,亦是沿袭自此。两者均长于写实,这是一种发展和进步,是以今日尚不失过去之余势。算上偏僻之地,南画画人之家数及玩赏之幅员不劣于其他诸多最盛之流派。虽然这源于前代惯性,但其风流素质亦是要因。

　　文化、文政年间南画甚是兴隆,其余诸派之画家往往受到其熏陶。谷文晁(宝历十三年至天保十一年)以纵横之才,集诸派之长而大成,南北两派由此第一次实现融合。因此他也被尊为画界泰斗,备受景仰。宽政至文化、文政时期前后,与之前的元禄、享保时代,同样是德川时代文化艺术最为兴盛之时期,而且这一时期文化艺术之中心完全在江户。将军德川家齐(文恭院,天明七年至天保七年在职)治世时代称为大御所时代,该时期幕府势力达到极盛。辅佐将军之臣,有松平定信(乐翁,宝历八年至文政十二年)等。定信天资英明,笃好学艺,在其大力奖掖下,成大器之学者、艺术家不在少数。谷文晁便是其中一人。诸侯中,松平治乡(不昧,宝历元年至文政元年)之茶道造诣颇深,他搜集古器,对工艺之进步贡献颇多。当时之汉学,除前述内容,柴野栗山(元文元年至文化四年[1])任儒官时朱子学极其盛,太田锦

城（明和二年至文政八年）开辟了日本之乾嘉派考据学。日本和学有塙己保一（延享三年至文政四年）。继狩谷掖斋、屋代轮池等人之古物学之后，有考证家黑川春村（宽政十一年至庆应二年）。歌道方面，加藤千荫（享保二十年至文化五年[1]）、香川景树（明和五年至天保十四年）等名家辈出。此外还有山东京传（宝历十一年至文化十三年）、曲亭马琴、式亭三马（安永五年至文政五年[2]）、柳亭种彦（天明三年至天保十三年）等人之小说、大田南亩（宽延二年至文政六年）之狂歌、铜脉先生（享和元年殁）之狂诗等，它们都是讴歌太平的作品。绘画诸派均充满活力的同时，不仅享保年间以后日渐发达之明清画风到了这一时代兴盛至极，而且谷文晁等大家亦于此时代创集成诸派之新机轴，这可认为是时代之运势使然。文晁之后，南北两画之融合大为流行。渡边玄对（宽延二年至文政五年）、春木南湖（宝历九年至天保十年）、喜多武清（安永五年至安政三年）、佐竹永海（享和三年至明治七年）等画家颇多，可惜均不及文晁。近年田崎草云（文化十二年至明治三十一年）为其掉尾，然融合之特色渐淡化，几乎完全南化。

绘画以外之影响，主要是明风雕塑。隐元来日定居后，在宇治建万福寺（宽文元年成），建设者中有一人为佛工范道生，该寺佛像均出自此人之手。这些佛像细巧曲折，与中日两国以前佛雕风格有所不同。隐元之弟子铁眼，有门徒僧松云（庆安元年至宝永七年），他本是佛工（九兵卫），善雕刻佛像，其作品稍仿范道生之作风，是为所谓之黄檗风。贞享年间，松云至江户，募缘作五百罗汉像，建罗汉寺。元禄以后之雕塑，其细巧明显增加，这恐怕亦为受黄檗宗雕塑之影响所致。

万福寺之建筑完全是明风，随着黄檗宗之普及，该宗寺院建筑均模仿万福寺建造，但其他建筑风格丝毫未受其影响。至于工艺，随着南画兴盛，煎

[1]　享保二十年至文化五年，1735年—1808年。享保二十年，原文作"享保十九年"，误。今据《精选版日本国语大词典》电子辞书版改之。——译者
[2]　安永五年至文政五年，1776年—1822年。安永五年，原文作"安永四年"，误。今据《精选版日本国语大词典》电子辞书版改之。——译者

茶、清乐盛行，文人所用装饰器玩也大为流行。日本自中国大量进口茶器、文具等，日本国内所制亦往往对其进行模仿。玉楮象谷（文化三年至明治二年）之漆器，秦藏六（文化二年至明治二十三年[1]）之铜器，长井兰亭（安政年间前后）、加纳铁哉之铁笔雕刻等，均为中国制品之模仿。

永禄、天正之交，葡萄牙人及西班牙人将基督教传至日本。由当时传教之盛况，可推知此时有为数不少之基督像、圣母像等西洋画传到了日本。可惜天草之乱以后，禁教日趋严酷，这些作品恐怕是被悉数毁坏了。当时山口古庵（宽永、明历年间）善画西洋画，但其技未能流传。后日本与荷兰人通商渐久，舶来之文书器玩在日本国内渐多，对荷兰书籍之研究兴起。到了宝历、安永之交，颇有才艺的平贺源内（享保十三年至安永八年[2]）作西洋风之画。此后司马江汉（延享四年至文政元年[3]）出世，进一步将日本之西洋画完善。江汉在向源内及荷兰人询问之基础上，又依据荷兰书籍中之记载，下工夫制作颜料，画稍具阴阳、远近之画，颇似油画。又学荷兰之方法，刻日本最初之铜版。江汉门下有永田善吉（宽延元年至文政六年[4]）等。铜版之术日益进步，逐渐在日本流行起来。江汉、田善之外，长崎之荒木元融（明和、天明年间）、石崎融思（明和五年至弘化三年）等亦向荷兰人学习，作所谓之蛮绘。此等画法在此后的时代发展成画在玻璃上的玻璃画，对日本画造成了明显影响。传说应举、华山等人亦有借鉴西洋画之处，但是观其作品可以发现，其中西洋画之形迹甚微。葛饰北斋之透视画，观其技巧，亦不过是偶然之间特地模仿了西洋画之手法罢了，其画根本未对西洋画进行折中消化。想必是日本画与西洋画之手法相去甚远，北斋很难将两者糅合起来所

[1] 文化二年至明治二十三年，1805年—1890年。文化二年，原文作"文化六年"，明治二十三年，原文作"明治二十六年"，误。今据思文阁《美术人名词典》Kotobank版改之。——译者
[2] 享保十三年至安永八年，1728年—1779年。享保十三年，原文作"享保十七年"，误。今据《精选版日本国语大词典》电子辞书版改之。——译者
[3] 延享四年至文政元年，1747年—1818年。延享四年，原文作"元文二年"，误。今据《精选版日本国语大词典》电子辞书版改之。——译者
[4] 宽延元年至文政六年，1748年—1823年。宽延元年，原文作"宝历元年"；文政六年，原文作"文政五年"，俱误。今据《精选版日本国语大词典》电子辞书版改之。——译者

致。此后，当勤王志士还沉溺于尊王攘夷迷梦之中时，安政四年，幕府决然开国，有眼光之人早已知晓泰西学问之精微，最终促使穷途末路之幕府设立蕃书调所（后改为开成所）。该机构内设有画学调所。川上冬崖（文政十一年至明治十四年）任该机构"出役"之职，承担研究教导工作。然而他主要教授的是荷兰之画学书。冬崖原本是南画家，其画作不过是在南画山水中加入了司马江汉等人之遗法而已。冬崖门下有高桥由一（文政十一年至明治二十七年），他向作为报社通讯员常驻横滨之英国人沃格曼（Wirgman，在日本约三十年，明治二十四年57岁殁）学画，又赴上海，有所收获。比起冬崖来，由一技巧更进一步。明治六年开设天绘舍，教授学生。除由一外，五姓田芳柳（文政十二年至明治二十五年）、山本芳翠等，亦向沃格曼学画。国泽新九郎（明治十年殁）留学英国（明治五年末），于明治七年回到日本，开设彰技堂，教授西洋画。明治九年，工部大学设立，下设美术学校，聘用意大利人丰塔内西（Fontanesi，明治十一年回国）为教官。此人为日本西洋画之传道者，现今之大家浅井忠、小山正太郎等均出自其门下。丰塔内西回国后，意大利人费雷蒂（Ferretti，明治十一年至十三年在职）及圣乔瓦尼（San Giovanni，明治十三年至十六年在职）相继担任教官。该校于明治十六年停办，这是国粹主义所致。当时因外国人之推崇，多年来为人闲却不顾之日本固有美术，其价值为人所知。在日本艺术觉醒之力量冲击下，仅有之西洋画萌芽就此凋萎。到了明治十四年，留学意大利（明治三年）多年之河村清雄归国。明治二十年前后，留学德国之原田直次郎归国。明治二十一年，明治美术会成立。明治二十六年，长期在法国留学之黑田清辉等亦归国。到了明治二十九年，东京美术学校终于开设了洋画科，不久后，白马会成立，以致西洋画有今日之盛运。而西洋画对日本国画之影响，在岸竹堂之动物写生及桥本雅邦翁之山水布局、远近法等处甚为明显。此后美术院一派所作颇受西洋装饰画之熏陶，如今青年诸家正努力探索折中变化，此画风正处于发展过程之中。

西洋风雕塑，则于意大利人拉古萨（Ragusa）在工部大学美术学校雕刻

科任教时创始。藤田文藏、大熊氏广等出自其门下。然因国粹主义盛行，亦一时屏息。明治二十年，留学意大利之长沼守敬回到日本，其高超之技巧颇受推重，屡作铜像之原型。此后，世间对泰西美术之知识逐渐丰富，兴趣逐渐浓厚，已不满足于一成不变、对自然研究不足且样式陈旧的日本国风木雕。加之美术评论之快速兴起促进了革新，就连自创立以来只教日本国风木雕之东京美术学校，亦自明治三十一年起，完全采用西洋风之教学法。至此，西洋风雕塑顿时风靡于木雕、牙雕，促使日本木牙雕塑与写生风同化，成为现今之作风。

西洋风之建筑，亦与各种泰西文物一同进入日本。最初用于官衙、学校等建筑，逐渐波及至民间公司、银行等处。砖石建筑拔地而起，随处可见，但这些建筑仅局限于实用性，而具有美术性之建筑甚少。

诸工艺自明治维新以来之发展，已于前章中简略叙述。自不待言，这些工艺之制作方法采用西洋风者甚多，其图案多有变化。1900年（明治三十三年），日本参展巴黎世博会以后，诸工艺所带之西洋风愈发明显。

附录　中国绘画小史

自序

中国之画人传,甚为丰富,然不见通叙历代画风变迁轨迹而能得文化史之体者。今兹审美书院辑刊《东洋美术大观·中国画部》,著此书附载于该系列,说其梗概,以期稍补阙典。仍加少许校订,与《日本绘画小史》[1]一同刊行。

明治四十三年七月

无记盦主人[2]

[1] 本书仅收录《中国绘画小史》作为附录。——编者
[2] 无记盦主人,即作者大村西崖。——译者

盘古乃至六朝

禹域之美术由来甚古，就中绘画之发展，早可征之于文献。据其记载，黄帝之臣史皇始造画（《云笈七签》《文选》注），至虞之时代，有五采之绘（《尚书·益稷》），商之伊尹画九主之图（《史记》），汤王有良弼之梦象（《尚书》）。到了周代，文化更加进步，有冕服、旗旟（九旗）之彩绘（依王、侯、卿、大夫，或军之大小，图样不同。《周礼》）。有王门之画虎（《周礼》）、明堂之壁画（《孔子家语》）。今日还可以见到的三代技术仅有铜器铸纹，将其作为深入讨论绘画之依据，尚显不足。春秋、战国之世，绘事散见于诸书者不少。据说楚之先王庙，图有天地、山川、神灵及古圣贤等之行事（《楚辞章句》），宋元君召画人，喜其盘礴（《庄子·外篇》）。周君之画荚者，三年而成，画龙蛇、禽兽、车马、万物之状（《韩非子》）。鲁之公输班写忖留神之像（《水经注》）。齐之敬君为王之九重台绘画，久不得归，思念家人，画妻之像对之（刘向《说苑》）。《韩非子》载，有为齐王作画之客，答王之所问时云，画狗马难，画鬼魅易。此语堪为画论之嚆矢。相传秦始皇时，骞霄国献画人烈裔于秦，口含丹青喷于地上，成魑魅及鬼怪群物之象，以指画地则百丈之长直如绳墨，在方寸之间画四渎、五岳、列国之图，又画龙凤，点睛则皆飞去（王子年《拾遗记》）。骞霄之地理，今已不详。或为西域之一国，因其技术较中国先进，为中国之绘画带来裨益。传说秦始皇曾会海神，是时左右中巧于画者，以脚写其形状（伏琛《三齐略记》），虽荒诞不足以取信，但仍可为绘画提供一旁证。

及至西汉，绘事见于史书者渐多。汉文帝令人作画于未央宫承明殿之壁（《文苑英华》），汉武帝造台于甘泉宫，令人于其室画天地、太一及诸鬼神（《汉书·郊祀志》）。汉宣帝于单于始入朝时，思股肱之美，令人将之画于麒麟阁，肖其形貌，署其官爵姓名（《汉书·苏武传》《论衡》）。成帝生于甲观画堂（《汉官典职》），令人图赵充国之像于甘泉宫（《汉书·赵充国传》），

休屠王之阏氏，亦曾被图画于甘泉宫（《汉书·金日䃅传》）。此外，有《兵法图》《黄帝图》《风后图》《鬼容区图》《孙轸图》《王孙图》《魏公子图》《鹝冶子图》《别成子望军气图》《伍子胥图》《苗子图》《耿昌月行帛图》（《汉书·艺文志》）、《卤簿图》（《玉海》）及画车（《汉书·郊祀志》《汉书·舆服志》，依王、侯、卿、大夫之别，画虎兕熊麋）等。又光明殿之省中，于粉壁之上施以紫青之界，画古烈士（《汉官典职》），广川惠王之殿门上，画古勇士成庆之像（《汉书·景十三王传》），成都学之周公礼殿（汉献帝时建），画盘古之三皇五帝、三代之君臣及孔子七十二弟子于壁间（《玉海》），鲁灵光殿中，天地品类、群生杂物、奇怪神灵等，写载其状，托之丹青（王延寿《鲁灵光殿赋》）。民家之门户，画神荼、郁垒与鸡，作为厌胜物（《风俗通义》《拾遗记》）。可见随着绘画技术进步，其应用亦逐渐变多。不仅如此，汉之宫廷，有尚方之画工，黄门之画者曾作下赐霍光之《周公负成王图》（《汉书·霍光传》），毛延寿、陈敞、刘白、龚宽、阳望、樊育等（汉元帝时坐《王昭君像》事遭弃市籍没。《西京杂记》）留名至今，是为画院之滥觞。

东汉之世，光武帝赐东平宪王《列仙图》（《后汉书·宪王传》），汉明帝颇好文雅，别立画官，诏博洽之士撰经史之事而画之，创立鸿都学，集天下之奇艺，此时或已有缣帛之图画。永平中，为追念前世之功臣，令图二十八将于南宫之云台（《历代名画记》）。又曾遣使月氏国，将白氎之画像与佛教之经典及雕像等一并带回，摹写而作数本，安置于南宫清凉台及高阳门显节寿陵之上，又令于白马寺之壁上，作《千乘万骑绕塔三匝图》（《理惑论》《弘明集》《后汉书》等），是为中国最初之佛教画。汉顺帝皇后梁氏，置列女图画于左右，以自监戒（《后汉书·皇后纪》）。汉灵帝光和元年，于鸿都门学画孔子及七十二弟子之像（《后汉书·蔡邕传》），此外有郡府厅事之壁画（《后汉书·郡国志》注）、《兵云图》（《益州耆宿传》[1]）、《三礼图》（《隋书·经籍志》）、飞軨画（《后汉书·舆服志》注）及名士、烈女等之画像（《后

[1] 或为《益部耆旧传》之误。——译者

汉书》各列传）。能画之人，有张衡、蔡邕、赵岐、刘褒等，尚方之画工则有刘旦、杨鲁等（《历代名画记》等）。而东汉之画迹留存至今者有石刻画（拓本往往留存于日本），从中可观当时之技巧。现稍就其中上品作一叙述。

山东省肥城县西南约七十里之孝里铺，有一名为孝堂山祠之石室，其壁面刻有图画。相传此室为孝子郭巨葬母[1]之地，想必这是后世之附会。此石室建立之年时不明，石上有题铭云："平原漯阴[2]邵善君，以永建四年四月廿四日，来过此堂，叩头谢贤明。"由此可知为后汉顺帝以前所建。其画，线画以阴刻画成，画大王车、成王、贯胸国人、升鼎故事及战争、庖厨、歌舞之俗等（《石索》中有缩小图）。

孝堂山下发掘出的小石祠（织田信吉发掘，东京帝国大学藏）之壁面亦有刻画，刻法与前者不同，与武氏祠一样用阳刻，想必制作年代与武氏祠略同。

武氏祠在同省嘉祥县东南三十里紫云山下武翟山小村落之北，原有三个石室，有刻画之石今收藏于乾隆时所建之一堂内。据石阙铭文可知，此等刻画为汉桓帝建和年间所制。刻画石有四十余，所画者帝王、圣贤、名士、烈女、战争、升鼎、车马、庖厨、龙鱼、鬼神、奇禽、异兽、祥瑞等，变化极多（《石索》中有缩小图），从中可知古来至汉代为止之绘画命题、图样、技巧、风趣等。除此之外，汉代之碑阙及刻画石传世不少，《隶释》《石索》等所载者亦多。就中李翕之渑池五瑞碑、不其令董君阙（《展墓图》）等，图像最巧。是等作品中，较画人物而言，画马更为精妙。

三国之世，能画者之名传于画史者不少，然最著名者仅吴之曹弗兴。传孙权见其所画之蝇以为是活蝇，举手掸之（张勃《吴录》）。谢赫观其所画之龙首，评之云名岂虚成（《画品》），由此可见其技巧之妙想。然其画跋不复存于今，仅可依"曹衣出水"之语（《画鉴》），推测其人物描法，或舞笔较少，

[1] 原文如此，或为郭巨埋儿奉母之误。——译者
[2] 漯阴，原文为湿阴，今改之。——译者

似后世所谓之蚯蚓描。

绘画之鉴赏，始于后汉明帝之时，盛于六朝。汉明帝之时，天下奇艺云集。董卓作乱之际，军人皆取图画缣帛，收入帷囊之中者，达七十余乘，可知图画集藏之盛。魏晋之世，藏蓄固多，然寇入洛阳，焚烧于一旦。晋遭刘耀，毁散甚多。桓玄性奇贪，天下之法书、名画，必使归己。及其篡逆，尽得晋府之真迹。刘牢之遣子敬宣请降，桓玄大喜，陈书画与其共观，桓玄之耽嗜，可想而知。尔来宋齐梁陈之君，率有尚雅，宋高祖破桓玄时，先遣臧喜入宫取所藏书画，后南齐高帝得之，不依年时之远近，但以技巧之优劣附以等次，自陆探微至范惟贤，四十二人为四十二等，共二十七帙三百四十八卷。听政之余，旦夕披玩。梁武帝尤加宝异，仍更搜葺。梁元帝素有才艺，自善丹青，古画名品，充牣内府。侯景之乱时，太子纲屡梦秦始皇焚天下之书，后内府图画数百函，果为侯景所焚。及乱平，所有之画皆载入江陵，为西魏之将于谨所陷，梁元帝将降，乃聚名画、法书、典籍共二十四万卷，令后阁舍人高善宝焚之，元帝亦欲投火共焚，叹曰："萧世诚遂至于此，儒雅之道，今夜穷矣！"于谨等从煨烬中收书画四千余轴，归于长安。颜之推《观我生赋》之所谓"人民百万而囚虏，书史千两而烟飏。史籍以来，未之有也。溥天之下，斯文尽丧"，即指此事。陈之天嘉中，陈文帝肆意搜求，所得不少。及隋平陈，命元帅收之，得八百余卷。隋文帝于东京观文殿后起二台，东曰妙楷，藏自古之书法；西名宝迹，收自古名画。隋炀帝东幸扬州，尽将随驾，途中船覆，大半沦弃。炀帝崩，尽归宇文化及。后又为窦建德、王世充所取，后悉数归唐朝所有（《历代名画记》）。裴孝源《贞观公私画史》所录古画，多为梁朝或隋朝之官本，其上时常有晋宋梁陈之题记，是等即为上述归唐之画。既有鉴赏之盛，加之佛教逐渐隆兴，其图像蓝本随僧徒之交通，频繁由西域传入，且道教亦对其进行模仿，采用佛教之形式建立寺观，壁画于是盛行（日本法隆寺之壁画应当就是受中国壁画之影响），六朝之间，绘画之技术顿时发达，画论也因之而兴。晋之顾恺之，著有《论画》（《名画记》），南齐谢赫著《画品》，六法之名目始备，批评亦入精微之域。梁元帝著《山水松石格》（《画苑补

益》），始说山水之法。陈之姚最著《续画品》，论绘画之用，于对画之评价方面另立一番见地。此时代名手辈出。晋有卫协、张墨、荀勖、顾恺之、史道硕、范宣、戴逵等。《画品》评价卫协云："古画皆略，至协始精。"顾恺之之三绝天下闻名，深为谢安所器重，称其有苍生以来未之有。戴逵是佛教画名手，兼得雕像之妙。宋有陆探微、王微、顾宝光、袁倩；齐有章继伯、蘧道愍；梁有张僧繇；北齐有曹仲达、杨子华；隋有展子虔、郑法士及于阗人尉迟跋质那等。就中顾、陆、张为六朝之三大家。曹仲达以净土画闻名，尉迟跋质那传西域画法。遗憾的是，这些画家之画迹，今日已不复得观，故不能详述风格之变迁，细评技术之巧拙。然而不难推察，这些画较之前汉代石刻画有很大进步，但是相对接下来将要叙述的唐画而言较为幼稚。

唐及五代

到了唐代，文物之隆运遥胜前古，绘画亦划上了发展之鸿沟，其鉴赏亦远盛于六朝。梁、隋之官本及两都秘藏之真迹，由宋遵贵监运至长安，途中漂没，所存者不及十之一二，皆归唐太祖之御府。唐太宗更购求于天下（《名画记》），《贞观公私画史》所录名画有二百九十三卷。武则天之世，张易之奏修之，集名工模制副本，自己多藏真本。安禄山之乱，耗散不少。唐肃宗亦不保留，往往颁之贵戚，名画转归好事之人所有。唐德宗之后，几经散佚，鉴藏渐落于民间。唐宪宗之时，降宸翰索张氏之珍，令上顾、陆以下国朝名手之画三十卷。张彦远时代，董伯仁（隋人）、展子虔、郑法士、杨子华、孙尚子（隋人）、阎立本（唐高宗时代之名手）、吴道玄等人之屏风一扇，值一万五千乃至二万千金，杨契丹（隋人）、田僧亮（北周）、郑法轮（隋人）、尉迟乙僧、阎立德（立本之兄，初唐之名手）等人之画，值一万金（《名画记》）。由此可见当时名画备受珍重。此时代有李嗣真之《画后品》、僧彦悰之《后画录》、张彦远之《历代名画记》、朱景玄之《名画录》，亦非偶然。加之佛道

二教隆兴,寺观建筑对壁画之需求益多,善导大师(龙朔二年寂)造《净土变》三百余壁,此事由唐中宗禁止于佛寺之壁上画道相,在道观画佛事之事可知。不仅如此,帧画之佛像亦流行。玄奘三藏(贞观十九年归唐)、王玄策(作为国使两渡天竺,贞观二十三年及龙朔元年归唐)之随从宋法智(塑工,兼长于画)等由印度所带来之佛教画(见《大慈恩寺三藏法师传》及《法苑珠林》),与尉迟乙僧(于阗人,贞观初年由于阗王荐于唐)自其父尉迟跋质那处所学西域之凹凸法(当为类似印度阿旃陀壁画般具有阴影之画法)一同,对中国之绘画带来不少裨益。又唐玄宗开元年间,善无畏、金刚智等新传秘密宗,将印度婆罗门教之法式引进中国,使像容、图法丰富多趣(日本真言宗及天台宗之密部得传此法),是以名手接踵出现,风格依时代而变化,李唐一代之丹青,美胜前代。人物画有吴道玄(开元、天宝年间)之大手腕,被称为古今之画圣。所谓"吴带当风"之描法,一变古来高古游丝之细笔,以淡彩之法创造吴装这一新风格,纵横壮拔之技风靡一世。其弟子卢稜伽、李生、张藏、翟琰、王耐儿等,并得传其法。山水画于人物画发达之背景下逐渐独立,是为世界各国之通例。中国方面,山水画兴起于六朝中期,梁元帝之画论涉及山水之处可证之。但到了盛唐之二李时,山水才大有可观。李思训(与吴道玄同时代)与李昭道父子相传,其细劲之皴法,青绿、金碧之赋彩,成一种格调,影响延续至后世,明人仰其为北宗之祖。到了中唐,王摩诘(肃宗上元中卒,六十一岁)出世,水墨山水始兴。他著有《山水诀》《山水训》,颇精通山水画论,明人将其立为南宗之祖。该画风传于韦偃、王墨,到五代时又传至荆浩。此外还有张孝师(吴道玄之师)、范长寿、何长寿(均为武则天时代前后)、左全(宝历年间前后)、赵公佑(同前)、范琼(开成年间前后)、孙位(僖宗年间)、张南本(同前,皆多画寺壁)等之佛教画,曹霸(开元、天宝年间前后)、韩干(曹霸弟子,天宝年间前后)、孔荣(韩干弟子)、陈闳(师法曹霸,开元年间)等之鞍马,戴嵩(贞元年间前后)之牛,毕宏(天宝、大历年间前后)、张璪(同前)之松、边鸾(贞元年间前后)、陈庶(师法边鸾)、白旻(长庆年间)等之花鸟,李渐之虎,李约之梅,萧悦(元和年间前后)之竹等,皆名

噪一时。由此可见此代绘画之盛。

五代昭著于画史者不多，仅梁之荆浩、关仝，山水汲王右丞之流，南唐徐熙善画花竹草虫，前蜀之僧贯休（禅月大师，后梁乾化二年寂，八十一岁）始画《十六罗汉图》等。

唐及五代之画迹传至日本后留存者不少。最古老的是正仓院御物琵琶拨面之皮画《骑象鼓乐》《骑马狩虎》《鸷鸟搏凫》《山水人物》诸图，阮咸拨面之皮画《围棋图》，弹弓漆画《鼓乐伎曲图》及银钵镂刻之《狩猎图》等，可确定均为盛唐以前之作品（见《东瀛珠光》及《正仓院志》）。此后有弘法大师带来之《真言六祖像》（京都教王护国寺藏，李真笔）、贯休画《十六罗汉像》（高桥男爵藏，参见《罗汉图像考》[1]）等。神护寺（山城）之《两界曼荼罗》、药师寺（大和）之《慈恩大师像》等（参见《广日本绘画史》，载于《东洋美术大观》，单行本将于最近刊行），虽为日本所模写，但仍可据之稽考唐画之技法。这些画中，除贯休之《十六罗汉像》用极其稚痴之画法外，均属用笔之起倒不明显之高古游丝描法。以此可观除吴道玄外之古来风格技巧。亦有画相传为吴道玄、王摩诘之手迹，虽未必可信，但东福寺（京都）之《释迦三尊像》，其壮笔淡彩之画风，当与道玄相近。亦有称吴道玄笔（京都高桐院藏双幅）、王摩诘笔（京都智积院藏《瀑布图》）之山水画，不过较南宋诸家之作稍显古调而已。最为明确的唐代山水，除上述正仓院御物之外，今日已难见到。还有相传出自徐熙之花鸟（京都知恩院藏《莲花水禽图》等），但是奈何没有可信之真迹以资比较考证。

宋

赵宋之世，绘事之盛超过唐代。《寓意篇》（明·都穆）云："宋画苑人，皆

[1] 《罗汉图像考》为大村西崖所写论文，1910年连载于日本《禅宗》杂志第182—186号。——译者

极天下之选，而朝廷复优遇之，故其艺精绝，非后世所及。"中国历朝历代之皇室未有如宋朝般，奖励绘画，优待画人者。自宋太祖、宋太宗时起，就集天下之名手于翰林图画院，给予俸禄，有的还赐予金带，依其才能，授予待诏、祗候、艺学、画学正、学生等级别，常命作画于纨扇等进献，选其中杰出之人，作画于殿廷、寺观等处。宋仁宗自善丹青，宋神宗、宋哲宗时代画院益盛，至宋徽宗时，画院几近极盛。宋神宗元丰年间，修景灵宫，宋徽宗宣和年间建五岳观、宝真宫。是时，不独用画院画人，更遍征天下名工，于障壁之上挥洒妙手。徽宗政和年间，建设画学，用太学之法补试四方画人。其法，以古人诗句命题，令其作画（《萤雪丛说》）。宋徽宗笃好绘画，本人也极善绘画，曾命人辑《宣和画谱》。惜哉，徽宗笃爱艺术而不明经世，以致朝臣朋党阋墙，难御外侮，汴京失陷，两帝亦为金人所执。宋之偏安江南后，绍兴、淳熙之际，名手辈出，南宋画院灿然之美，震烁古今。宋代之古画鉴赏亦极为兴盛，观《宣和画谱》及《中兴馆阁续录》之所载，则可知御府收藏之富，令人惊叹。再考邓椿之《画继》、周密之《云烟过眼录》等，可知士人之鉴藏亦盛。

膺此盛运，天才接踵而出，想必画风渐次变迁，亦是自然。国初宋太祖、宋太宗之世，唐朝之余势尚存，寺观之障壁画、宗教画等最盛。待诏高益、高文进、高怀节，祗候王霭、王道真、厉昭庆、杨斐，艺学赵元良，学生赵光辅，院外画家王瓘、孙梦卿、侯翼、董仁益等皆擅长道释，专作壁画，到宋真宗、宋仁宗两朝，又有祗候高元亨、冯清、陈用志等，尔后，长于此道之妙手日渐稀少。想必是伴随前代之显密诸宗顿然衰落而禅宗独盛，五代开始流行之罗汉图及禅僧之顶相等专行于世，供人礼拜，是以诸尊图像渐废，为作玩赏之用的道释人物画所取代所致。这实为宗教画史上之一大变迁。玩赏绘画之形式亦因此完全改变，不再如古来那样仅限于屏障、壁画及横卷之作。自此时起，除礼拜图像外，还产生了玩赏用之挂幅。花鸟、山水大为流行、发达，亦始于宋代。郭若虚所言："近代方古多不及，而过亦有之。若论佛道、人物、仕女、牛马，则近不及古；若论山水、林石、花竹、禽鱼，则古不及近。"（《图画见闻志》）是非常合理的。

人物画方面，虽严肃意义上之佛教画业已衰颓，但仍有日本仁和寺（京都）之《孔雀明王像》、高山寺（山城）之《不空金刚像》（传同为张思恭笔）、高野山西南院之《大元帅明王像》（醍醐寺古写本上，注记为陆王三郎笔。《君台观左右帐记》以之为唐人作，此处从《特别保护建造物及国宝帖解说》。以上三幅作品，可能均为宋朝国初密教尚未衰落，带有藏传佛教性质的新译仪轨等完成之时前后所作）等作品，它们均属古风之作。罗汉图几乎可以说就是宋画道释之特色，流传至日本且保存至今之罗汉图颇多。清凉寺（京都）之《十六罗汉》（太宗雍熙四年，日本永延元年由奝然带至）、大德寺（京都）之《五百罗汉》（原有百幅，现存八十二幅。孝宗淳熙五年，明州惠安院义绍劝缘，林庭珪、周季常画之）、高台寺（京都）之《十八罗汉》（宁宗嘉定四年，日本建历元年，泉涌寺俊芿带来，二幅佚，称是禅月大师之笔，但与前述贯休真迹画风相异）、相国寺（京都）之《十六罗汉》（有"庆元府车桥石板巷陆信忠笔"之款记）等即是。皆为极其巧整之作风。此类画中第一妙手当推李龙眠（哲宗元符三年归隐龙眠山），可信之遗作亦有传世（东京美术学校藏《罗汉》二幅最佳。此外有德川达孝伯爵藏《睡布袋》、东福寺及黑田长成侯爵藏《白描维摩诘》等，相传亦出自龙眠之笔），其流丽而明显起倒之描法，恐怕可称为宋画人物之师表。日本宅磨派（参见《日本绘画小史》[1]）即是受此种画风之影响而成。张思恭、林庭圭、周季常、陆信忠等诸家，不见于中国之画传，仅张、陆二人留名于日本之《君台观左右帐记》。相传是出自思恭之笔的画作（除上述二件外，还有不少），与被认为是龙眠风的风格不同，用笔较为纤细。除上述诸作品外，二尊院（京都）之《净土五祖像》（孝宗乾道四年，日本仁安三年，由重源上人带至）、东大寺（奈良）之《香象大师像》（有金大定乙巳之款记，是年即宋淳熙十二年）、大德寺之《十王图》（相传为陆信忠笔）及《玄奘归唐图》（横滨原富太郎藏）等，皆可从中鉴赏宋代佛教画之技术风格。禅僧之顶相，作为一例，可看东福寺之《无准禅师像》（有理

[1]　《日本绘画小史》为大村西崖之专著，于1910年由审美书院出版。——译者

宗嘉熙二年无准本人之自赞）。与山水一样，诸家大抵都曾画用作玩赏之道释人物。传入日本之此种绘画遗品亦甚多，一一列举议论较为困难，不过以往以草略水墨为主。至南宋之梁楷（宁宗[1]嘉泰画院待诏，赐金带），以减笔之一法，另辟新格。

山水，宋初有李成（营丘，唐末出世）、范宽（与李成一并流行）、董源（北苑，南唐时出世）、巨然（自南唐时在世，祖述董源）四大家，至宋真宗之世有高克明，宋仁宗之世有郭熙，宋哲宗之世有赵大年，宋徽宗之世有米元章、米元晖。他们各立一家之风，成为后人之模范。就中李成惜墨如金，好直擦皴法，写平远寒林，悟得远近透视之法，仰画山上亭馆飞檐。范宽于巍巍之山顶作密林，水边画突兀之岩石。董源巧于秋岚远景，多写江南之真景。二米新创一种点法，特征最为明显，其末流亦不少能手。明人指其属南宗系统，然与明清之南画相比，格调甚古，似乎并非一定能够以南北之别划分、归类。尤其是董源，兼备王、李二法。至南宋，画院有赵伯驹（高宗年间前后）、李唐（同前，待诏）、阎次平（孝宗年间前后祗候）、刘松年（宁宗年间前后赐金带）、马远（同前，待诏。马氏除马远之外，有其祖马兴祖、伯父马公显、父马世荣、兄马逵、子马麟。马远之技艺最秀，可称为马氏一家之代表者）、夏圭（同前，待诏、赐金带）等，名手辈出。山水之风为之一变，形成所谓之院体。赵、李、刘三家以精巧之青绿，马、夏两家以劲拔之笔墨，各成一家之妙。

花鸟，宋初有待诏黄居寀（太宗年间前后，后蜀黄筌之子）、院外之徐崇嗣（徐熙之孙）。前者勾勒填彩之画法，专于庄丽富贵之趣，后者创没骨写生之格，擅清淡野逸之致。即所谓黄氏体、徐氏体之祖。黄氏体，至宋神宗朝有艺学崔白等人。徐氏体在宋真宗朝有赵昌，宋哲宗朝有易元吉等人。两家之末流，名手亦不少。其中，黄氏体即为花鸟之院体。徐氏体以其没骨著称传至日本，据传为赵昌及元之钱舜举等人之画迹，观之则并非全无骨法之描线，与黄氏体遗作相比，勾勒甚细，仅草苔之类无画线。因此我认为宋元

[1] 宁宗，原文为光宗，今改之。

之没骨，并非如近古清朝恽南田等常州派花鸟那样全无勾勒，而是有为傅彩而用细勾之描线，且其设色多不用矿物颜料等，喜用清淡水彩。到了明代，勾花点叶体出现，至清代常州派作纯没骨法，这也足以证明宋元之徐氏体并非全无勾勒。

宋代杂画及文士、禅僧之墨戏亦颇为兴盛。最为著名者，有宋初待诏董羽之龙鱼，宋哲宗朝苏东坡、文与可之竹，僧仲仁等之梅，南宋扬补之（高宗年间前后）之梅，陈所翁（理宗端平二年进士）之龙，画院副使李迪（徽宗、高宗年间前后）、待诏毛益（孝宗年间前后）之动植物，以及牧溪、玉涧、罗窗等之墨戏。李迪、夏圭等人之作品，纨扇、方帧等小品殊多，可见这也是南宋时之一种流行，现存遗迹可证之。

宋代之画论，值得一观者亦不少。立言最多者，为郭熙、郭若虚两家，苏东坡、李成、韩拙等次之。郭熙有《山水训》及《画诀》，有三远（高远、深远、平远）之创见。郭若虚之《图画见闻志》，紧接唐张彦远之《历代名画记》，叙述斯道之变迁。其画论之创见，有用笔之三病（板、刻、结）等。苏东坡传神之论亦为可取。李成之应当仰画山上之亭馆飞檐之说，符合今日之透视画法，其卓见令人叹服。惜哉，沈括反对此说，其以大观小（类似鸟瞰）之见，于后世大为流行，以致今日中国仍有大量不符合透视画法之山水画作。《宣和画谱》之画题分科及饶自然之山水十二忌，见地入微。然而后者有拘泥地文之弊。其余画论在此省略。

现存于日本之宋画，除佛教画外，多为应永至文明年间（明成祖至明宪宗）舶来品，南宋院体画最多，就中又以马远、夏圭、梁楷、牧溪等为最多，并为今日之贵族、富豪所珍袭。想必是因此等绘画当时多在中国南部，有进口之便，且明代风尚专好南宗画，院体画不被重视之故。留存至今者，为原有十分之一。原有之饶富，从《君台观左右帐记》（除上述张思恭等外，中国画传中所不载之宋元画人之名颇多）及稍后之《玩货名物记》中可知（《广日本绘画史》中有详述）。与此相反，南宗绘画系统之遗作，除二三件传赵大年笔之画外，极为少见。因此，四大家、二米等人之画风今日难以详知。

元

元立国仅八十年，虽无官设之画院，但绘事亦颇为兴盛。其画风，总体而言属宋代之余波，与明清之近体尚不相似，而稍有古调。若将中国绘画史分为古、中、近三代，考证技术发达之变迁轨迹，并考虑遗品传世之状态，六朝及以前为上古，唐宋元为中世，明清为近代这一划分最为合理。唐代以前之画迹，于内地十八省几乎无存，故中国人言及古画则必称宋元。元人代宋，清人灭明，其胜利仅在政权。至于文化、艺术，宋风延续到元代，明风覆盖清代，各自继续发展，蒙、满反被同化，恰如拉丁被希腊同化。禹域人种之势力，岂不伟哉！

元初之丹青，名迹传至今日者，首先要数文敏、房山、玉潭、澹轩几家。赵子昂（文敏）书画兼妙，唱书画同体论，复兴古风书画。其高古细描之人物、鞍马，能得晋唐之趣（相传为赵子昂之画，流传甚多，但有确证者绝无）。其子赵仲穆、赵仲光及赵仲穆之子赵允文、赵彦征，在当时皆有名声。至末流赵唐棣，赵氏一派相绍而传家学。高克恭（房山）祖述宋之二米之法，善画山水。龚开（自宋末起在世）之画（罕见地传存于日本）亦与房山类似。传至日本之画迹，有传为高然晖之作（京都金地院及秋元子爵等藏），其画风又酷似房山。一说高然晖与宋之高克明为同一人（《君台观左右帐记》注），但他应当是元代的作者。钱舜举（玉潭）慕前代赵昌、易元吉等人之风，为徐氏体花鸟之名手。王若水（澹轩）则专为黄氏体之华丽，但画风渐加规整精致，早开明画之先踪，后为臧良所继承（传为钱舜举、王若水所作之画，流传者亦不少）。李息斋、柯九思等之墨竹，应当是苏东坡、文与可之余流。后又有赵元，其墨竹画迹流传日本（京都南禅寺藏）。

以上元初画家之后，所谓之四大家（元季）辈出。黄子久仿董源、巨然，画山头之矾石，弄简远之笔意。王叔明错综前人之诸法，以纤余曲折之巧致，画树石屋榭、人马鸡犬。倪云林专于疏淡简劲之趣，吴仲圭学巨然，亦别成一家。四大家画风均属明清诸家所言之南宗，他们为后人开辟了一种山

水之典型。属于这一系统者尚不少,今不遑详叙。其画迹流传日本者,除前面提及之龚开及房山等之外,还有孟玉涧等。此处难以就四家之画风一一详细叙述,宋元南画之风格,可通过日本足利时代之古南画(见《广日本绘画史》)来想象。

南宋马远、夏圭之遗风,由孙君泽、丁野夫、张芳汝等(画迹均已失传)传承,后又传至明之周文靖等人。就中孙君泽最秀,可与马、夏对垒,丁、张二家技巧稍逊。

人物画,道释传宋风,此外尝试变化者不少,通过遗作考之。其中最优秀之大家,首推颜辉(京都知恩寺之《虾蟆仙》《铁拐仙》双图为其真迹)。月湖、阿加加、嘤子等人,中国画传不载,其画迹流传至日本。率翁、因陀罗等亦然。前三家共专水墨《观音图》(最优秀的是相传出自阿加加之笔的作品),后二家多画禅门机缘,想必是僧园之余技。以上并属前朝牧溪等之系统。

罗汉图之类,有蔡山、赵璃(下总法华寺《十六罗汉》)等,其画在日本有存,画风均继承李龙眠、张思恭等。由来罗汉乃至禅门机缘诸图,在佛教绘画史上属于宋朝之新产,到了元代因藏传佛教独盛而一蹶不振。想必正是因此,上面列举的月湖、蔡山等诸家之名迹,皆不见于中国画传之中。至于藏传佛教画,作者之传历不详,且画迹未传存于日本,信息全无,故不能详论。

人物画,至明代大为流行,仇实父等盛作细密巧丽之历史画、风俗画之类,但其风调早在元代便已开启。属于此种系统之元画存于日本者,有相传为任月山(画马之妙手)所作之人马(东京美术学校藏双幅,德川达道伯爵藏《人马图》等)。

明

明朝取代元朝之后,再绍宋朝之遗绪,朝廷复设画院。国初洪武年间,周位挥山水之妙手于宫掖之画壁。明成祖为绘饰太庙,征天下名工诣京师。

边文进、范暹等以花鸟之巧，郭纯以山水之长，供事于永乐内殿。宣德画院有谢环、商喜等名手。戴进（文进）、李在、周文靖等，亦共直仁智殿。戴文进之绝技，堪称明代第一名手，未几却因谗言下野，穷困而死，甚是可惜。此后，林良、林郊父子之写意派妙技，冠绝画苑。林良为内廷供奉，得锦衣卫百户之荣。林郊在诏取天下画工之时，得第一之誉，授锦衣镇抚，直武英殿。成化年间前后，吴伟（小仙）、吕纪、吕文英等，共直仁智殿。张玘长于人物，弘治年间在画院有很高地位。吕文英为明孝宗时之指挥同知，与吕纪并称，人称小吕。正德前后，王谔、朱端两家共直仁智殿，王谔更是被称为今世之马远。万历之初，王廷策入画院，紧接着有顾炳供事内殿。沈应山成为画院秘丞可能也是这个时代。此外侯钺（嘉靖）、庄心贤等以其传神之妙手，应征来写皇帝御容。明代院画之盛，可谓与南宋并驱。但画风与时代同时发展，其风趣不复与宋元相同。以下概述画风之变迁。

明代山水画，大体上可分为以下三种系统：属南宋院体末流之马远、夏圭等一派者；属赵伯驹、李唐、刘松年等一派者；主要汲取元季四大家之流者。相传为绍述马远、夏圭遗风的作者，有朱侃、王履（洪武）、张观、苏致中、庄瑾、沈遇（宣德）、范礼、王恭、沈观、戴进、倪端、李在、周文靖、周鼎、林广（学于李在）、雷济民、成性（兼有范宽之风）、张羿（成化）、张乾、丁玉川、邵南、朱端（兼有吕纪之风）、沈昭（大斧劈皴）、潘凤、沈应山（兼有荆浩、关仝之风）等。但是我们观其遗作，可以确认为马远、夏圭遗风的，仅有周文靖一人。观戴进、李在、王谔（门人有卢镇、宋婴等）、朱端等之画作，皆属浙派。想必其余人等皆然。浙派始于戴文进一事，诸书之画传所录一致。想必马、夏之末流到了戴文进那里发生了重大变化，他以号称明代第一手之手腕，使南宋浑厚沉郁之风趣产生进化，从而新成健拔劲锐之一体。此后该派以吴小仙、陈景初等为首，风靡天下画苑，最终以致无人传复古之风。文进、小仙之后，有张路、吴珵（成化）、何适、王世祥（文进之婿）、戴泉（文进之子）、方钺、汪质（天顺）、仲昂、陈景初、谢宾举、汪肇、夏芷、夏葵（夏芷之弟）、陈玑、叶澄、蒋嵩、宋臣、薛仁、蒋贵、李著（此后称为江夏派）、宋登春、王仪、邢国

贤、俞存胜（吴小仙之甥）、邓文明（蒋嵩以下在小仙以后）等。此外观谢晋、何澄（宣德、正统）、刘俊、吴亦修（不见于中国画传）等流传至日本之画迹，亦同属此派。过去曾向日本画家雪舟传授画法的张有声，必然也是浙派，真可谓多士济济。又明画山水中作者不明之作品，出自是派之笔者亦甚多。由此可知浙派之盛。戴文进之画，尚兼有郭熙、李唐等人之长处，无粗犷之弊，其纵横之技巧令人叹赏，不愧为一代师表之行家。惜哉，末流诸家徒弄笔墨之健拔，尤其是蒋嵩、张平山（路）等人，此病最甚，终得狂态邪学之讥。尽管如此，其技术之自在，仅以渴笔抹擦和淡墨渲染、烘染而成画调，并非带有外行气息的吴派之所能企及。明末清初，此派出后劲蓝瑛。

虽说同为南宋之院体，但赵伯驹、李唐、刘松年等之画风与马远、夏圭等不同，甚是规整精巧，又好用青绿。到了明代，此派末流有冷谦（洪武）、周臣、唐寅（学于周臣，嘉靖二年卒，五十四岁）、周延祚、尤求（兼有钱选之风）、石锐、陈言、陈裸、张焕、沈硕等。浙派多专于水墨，此派则能作细丽之青绿山水，又作金碧、界画等，或兼长于设色人物。就中周东村（臣）、唐伯虎（寅）二家是明初与浙派之戴文进并驾齐驱的一流高手。东村门下除有伯虎外，还出了被奉为明代人物画泰斗之仇英。伯虎之后则出了萧琛、朱纶、钱贡（兼有文徵明之风）及僧日章等。传至日本的明画青绿山水，数量不让于浙派之逸名遗作，它们大多属于该派。其用笔较浙派细巧，往往较为轻软。因风趣与之颇近，吴派之画论亦不恶此风。世间或往往将其与吴派同等看待。

明代所谓吴派山水画，标榜自己汲取唐之王维，五代之荆浩、关仝，宋之董北苑、李营丘、巨然、二米，元之赵文敏、高房山，乃至元季四大家等之流。此派在董其昌、沈颢以来，自称南宗，以文人、士大夫之画自居，以辋川以来裁构淳秀、出韵幽澹、慧灯不尽为荣；将浙派及周臣、唐寅等一派命名为北宗，称其为院体，讥讽其风骨奇峭、挥扫燥硬、日就野狐，非吾曹可学。中国山水画南北二宗之别，实为董其昌等首唱，将之比拟为禅家之分宗，以风土之险夷作为划分依据。唐以后历代山水画，岂是一两句话就能区分的？强

行将其分为两大系统,原本就不恰当。如果以水墨为南宗特色,则北宗马、夏专画水墨。而两宗俱有裁构及设色之平淡野逸之处。被南宗画家立为北宗之祖的二李将军,均为士大夫,而擅长绘画,北宗之画家亦不乏世代文人之家。南宗之作者亦多有以画为业之行家。如此看来,南北两宗除用笔软硬之外差异并不大。两派之褒贬,不过只是吴浙两派轧轹之结果。但是在崇尚文章之中国,南宗将自己标榜为文人画,将尚南贬北之画论公之于世,而沈周(石田,正德四年卒,八十三岁)、文徵明(嘉靖三十八年卒,九十岁)、董其昌(崇祯九年卒,八十二岁)、陈继儒(崇祯十二年卒,八十二岁)等接踵而出,名望冠绝于翰墨坛上,一世为之倾倒。正德、嘉靖以后此派最为兴隆,最终致使浙派走向渐灭,由此为清初南宗带来盛运。明代山水画家中,属于此派者最多,在此很难一一列举。沈、文、董、陈是该派代表者,即所谓明代南宗之四大家。尤其是沈、文二家,其门流甚多。四家之外,遗作流传日本最多,最为著名的画家有谢时臣、米万钟、王思任、盛茂烨、祁豸佳、李流芳、倪元璐、卞文瑜、王建章、张瑞图等。此外还有苏松派之赵左、云间派之沈士充等。

宋元及以前人物画以道释为主,到了明代,尽管历史、风俗之图占据了人物画的主要地位,但并非没有画道释之能手。蒋子成(永乐征入),号称明代观音、佛像之第一,阮福次之。此外有丁云鹏、李麟、吴廷羽、张仙童等,均以罗汉、释道画著称。王立本祖述梁楷,陈远、陈凤、王鉴(嘉靖末进士)等慕李龙眠之风,善画历史、风俗等画。仇英(实父)可称为明代第一大家,明代人物画流丽纤巧之画风,由此人大成。传承其系统者,有仇完、周行山、程环、尤求、黄景星、段衡、周官、朱生以及仇英之女杜陵女史等。此外,画传上虽然未予明确,但孙承恩之美人画等,想必也与此类似。遗品留存日本之诚意、石锐、赵芝(中国画传不载)等人的作品,正属此派,其配景山水,主要取周臣、唐寅之风。到了明末,出了崔子忠、陈老莲(洪绶,生活至清初)两位大家,时称南陈北崔,是仇英以后的妙手。人物画中,又有写真一派。前述侯钺、庄心实等之前,有陶成,后又有王直翁。到了曾鲸,以传神之妙闻名一

世，又有门徒王允京。到了清代，出谢彬等，为其末流。此派技法，在骨描上加以晕染，恐怕是受到了西洋画之影响。

明之花鸟总体而言可分为三派：一是绍述宋朝以来之黄氏体，二是勾花点叶体，三是写意派。黄氏体有边文进、吕纪等。文进之二子边楚芳、边楚善及徒钱永、罗绩、张克信、刘琦等，皆留名于画传。吕纪之徒有罗素、车明舆、唐志寅、陆锡、叶双石、童佩等。还有名不见于中国画传，但画作存于日本之人，如泉石等，应当均属于此系统。写意派最著名者为林良，他是这一派之创始人，邵节、韩旭、计礼等为其门徒。殷宏兼备吕纪、林良两家之法，陈子和之画风亦与之类似。黄壶石（永乐）与陈子和、吴小仙混杂而成一家，黄翰（永乐十年进士）亦与之类似。以上均属写意派。吕纪以来，其树石用笔与浙派颇类似，想必是受浙派之熏陶所致，王乾是其中最明显的。勾花点叶体，可将周之冕视为最具代表者。王弇州言，沈启南之后，无如陈道复、陆叔平者，周之冕能取二人之长而得大成。想必该派应是出自黄氏体与写意派或吴派山水之融合，到清朝产生了恽南田等人之纯没骨体。此外，墨竹之夏仲昭，墨梅之王元章等，亦堪为有明画史上之一章。各派之末流亦不少，在此省略不叙。

明之画论除有前面提及之董其昌、沈颢等之南北两宗之差别褒贬外，王肯堂、王世贞之画论论及画风之变迁。王肯堂认为，山水画自六朝之后，在唐之王维、张璪、毕宏、郑虔处一变，五代之荆浩、关全再变，董、李、范三变，元四大家四变。王世贞认为人物在顾、陆、展、郑之后，僧繇、道玄处有变，山水则二李一变，荆、关、董、巨再变，李、范三变，刘、李、马、夏四变，大痴、黄鹤五变，赵松雪六变。这是较董、沈二家之分宗论更为妥当的历史观察。此外明代之画论大抵烦细，陶宗仪之十三科，陈继儒、汪砢玉、唐志契等之描法、皴法、树法、点法等之名目，见地入微，对绘画评论产生诸多裨益。是亦为画论之一大进步。

清

明代沈石田、文徵明以来，吴派勃兴，至明末，董其昌、陈继儒等辈出，盛名力压艺苑，翰墨为画界首望，又唱道尚南贬北之画论，风靡一世。进入清朝后，南宗独盛，北宗渐归渐灭。然而明末清初，有浙派之后劲蓝瑛。吴派之评论攻击蓝瑛，称识者不贵云云，对其进行贬低，但是蓝瑛之技艺直绍派祖戴进，一洗吴小仙、张平山等人之弊风，挥纵横雄健之笔墨。其子蓝涛继承箕裘，此外有蓝孟、苏谊、禹之鼎、吴讷、丁锡、龚振、王嶅、胡眉等人，他们虽均被偏颇于吴派厌恶浙习之论画家、评为恶俗，但尚传浙派衣钵。因不为中国所重视，蓝瑛之画流传至日本者甚多，其妙技之健实精妍，少有吴派名手能够企及。蓝孟、苏谊等人之画亦不及蓝瑛。在此不由得为明清画论强加于浙派身上之偏颇、打击而感到悲哀。

与浙派之衰微相反，吴派之兴盛超过明代，要说清代之山水几乎全部是南宗也不为过。而据称其画风祖述宋之董元、巨然、元季四大家等，其款识自称仿董北苑者颇多，但实则均属明代沈、文、董、陈之末流。自明末至清初，有曾被董其昌、陈继儒两家大为赞赏，世称文敏之传灯、真源之嫡流的王时敏，以及与之并称的王鉴。王翚受此两家之熏陶而大成，将南北合二为一，被誉为一代之作家，百年来之第一人，更是被曹倦圃、吴梅村等人誉为画圣。他的出现，使此派更加兴盛，与王时敏、王鉴合称江左三王。可以说清朝山水之典型，几乎就是依三王而定立的。这种趋势起于万历、崇祯，到康熙、雍正、乾隆年持续不断。如若不考虑政治史，仅以绘画史之年代进行划分，将万历至乾隆作为一个完整的时代进行考察更为合理。吴梅村所谓画中九友，指董其昌、王时敏、王鉴、杨文骢、程嘉燧、张学曾、邵弥、邵长蘅、张润甫九人，其时代跨越明清两代。崇祯末年画社玉山高隐十三家（潘弱水、归文休、许苍溪、许开之、张士美、桂梦华、张子柳、张南宿、徐孟硕、顾伯厚、许瑞玉、龚慧生、姚元

晖[1]），多为明清之交人士。王时敏、王鉴二家实于斯道有继往开来之功。王时敏之子王撰、门徒吴历，王鉴之徒薛宜、王原祁、通证、上睿，王翚之徒杨晋、徐溶、宋骏业、顾卓、唐俊、金坚学、袁慰祖等，并继其风。尤其是王原祁，于画苑之名声，仅次于三王，门下多士济济，风靡一代。华鲲、金明吉、唐岱、王敬铭、黄鼎、赵晓、温仪、曹培、李为宪、释覆千、吴应枚、王昱等，皆为一时之撰。此外张栋、吕犹龙等亦仿其风。此等诸家中，吴历、黄鼎最为有名。尤其是黄鼎，为四王之正传，可视为正脉之传灯。《归愚文钞》说，当代以画闻名者有五人，即恽寿平、吴历、王原祁、王翚、黄鼎。黄鼎门人方士庶、张宗苍，闻名一时。魏成之画亦出于此。吴历门下之陆道淮、王者佐、胡节等，亦为著名。慕文徵明者，有项圣谟。绍董其昌之法者，有程正揆、查士标、曹岳、赵文度、宋石门、黑寿、普荷等人。其中查士标最有名，他与孙逸、汪之瑞及释弘仁共称海阳四大家。查士标门下有何文煌、释石庄等。弘仁有门徒高翔、祝昌等。新安画家多以清閟为宗，实则始于弘仁，弘仁之末流称为新安派。四大家中，比起查士标，毋宁说孙逸之画名更高，他被称为文待诏之后身，与萧云从一起被称为江左二家，是仅次于三王的著名画家。萧云从又与陈延被合称为画院二妙。

四王、四大家、江左二家、画院二妙之外，还有金陵八家。八家以龚贤为首唱，另有樊圻、高岑、邹喆、吴宏、叶欣、胡造、谢荪。龚贤画风颇似明之明河，有徒王槩。八家之中，龚贤、高岑、邹喆三家之画迹并非完全相同，而是各具特色，但三人均非南宗。又有江西派，罗牧为该派之祖，健笔壮快，别出一风。吕焕成之画迹与之酷似。

除上述诸家之外，明末清初之交，又有周之夔、恽向、释道济、方大猷、方以智、庄冏生、顾大申、笪重光、顾豹文、蔡泽、程云、傅山、叶有年等，各成一家之南宗山水。释道济被王原祁推崇为江南第一，向他学习的人甚多。沈

[1] 此十三人，原文存在部分姓名错误，今据陈师曾：《中国绘画史》，湖南大学出版社，2013年，第70页中名录等资料进行了修改。——译者

宗骞（芥舟）之画，有得于恽向，这从其画迹中可知。虎林章氏（章谷、章声等），秣陵盛氏，名高一时。此后康熙、雍正、乾隆、嘉庆年间，包括朱文震之所谓之画中十哲（高凤岗、高凤翰、李世倬、允禧[1]、张鹏翀、李师中、董邦达、王延格、陈嘉乐、张士英）等在内的画家极多，南宗之盛，自古未有，其画迹流传至日本者亦不少。各家虽均被称为南宗，但南宗是相对于北宗的大分类之名，各家的样式之变化则千态百态。道光以后之画传，我们尚未能详知。现在唯有等待出现张浦山、冯墨香之后的作者续写画传。

　　人物画在明末有南陈北崔两大家。陈洪绶活到了清初，被尊为斯道第一名家，兼有李龙眠、赵子昂两家之妙，设色学吴生之遗法，远在仇、唐之上，被称为近代人物之冠冕，三百年来无此笔墨。他是清代人物画之开山鼻祖。其雕版盛行于世者，有《水浒传》图像。其子陈字，门人王树谷、严湛、来吕禧等，并传其法。陈洪绶之外，杨芝、徐人龙（后有顾升、董旭等）、刘源（有刻本《无双谱》）、金古良（有子金可久、金可大）、柳遇（声名仅次于仇英）、徐枚（与柳遇齐名）、吴求（仇英画风，有子吴正）、周兼（仇英画风）、马相舜（擅画秘戏图）、王式（同上）、蔡嘉、金农、黄慎、吕学、郭昆（在北方有名）、王镐、王国爱、丁元公、叶舟、俞宗礼、吴楸（兼长诸科）、魏向（擅长罗汉）、诚身（同上）、黄坚、游士凤、王国材等，皆以人物、仙佛等名噪一时。就中除蔡嘉、金农、黄慎、吕学、俞宗礼之外，人物画流传至日本的不多，故难以通览诸家画风。不过从黄慎、俞宗礼等诸家之作品，足以概观清初人物画之风格。谢彬等之人物，有山水作为背景，亦可以之作为鉴赏之一斑。

　　写照派，多属明朝曾鲸之流派，但也有别成一家者。又有受西洋画影响者。曾鲸门人，有谢彬、郭巩、徐易、沈韶（有弟子徐璋）、刘祥开、张琦、张远、沈纪、顾企等。又顾铭、顾见龙亦为写真之名手。沈行、濮黄、鲍嘉（有弟子释性洁）、俞培、周杲、王僖等可视为其亚流。此外杨芝茂、刘九德、王简、李岸、夏杲、戴苍、陆灿、丁皋（有子丁以诚）等，亦皆为写照之能手。丁皋著有

<hr>

[1]　允禧，原文为紫慎，今改之。——译者

《传真心领》。曾鲸之法，重在墨骨。墨骨成后，施以傅彩，传神在墨骨之中。另有江南画家之传法，以淡墨勾出后加以粉彩、渲染而成。这是吸收了西洋的画法。明代时，欧洲人利玛窦来到中国，居住在南都正阳门西营，能画基督教之圣母。康熙中，焦秉贞取其法，开写照之新机轴，其门下有冷枚。又有莽鹄立[1]及其门人金玠等，能画该风，但是不入雅赏。曾鲸之末流亦逐渐堕为俗工。

花鸟除继承前朝风格外，纯没骨体大为隆兴。属于前朝遗风者，有孙克宏（有门徒孟永光）、周铨（有弟周况、周览）、王石（黄氏体）、吴桄、胡毓奇（林良、吕纪画风）、赵之璧、孙杕、虞沅、沈铨等。孙克宏、赵之璧、孙杕、虞沅等均绍述前代周之冕等人之风格。到了沈铨，其勾花点叶体是写生中最为进步的，巧致精丽至极。其画风传至日本，在近古日本大为流行。除以上诸家为明风余派之发展，还有更加能够代表清朝花鸟之画风，即王武、恽寿平、蒋廷锡等人之没骨体。虽说以上人等均祖述北宋徐崇嗣，但正如前面所述，与宋代的所谓细勾没骨不同，清朝之没骨，为全然不用勾勒之纯没骨体。王时敏称赞王武的画说，近代写生大都有画院之习，唯独勤中神韵生动，应在妙品之中。忘庵一出，学者多以他为宗，终致黄筌一派少有再传。其门人有张画、周礼等。恽寿平（南田）既出，没骨之法大成，一洗时习，独开生面，被奉为写生之正派，海内画人皆效仿之，顿时流行于天下，最终成为常州派。南田之甥张子畏，其门徒马扶义、鲍楷、朱绣、邵曾复等，皆传其衣钵，名噪一时。蒋廷锡亦为与南田有同等画品之妙手，其门徒有钱元章、邹元斗、李鱓等，皆传师风。李鱓亦能画林良之写意派。蒋廷锡之后有邹一桂，称南田之后稀见之妙手。将没骨之风传至日本的张莘（秋谷）亦为常州派之能手。

水墨之花竹、梅兰等被称为文士之余业、翰墨中之散技，其妙手有朱耷、张风、马顾（朱耷画风）、万个（朱耷弟子）、鲁得之、诸升、王嵎、俞俊、万其藩（鲁得之以下为墨竹家，诸升有弟子阮年）、许友等。其中数家之画迹，流传

[1] 莽鹄立，原文为莽鹄，今改之。——译者

日本者不少，观之，则可将此科目视为清初风格。此外有杨维聪、吕佐之画鱼，尹小埜之画驴，俞龄之画马，周璕之画龙，吴振武、王德晋、高且园[1]（有门徒傅雯、朱沦瀚）、蒋璋等之指头画，亦各为一时之撰。蒋璋之后，称为指画蒋派。

　　清朝亦有供奉内廷之画人，但与宋明不同，无授位阶等事。诸书画人传中所载供奉内廷之画人不少，现暂省去列举。到了清朝，出现了颇具系统性的画论，《芥子园画传》《芥舟学画编》为其中质量最佳者。此外，画论及画传之编、著甚多，在此亦不详述。

[1]　原文同时出现"高其佩、高且园"，为同一人，故删其一。——编者

译后记

本书以大村西崖《东洋美术小史》，审美书院1906年版为底本译出。附录大村西崖《中国绘画小史》，审美书院1910年版为底本译出。

大村西崖（1868年—1927年）是日本著名的美术史学家、美术史评论家。他于1868年出生于骏河国水户岛村（现静冈县富士市水户岛）的盐泽家，原名峰吉。青年时代向深井柳村学习汉学，向末吉英吉学习英语，又向新间云塀学习南画。以学习南画为契机，他于1889年以首届学生的身份进入了东京美术学校学习，但是当时日本国内弥漫着排斥文人画的氛围，他无奈进入了雕刻科。在学期间入赘同村大村家，改名为大村西崖。1893年毕业后，大村到京都担任教员、杂志编辑等工作，1896年被母校聘任为助教授（副教授）。其间短暂离职，1898年复职，其间于1904年前往欧洲访问，1905年晋升教授，讲授雕刻、美术、美学、考古学、东洋史、东洋美术史等课程。1906年与田岛志一合作设立审美书院，出版东洋美术相关书籍。同时以"无记庵"为笔名，向《东京日日新闻》等报纸投稿，发表美术评论。历任日本帝室博物馆雕刻科主任、古寺保存计划调查员等。1918年出版《密教发达志》，获得日本最高学术奖——帝国学士院奖（现日本学士院奖）。1921年，校译费诺罗萨《东亚美术史纲》日语译本（有贺长雄译），同年10月开始第一次访问中国之旅。这次旅程中，大村结交了中国画家陈师曾，以此为契机，开始与中国书画界有密切交往。此后，大村又于1923年至1926年间，四

次访问中国,考察书画、雕塑等艺术,并进行了拍照,为中国文物保存事业做出了贡献。1927年,大村西崖去世。大村一生留下了诸多重要著作、编著,主要有:

《东洋美术小史》,审美书院,1906年;

《阿育王事迹》,森鸥外共著,春阳堂,1909年;

《中国绘画小史》,审美书院,1910年;

《日本绘画小史》,审美书院,1910年;

《正仓院志》,审美书院,1911年;

《希腊罗马诸神传》,审美书院,1912年;

《三本两部曼荼罗集》,大村西崖编,佛书刊行会,1913年;

《中国美术史雕塑篇》,佛书刊行会图像部,1915年;

《密教发达志》,全5卷,佛书刊行会图像部,1918年;

《获古图录》,上下卷,だるまや書店,1923年;

《东洋美术史》,图本丛刊会,1925年;

《近世风俗画史》,大村文夫编,宝云舍,1943年;

《广日本绘画史》,上下卷,大村西崖稿,大村文夫编,宝云舍,1948年。

本次翻译的《东洋美术小史》是大村西崖第一部专著,原本是其授课讲义。作者以极简的篇幅叙述了日本艺术发展史的梗概,在讨论日本艺术史的同时,对中国、印度艺术及其对日本的影响,也进行了系统性论述。书中涉及的历史人物、事件均附注了历史纪年,涉及欧洲、印度的专用名词等,更附加了欧文、梵文的注释,这为读者提供了极大便利。附录《中国绘画小史》,原本是大村西崖为画册《东洋美术大观》(审美书院,1908年)中国部分书写的解说词。这本小册子以高度精炼的语言,用区区两万余字的篇幅系统性地叙述了中国绘画自上古至清代的发展历程,梳理了绘画流派、画家、作品、绘画相关文献的梗概,值得一读。由于译者水平有限,加之工作时间仓促,译文中错误或不备之处在所难免,

恳请读者指正。

浙江工商大学东方语言与哲学学院　董科

2021年1月30日

文人画之复兴

第一章　回顾文人画的兴衰

时下迎来了大正十年的春天，回顾过去，感慨万千，我的学界艺苑生涯亦久矣。在我未及弱冠的明治十五六年前后，世风依旧因袭维新之前的模样，尚未变得浮躁。汉学仍然占据文坛的权威地位，画道还保有化政、天保以来的余势，只有所谓南宗文人画大行其道。五岳[1]、直入[2]、晴湖[3]等人的作品，真赝相杂，四处泛滥。连我家乡岳南[4]的农村也开始流行起来，从知事郡长到乡绅村夫，无不以画四君子[5]、写五七言的题赞为能事。我从幼年便开始学画兰竹，熟读《诗语碎金》[6]，不知不觉中，没有逃出这种

[1]　五岳，平野五岳(1809年—1893年)，出生于丰后国日田郡幕府领渡里村(现日田市)，江户时代后期画僧，法名闻慧，名岳，字五岳，号竹邨方外史、方外仙史、潜龙、古竹园主、古竹老衲等。——译者

[2]　直入，田能村直入(1814年—1907年)，明治时期南画家，名痴，字顾绝，号小虎，后改为直入。别号笠翁、青椀、茶饭庵主人等。原姓三宫，幼名松太、传太。九岁时，入田能村竹田门下，学习南画和唐诗，改姓为田能村，还学习国学、阳明学、武术等。1878年，提议建立公立美术学校。1880年，设立京都府画学校，翌年担任校长。1884年辞职，创立南宗画学校。1896年，与富冈铁斋等人创立日本南画协会，作为日本最后的文人画家而闻名。——译者

[3]　晴湖，奥原晴湖(1837年—1913年)，女，明治时期南画家，原名节子，别号石芳、云锦、静古、星古、东海晴湖等。堂号墨吐烟云楼、绣水草堂。古河藩大番头池田繁右卫门政明的三女。1853年，跟随同藩的牧田水石学画，号石芳。此后，研究明清诸家，尤其仰慕郑板桥和费晴湖。1865年，成为奥原源左卫门的养女，移居江户，名声大噪，一时间人超过三百人。1891年，随着南画的衰退，隐居埼玉县。其笔致粗放，画风豪快，充分体现出明治南画的特色，当时有"西铁斋，东晴湖"的说法。——译者

[4]　岳南，即静冈县富士市岳南地区。——译者

[5]　四君子，自明代黄凤池辑《梅竹兰菊四谱》起，梅、兰、竹、菊被称为"四君子"，常用"四君子"来寓意高尚的品德，分别是傲、幽、澹、逸。——译者

[6]　《诗语碎金》，和刻本汇集诗语的蒙书，分春、夏、秋、冬、杂等部类。碎金，比喻精美简短的诗文。另有《续诗语碎金》。——译者

风潮的影响。此后不久，西洋的物质文化广为流行，乡党学塾很快荒废，青年们都进入城市里的中学，舍弃汉籍，着手学习英文书，争相欲以新学立身。富裕阶层人士也抛弃文墨的闲情雅趣，专注于功利事业。其中有人放荡误身，也有很多人倾家荡产，但最终国民还是觉醒起来，成就了所谓的现代繁荣。在这种情况下，参加奥地利维也纳博览会[1]的共同报告书中，出人意料地出现了"美术"这一全新的翻译词语。在每次举办的国内劝业博览会[2]上，都设有美术部，其中，绘画最受重视。官方特别设立了绘画共进会。维新之际，由于公家[3]、武家[4]的绘画场所都被废除，流行已久的文人画受到冲击，各自偃旗息鼓，雌伏以待。此时，以土佐、狩野两派[5]为首，圆山四条[6]，还有此前不被画坛接纳的浮世绘画工们，都看准了时机，挥毫作画，推出作品。担任审查推荐的人们，为诠释所谓美术的语义，奖赏也自然而然地倾向于精巧绚美的作品。在这种形势下，原本崇尚气韵、轻视技巧、以水墨疏淡为宗旨的文人画，已经到了无法与他者争高下的地步。而喜欢风流文雅、悠然自得的人也不在少数，他们不贪求名利，忌讳与院体诸家、市井画匠为伍，逐渐远离新美术界，自愿选择与世无争的退隐状态。到了明治二十年前后，世人心醉于欧化的弊端愈演愈烈。与其相反，"保护国粹"的新口号不胫而走，与上述趋势形成对峙。日本固有的如狩野、土佐等画派，也有蓄势待发的兆头，正期待促使其乘势急速发展的助力出现。这股助力并非来自别处，正来自美国哈佛大学出身的才俊厄内斯特·弗朗西

[1] 维也纳博览会，即奥地利1873年维也纳世界博览会。——译者
[2] 国内劝业博览会，1877年，为了殖产兴业，在大久保利通的倡导下，初次在东京举办该类型博览会，后来又举办了五次。主要展示和销售机械、美术工艺品等，对日本产业技术的提高和发展起到极大的作用。——译者
[3] 公家，日本朝廷供职的贵族和高级官员的总称。——译者
[4] 武家，日本主要担任军事官职家族的总称。——译者
[5] 土佐、狩野两派，宫中及幕府御用画师组成的两大日本画流派。土佐派是由大和绘发展而来的，画风纤细，在大和绘诸流派之中，家系最长，门人也最多。狩野派结合了中国风格的画法和大和绘技法，其画风是在十五至十九世纪之间发展起来的，历时两百余年。——译者
[6] 圆山四条，即圆山四条派，是江户时代后期开始，在京都以圆山应举为祖的圆山派和以吴春为祖的四条派的合称。——译者

斯科·费诺罗萨[1]。自明治十一年始,他受聘于东京大学讲授哲学。费诺罗萨酷爱美术,最初是从浮世绘起步,随着鉴赏眼光逐步提高,最终涉及狩野、土佐诸派的画作,并延伸至对宋元北宗画派的解读,领悟到了东亚美术于世界值得夸耀的真髓。后来他自己开始收集古今佳作,并展示这些作品,尝试向人们品评论说,选拔出被本国人忽视,陷入落魄境地的狩野芳崖[2]、桥本雅邦[3]、川端玉章[4]等人,积极推荐奖励。他在日本的朝野上下倡议不应助长忽视日本美术的风气。不久,那些只埋头于欧美新学和功利实业,视自家珠宝为草芥的人们突然从昏梦中惊醒。在民间,龙池会和鉴画会发起并创立了日本美术协会。官方也改变了普通教育图画课中只有铅笔画的规定,开始讲授毛笔画,开设了东京美术学校。临时全国宝物取调局[5]也开始启动,并制定了《古社寺保存法》[6],借此开创了如今的盛况。唯一可惜的是,费诺罗萨的鉴赏能力终未能完全领会南宗文人画的雅致。因此,在这场振兴

[1] 厄内斯特·弗朗西斯科·费诺罗萨(Ernest Francisco Fenollosa, 1853年—1908年),美国的东亚美术史家、哲学家。明治十一年(1878年)受当时日本政府邀请赴日,在东京帝国大学(今东京大学)执教政治学、哲学等学科,并且对日本美术产生极大的兴趣。他发表的题为《美术真说》的演讲,为日本画的再度复兴指明了道路,对日本美术在世界的推介与研究起到了无可取代的作用。在日本停留期间,他频繁地前往京都、奈良,并与著名的古董商山中商会保持着密切的交往,以个人之力收集了质量惊人的日本美术品。同时与他的学生冈仓天心一同对寺庙神社进行了文物调查,开启了日本"文化财保护法"的前身"古寺社保存法"的制定。另外,东京美术学校(今东京艺术大学)的创办,明治时代日本的美术研究、教育、传统美术的振兴,文化财保护制度的建立等,都与费诺罗萨有着极其密切的关系。著有《东亚美术史纲》。——译者
[2] 狩野芳崖(1828年—1888年),明治初期日本画家,原名幸太郎,后名为延信、雅道,别号松邻、皋邻、胜海。出生于长门国长府藩印内(今山口县下关市),是同藩御用画师狩野晴皋的长子。代表作有《悲母观音》《伏龙罗汉图》《二王图》等。——译者
[3] 桥本雅邦(1835年—1908年),出生于江户木挽町(东京都中央区)狩野家邸内,父亲桥本养邦是狩野养信门下的狩野派画师。幼时随父亲学画,十二岁时入养信门下,与同日入门的狩野芳崖成为终身好友。不久养信去世,随狩野胜川院雅信学习,与芳崖一起被称为胜川院门下的四天王,两人还被誉为"胜川院龙虎"。在巴黎博览会上,作品《龙虎图》获得银奖。去世的当月,抱病用完成《宝珠三颗图》成为绝笔。——译者
[4] 川端玉章(1842年—1913年),明治初期日本画家,原名滝之助,别号敬亭、璋翁。父亲是莳绘师,也擅长俳谐,最初随父亲学习莳绘,后入中岛来章门下学习圆山派,并随小田海仙学习画论。之后,居江户,学习过一段时间西洋画。1909年,创立川端学校。代表作有《樱花鸡》《雨后山水》《群猿图》等。——译者
[5] 临时全国宝物取调局,1888年开始,派遣调查员在各地调查登记文物。1897年,将余下的工作交由帝国博物馆(东京国立博物馆的前身)继续调查。——译者
[6] 古社寺保存法,1897年制定的关于保护神社寺院建筑及宝物的法律。1929年,由于制定了《国宝保存法》而被废止。1950年制定的《文化财保护法》又将其取而代之。——译者

绘画的运动中，不仅丝毫没有涉及文人画，甚至没有将其视为美术。因此，在最近三十余年里，可以说几乎让世人忘记了文人画的存在，这绝非言过其实。在这种潮流带动下，以至于如今连欣赏美术的绅士中，也有人会不知羞耻地发出"文人画也是美术吗?"这种奇谈怪论，而且这样的人不在少数，实在令人唏嘘不已。

第二章　艺术与写实

　　如果想了解文人画在美术上的真正价值，必须借助一些美学方面的理论。原本人类的艺术有的与自然界中的事物对应，有的不对应。所谓与自然界不对应的艺术有音乐、建筑等。宫商相和，吕律相调，婉谐旋行，缥缈袅袅，虽然令人神往，但管弦之所奏，并非是对泉声松韵的模仿。廊腰檐牙，勾心斗角，轮奂之美，巍巍堂堂，虽然令人赞赏，而柱楹屋壁之所构，并非出自山容石态、树林的形象，皆由人们心中理想之源泉涌出，所表现的内容，自然界并不存在。与自然对应的艺术则不然，小说、戏剧，讲叙人事纠葛，因果发落；诗歌、绘画、雕塑等，描绘人物、动植物、山水、云雨的形象情趣。只是叙述这些内容，描绘这些内容。因为艺术种类不同，难免有适应和不适应之分。例如，戏剧不是专门描绘山水的，只是将其用作背景，雕塑仅限于描绘刹那之相，并不表现时间上的变化。至于客观世界、人世间不存在的事物，即使制作出来，也是虚幻怪诞的，难免成为不解之物。虽然有龙凤鬼神之类，其理想的原型也未必不能借助真实的自然之物。因此，人们学习与自然对应的艺术，首先必须擅长模仿自然。即使在直接描绘自然时，也得顺从自然的导演，不能不遵循自然的法则。换句话说，就是完全不允许乖离自然。绘画之道也同样如此。自古依靠写生而发展，这是学习的方法，或者说更为重视写生。正因为如此，韩非子早有"画犬马难"的论述。谢赫的六法中有"应物象形，随类赋彩"二法。此后历代关于论画、写生的观点大多以此为依

据。远近法也是如此，原本属于写生论的一部分。现今讲授西洋画及西洋雕塑时，是以模特写生为主，极尽此技法之能事，丝毫不效仿他法。日本画的教授方法也逐渐倾向于此。人体解剖学只是以写生为目的的预备知识。西洋画通常容易被世俗接纳，正如应举[1]用低级的画品，博得世人的喜爱，只是因为使用了其写生技巧。在美术史上，随着某种流派兴起，艺术风格会逐渐陷入僵化。试图进行革新的人，大多提倡自然主义，也是因为用写生足以纠正其流弊。我也是如此，一度也曾提倡过这种主义。在绘画学习以及创作上，也是以写生为最紧要的条件。更有甚者，说绘画的妙处完全在于写生技巧，也会得到某些人的首肯。这种看法是错误的。实际上，持这种观点的人，不论画家还是鉴赏家，绝不在少数。虽然情况如此，但原因何在？即使有人抱有这样的看法，如果再度将绘画和摄影进行比较之后再作考虑的话，应该很快会领悟到这种说法的谬误之处。就反映自然的精巧周密而言，绘画远不及摄影。然而，摄影是由科学带来的机械方法，使用镜头和感光粉来拍摄自然原貌。如果说它胜于绘画的话，有谁不会嘲笑其愚痴呢？至于其理由，不言自明。如果写生确是艺术的极致的话，不与自然对应便不能成为艺术。而随着摄影的发明，即使绘画不消亡，至少应该失去在该领域的半壁江山。然而，事实并非如此。因为绘画越来越受到重视，也就是说，在写生之外，或许还有其他的特殊才能存在，难道这是不可能的吗？

[1]　应举，圆山应举（1733年—1795年），江户后期的画家，圆山派的创始人。本名岩次郎，字仲斋、仲均、仲选，号一啸、夏云、仙岭，通称主水。早年从石田幽汀学狩野派绘画。曾将透视法应用于京都名胜图绘制，尝试创作一种被称为眼镜绘的作品。他重视实景写生，画过许多写生帖，藏于圆满院的《难福图卷》和《雪松图》是其代表作。他的障壁画融透视法、实物写生和东方传统于一体，极富装饰性。晚年作品《保津川图屏风》被认为是他的集大成之作。——译者

第三章　写实的虚幻

　　仔细观察自然界,广袤无垠,无穷无尽,万法交错,变幻莫测,确实如同重重无尽的因陀罗网[1],以人类的感官,无法把握其端倪。音波光线的颤动,略微特殊和细小的事物,即使有师旷之聪,也无法耳得之而为声。即使有离朱之明,也不能目遇之而成色。五尘[2]之境,无法完全感知。因此,无论科学如何发达,人类的智慧只是局限于一小部分的皮相之谈,尚未能洞彻宇宙之一隅。所谓"举一明三,目机铢两"[3],实为狐禅慢语,"尽大地撮来如粟米粒大"[4]。依照这个世界的模样来描绘它,并完全呈现其本相,也同样具有难度。以人类的技巧接近自然,与造化相搏之举,如螳臂挡车,商蚷[5]驰河,力量过于微弱,无论自身有多高的才能,也难胜其任。因此,以写生为美术的终极志向乃愚痴之举,如以竿测天,只能是非分之想。即使是描绘一花一叶,叶脉花粉,岂能尽其微乎?胭脂蓝青,有限的颜料,岂能与千态万状之真无异乎?反射其色泽的物质,亦无法尽同,何况以胶漆油脂调和的颜色,在

[1] 因陀罗网,指忉利天王的宫殿里,一种用宝珠结成的网。《华严经》中有"一多互摄,重重无尽,因陀罗网"。这种由宝珠所结成的网,叫因陀罗网,也叫帝网。——译者
[2] 五尘,又作五妙欲境。指为五根所取之五种客观对境,亦为五识所缘之五种境界。——译者
[3] 举一明三,目机铢两,为禅林用语,出自宋代著名禅僧圆悟克勤大师所著《佛果圆悟禅师碧岩录》:"隔山见烟,早知是火;隔墙见角,便知是牛。举一明三,目机铢两。"举一明三,谓知解敏锐,示一即能知三。禅宗以此语显示伶俐之机用。目机铢两,意谓人之机敏、伶俐,一见即可分铢两之细微。目机,以眼测知重量;铢两,指极微少之重量。——译者
[4] 出自圆悟克勤大师《佛果圆悟禅师碧岩录》,即倾尽整个大地也不过粟米粒大。——译者
[5] 商蚷,虫名,即马蚿,又称马陆。《庄子·秋水》:"是犹使蚊负山,商蚷驰河也,必不胜任矣。"——译者

纸张布板上绘制，更易与其有异。因此，即使是最忠实于写实的西洋画，看上去也不过是简略的形貌。在描绘一根树枝期间，浮云来去，暮影辗转，大气的温度湿度始终在变化，片刻不停，先前看到的颜色，眼下已经改变，如何看清，更何况描绘？如果今天没有画完，明天继续画的话，日光和空气的情况，肯定和昨天不同。整幅色彩的基调，肯定会完全改变。这该如何处置，以便完成全部画作？另外，即便有人可以保持长久的记忆，又岂能谙熟全部细节？在晴天干爽的日子里描绘的画作，不能在阴天潮湿的光景中继续画。对于每一次写生来说，第二次没有任何用处。一草一木尚且如此，更何况精确描绘整体的山水，乃至曲尽流泉风树、人物群兽之相貌。为了遮掩支离破碎的缺点，一心钻研西方人的巧智，在画室中利用模特，以北窗的固定明暗确立基调，西洋画是这样画人物的。假如其画面是画室以外的风景，不能将树石山川也搬入室内，通常是在野外作画，因此风马牛不相及，始终难掩不合理的痕迹。请不要嘲笑这种说法过于极端，大凡描绘自然的作画者，谁也不能硬是回避这种矛盾，如同掩耳盗铃，其结果是不能描绘出真实的细节。一如《伊索寓言》中酸葡萄的比喻，所描绘的也不过是陷入说明之中，以略有不同大致相似之说聊以自慰，无外乎体面地敷衍了事。虽然最初的愿望是描绘自然，但是以力不能及、认知不足来自欺欺人。作品与自然大相径庭，或只是些许相似，只能就此马虎了事。比如应举所作的祇园[1]掩障下的鸡，有时会暴露出写生的弊端。僧繇的鹰常常威慑鸽子[2]，率居[3]的松树，虽然能巧妙地骗过乌鸦、喜鹊，也只能博得儿童的喜欢，原本就不足博得具眼之士之一笑。美术绝非抱有这种虚幻的期望，逼近自然便争执不休的艺术，而是超越摄影的界限，秉持独自更高的目标，具备使自己站得住脚的特长，

[1]　祇园，位于京都府京都市东山区。——译者
[2]　唐人张鷟《朝野金载》记载："润州兴国寺苦鸠鸽栖梁上污尊容，僧繇乃东壁上画一鹰，西壁上画一鹞，皆侧首向檐外看，自是鸠鸽等不复敢来。"——译者
[3]　率居，新罗国家。生于农家。生卒年不详。自幼喜欢画画，成人之后，其画技名震遐迩。尤以画壁画著称。作品有皇龙寺的《老松图》、芬皇寺的《观音菩萨像》、亚洲断俗寺的《维摩居士像》等。——译者

在远离自然界的彼方。就这样，艺术从蛮荒的世界起步逐渐前行，在技巧达到一定高度后，擅长此道的古圣前贤名匠妙手在数千年间接踵相传，不断积累经验，进而领悟到迫近自然的弊端，毋宁轻视形似，退避自然，最终得以安住于美术固有的疆域中。这并非是在血战中败北，而是《吴起兵法》中所谓的"不占而避之"。

第四章　退避自然

何谓退避自然？请允许我先从雕塑说起。雕塑是造型艺术，它排除实用的建筑及各种工艺，创作出具有立体感的作品。雕塑作品的写生最接近自然，它不同于蜡像。从其眉毛的色泽，到肌肤透露出的微光，在工艺上堪称逼真至极。如果给它植入真发，设置让眼目口唇活动的机关，几乎能令人误以为是真人。比这更逼近自然的作品，是皮毛皆从真鸟兽身上剥制的标本。另有让活人平躺并模拟绘塑的活体画[1]。但能将这些置于美学层面来审视吗？艺术必须具备哪些特质呢？就活体画来说，它不过截取了情景剧的某一时间片段，因此不能成为完整的艺术。其不完整之处自不必说，实际上它也不是雕塑。至于剥制标本，不过是鸟兽身姿和树木石头等的搭配。这里难道有能够称为美术底蕴的内容吗？它只适合作为博物标本和儿童玩具。至于蜡像的真头发和活动机关，也同样沦为玩具，虽然有其可取之处，除了观赏之外，只能用作医学标本。其刻意乱真的拙劣标准，以及技术上的巧黠，只能徒然挑起观者的实感，完全不能引发起美感。让人产生与实物进行比较的念头，反而暴露出无法完全模仿自然的人工痕迹，无法作为美术品供以鉴赏。因此，聪明的

[1]　活体画，tableau vivants，又称活人静画，指由活人扮演的静态画面，一般由单个或一群真人使用特定的服装、道具，按照特定的造型塑造一个或连续多个静态场景画面。人物神态举止是静态的，富有戏剧性。中世纪和文艺复兴时期常以此形式表现宗教、历史或幻想题材，也用于庆典等仪式或戏剧娱乐节目之中。十九世纪时常用于一幕戏的结尾。——译者

作者，放弃对实物的极端模仿，由自然后退一步，雕刻木石，舍弃细微的凹凸，仅以其色彩描绘出大致的模样为止。由此，雕塑最初得以纳入美术的范畴，被称为设色雕塑。涂上色彩，使其如实物般浓厚鲜明之时，已经是立体的，容易突出实在感。为了回避容易引发与实物比较的念头，通常施色较淡。淡色雕塑与浓色雕塑相比，其实差异不大，却能令人意识到它更易引发纯净的美感。另外，欧洲中古时期发掘的希腊罗马的古汉白玉石雕上的设色脱落殆尽，反而令人感觉格外纯美。最终，雕塑不设丝毫颜色，以至于今天以其为立体美术的本色。虽不施加色彩，诸如木石等材质，也有其固有的颜色，这种被称为monochrome，即单色的意思。将单色雕塑和设色雕塑进行比较的话，放弃其色彩，从自然更向后退一步，无疑能获得更为纯净的美术。至于形体写实的繁简也是如此，比如极为精细的作品，古有宋人的楮叶[1]，今有旭玉山[2]技压群雄的象牙雕刻骷髅。后者我见过多次，呈隆起蓬松状，竭尽雕刻之细微，甚至连大小都相同，即使是解剖学专家也难辨真伪。所幸象牙的颜色和人骨相似，不需要设色。其格调之卑劣，虽然不像蜡像那么不堪，但是几乎与其不相上下，令人奈何不得。而极为简约的作品，如木雕师高村光云翁[3]的一刀雕，简劲的刀痕，刀刀切中物象之肯綮，得要省繁，禽兽皆栩栩如生，作品的品致极高。将其与旭玉山的牙雕比较的话，其作品舍弃细节，退避自然，不知远离了多少步。其舍弃之处，是无关紧要的小节，无用的末枝，但是并没有忽略要点，并将其全部展现出来，反而使其愈加显著。最为节制地使用技巧，反而能展现出最

[1] 宋人的楮叶，即《韩非子·喻老》："宋人有为其君以象为楮叶者，三年而成。丰杀茎柯，毫芒繁泽，乱之楮叶之中而不可别也。"后用为模仿乱真的典故。宋·米芾《砚石·用品》："楮叶虽工，而无补于宋人之用。"——译者

[2] 旭日山（1843年—1923年），明治、大正时期雕刻家，东京美术学校教授，帝室技艺员。幼名富丸，通称富三郎，出生于江户，最初出家为僧，后还俗立志于雕刻，随医师松元良顺、田口和美学习人体骨骼，牙雕作品《骷髅》获得明治十年（1877年）举办的日本第一届国内劝业会的最高奖龙纹奖。——译者

[3] 高村光云（1852年—1934年），明治、大正时期雕刻家，东京美术学校教授，帝室技艺员。原名中岛光藏，出生于江户下谷。1863年，入佛像师高村东云门下，成为东云姐姐的养子，改姓高村。作品《白衣观音》获得明治十年（1877年）举办的日本第一届国内劝业会的最高奖。1891年，作品《老猿》获得芝加哥博览会二等奖。著有《光云怀古谈》。其长子是著名诗人、雕刻家高村光太郎，三子高村丰周是著名的工艺家。——译者

佳效果。艺术的真实价值，只存在于此。至于诗歌和小说，其写实极尽细致，叙述过于繁琐，动辄陷于冗漫芜杂之境。与之相反，简劲的古语富有雅趣，于诗赋最宜，这也足以为证。比起以细巧写实见长的新剧，科介简练的旧剧更为纯粹，无多夹杂，从本质上讲，更富值得鉴赏的表演技巧。再来看一下能[1]剧。按照惯例，能剧要使用面具，因为缺少眉目表情的变化，在只能依靠不自由的动作表情的过程中，反而生出更加洗练的幽微之妙，可以由动作来理解更深层的意趣。新剧如蜡像，旧剧如设色雕塑，能剧宛如一刀雕。事实上，有能剧之后，兴起了戏剧，有旧剧而后兴起了新剧，进化的一端最终成为浇季[2]，这便是历史带给我们的教训。越来越淡化写实，技巧越来越简洁，反而愈能发挥美术的本色。正所谓大智若愚，大巧如拙。呜呼！其信然矣。这既是技巧的节制，也是退避自然。这也适用于写实的技巧，越在其中花费精力，美术的本质就越容易被淹没。通过技巧的节制和写实的淡化，退避自然，如果达到极致的话，便会产生所谓的象征，成为象征意义。象征是人在感想中产生某种启示的灵符，是密教所说的三摩耶[3]，是印契[4]，是标识。运用象征，必然会令人产生感想，如果借助正确无误的契符加以点拨的话，一切宗教和美术，几乎都适用于象征。因此，美术常常使用象征。构成能剧的元素，也与其相近，只不过简要提示了其存在感。相对于能剧的演技来说，这种道具的使用就足够了。如果再增加些繁文缛节的话，只会画蛇添足。能剧的舞台画也是如此，大多是在壁板上画松树，依曲目而不同，视为范围之外的光景。如果将其与西洋歌剧极为华丽的舞台画和道具比较的话，繁简巧稚，不啻为云泥之别。如果将能剧和歌剧的布景比作雕塑的话，歌剧还处于蜡像的水平。

[1] 能，日本传统戏剧之一。江户时代称为猿乐，明治维新以后，与狂言一同总称为能乐。——译者
[2] 浇季，风俗浇薄的末世。——译者
[3] 三摩耶，梵语samaya的音译。在密教中，指佛的本誓、警觉、平等之意，可以解释为佛与众生原本平等。——译者
[4] 印契，梵语mudrā的意译。印是印相，标志之义，契是契约，不改之义。手指组合成不同形状，象征诸佛的内证。即身成佛义曰："手作印契，口诵真言，心住三摩地，三密相应加持故，早得大悉地。"——译者

第五章 阴影的骨法与取舍

　　说到这里，我们有必要谈谈绘画上的退避自然。自然物皆有形状，绘画不同于立体的雕塑，只是平面的，这种艺术的本来属性便是远离自然的。浮雕介于雕塑和绘画两者之间。绘画中夹杂有临摹实物的立体物，即全景立体画和立体模型，如同雕塑中剥制的鸟兽标本，不能再称其为美术，这是不言自明的。在平面上，绘画也迫近自然，但是不能与摄影作品争巧，其理由前文也已经有明确的论述。因此，东洋绘画和西洋绘画，起初都是抛弃物象的细部，退至大概的形貌，尤其是东亚的绘画，在千年之前，就早已舍弃了阴影的晕染，远远地退离自然。在司马氏的晋朝，油画已经由波斯传入，当时可能已经有阴影技巧了。从隋朝到唐朝期间，于阗国的画师尉迟跋质那、尉迟乙僧父子来到震旦，带来了阴影晕染的西方画法，即所谓的凹凸画法。几乎与此同时，巧匠宋法智随同国使王玄策遍游印度，带回了同样的凹凸画法来描绘佛画，后由日本画家黄书本实等人传入日本，如今其画作依然保存在法隆寺金堂的墙壁上。然而，中日两国画家并没有传承这种画法，没有多久便绝迹了。阴影晕染在东亚长久停止使用，油画降为一种修饰法，即所谓密陀绘。如果凹凸阴影在绘画中是不可或缺的话，中日两国的画家岂能舍弃不顾？当然迫近自然的写实是必要的，而写实决非艺术的真正意义，这一点毋庸赘言，只当不学无用之技而已。与之相反，骨法用笔的线描，绝不会在自然界的物象中存在，并且藐视自然。因最宜充分发挥自己的本色，此法

最受尊重，自古从未有所改变。谢赫的六法中，比起应物随类的象形赋彩，一直以此法为先。抛弃存在于自然中的阴影，使用自然中所没有的线描，不正是对写实的最为明确的否定吗？正如诗的韵律，人们一直提倡的诗言志，原本自然中便不存在，但是被诗歌艺术重视，比绘画的骨法更甚，缺失的话便不能称为诗。骨法在绘画中不也如此吗？西洋绘画古时也有线描，已知的有埃及的木乃伊棺画，希腊的瓶画，庞培的壁画等，后世逐渐将这些抛弃，现在只有速写还在使用。与线描的丧失相反，却画蛇添足般地添加了阴影。现代的油画和水彩画宛如散文没有韵律的自由叙述，变成了无线有影的东西。这与东亚绘画迥异，盖因人文情怀不同，虽希望彻底逼近自然，却无法领悟简约之妙谛。直到最近，通过对东亚美术的研究，才警觉到应该重新审视有线无形。常常有人对其进行尝试，期待西方人或许应该由此逐步获得教益。与此相反，西洋画不适合日本的室内，因为派不上用场，需求量少。青年们却不顾凭此技难以维持生计之状况，钟情西洋画，想应试进入美术学校，进入西洋画科的人每每倍于日本画科。中国、朝鲜的留学生也大多进入西洋画科，日本画家的子弟学习西洋画的人也是层出不穷。这是因为在此之前尚未了解东亚绘画的真趣，大家最初被西洋画写实逼真的巧黠所眩惑。不仅如此，近来少壮派日本画家无视古圣前贤传授下来的经验法则之菁华，再度逼近自然的愚行比比皆是，作品与西洋画几乎没有区别。只是不能保证，通过这种倾向能否发现另一条新的退路。而且，这是有前车之鉴的。万历年间，利玛窦[1]将意大利绘画传到明朝。在其影响下，江南画派的肖像画被恶俗化，最终以不登大雅之堂而告终。清朝初期来中国的郎世宁，反而成为中国画画家，专作院体画。再如渡边华山，他只是将西洋画风用于

[1]　利玛窦，（Matteo Ricci，1552年—1610年），号西泰，又号清泰、西江。今意大利马切拉塔人，耶稣会传教士、学者。明朝万历年间，来到中国传教。王应麟所撰《利子碑记》记载："万历庚辰有泰西儒士利玛窦，号西泰，友辈数人，航海九万里，观光中国。" 利玛窦是天主教在中国传教的最早开拓者之一，也是第一位阅读中国文学并对中国典籍进行钻研的西方学者。他通过汉语著述的方式传播天主教教义，并广交中国官员和社会名流，传播西方天文、数学、地理等科学技术知识。他的著述不仅对中西交流作出了重要贡献，对日本和朝鲜半岛上的国家认识西方文明也产生了重要影响。——译者

肖像画，不用于山水花鸟。浮世绘画家使用西洋式远近法的作品，不过是些浅劣的浮绘[1]。呜呼！东西方的绘画竟不具水乳交融之质吗？所谓阴影原本只是映入眼中的明暗色调。绘画中出现的色调，原本就与自然大不相同，为何一定要穷追明暗的细微差异呢？至于轮廓，才是诉诸眼睛而成形的根本所在，没有轮廓则没有物象。以线描使物象鲜明，有利而无害。更何况先前舍弃的阴影，何以又用其来表现呢？如果想使用阴影成画的话，必然要全部涂抹，由此暴露出省略处及缺陷。难道不能忽略那些无关紧要之处吗？在这里只能说，最终还是不能摆脱写实的桎梏，在退避自然时步履维艰，就像没有韵律的散文，比不上诗歌简洁有力，妙趣幽深。东亚绘画舍弃阴影，使用线描，可谓其意向深远。

[1] 浮绘，浮世绘版画的形式之一，利用西洋画的透视远近法，夸张地表现画面中空间的远近感，是受清朝眼镜绘的影响而产生的绘画形式。最早的作品可以推定为奥村政信于1740年创作的《芝居狂言舞台颜见世大浮绘》等。首次流行期是1741年至1748年，主要画家是奥村政信、西村重长等人。第二次流行期是1764年至1789年，主要画家是歌川丰春。——译者

第六章　抛弃色彩

　　东亚绘画退避自然的第二步宛如檀溪一跃。此言并非他意，正是放弃一切色彩，如同最为纯净的雕塑，成为单色画，这就是所说的水墨画。其实这是被董其昌等人尊为文人画始祖的唐代王维开始倡导的，文人画的本色正存在于此。正如王维在《山水诀》的开头所说"夫画道之中，水墨最为上"，这是何等大胆的一语道破。雕塑者以单色为最上，这是西方人也明白的道理。若雕塑都应摆脱色彩的话，为何绘画不能舍弃呢？道理完全相同。古画虽然有些褪色，画面反而变成令人喜欢的素净，逐渐接近于单色。何苦在调色中大费周折呢？衣裓之类的也同样，未开化的人、乡下人、年轻男女等喜欢鲜艳斑斓的纯色，而文化人、都市人或翁媪老者等则喜欢简朴的素色。以彼为俗，称此为雅。品位孰高孰低，毋庸置辩。写实之外，绘画另有其他的特殊技能，酷似自然的色彩只是无用之物。如今已经将其抛弃，厌绚烂，喜淡泊，去热闹，就冷静，如山水的点景，至此几乎全部运用象征，这是脱离色彩所达到的极点。如果连水墨单色的浓淡也脱却的话，笼统漫汗，形象全无，宛如无色界四空天，画无形，名无物，绘画艺术的本体就此消亡。此处容不得再后退一步，是面临空谷的断崖之巅，这正是纯净无垢的最高境界。绘画到达这种境界，涤荡清除一切夹杂之物，宛如观赏能剧，毫无虚假招式的表演，没有山，没有即兴的花式动作，以至没有取悦低级看客的过于粗俗之美，却津津乐道于淡中滋味，由此令明目之士默识心通，专注于领会幽玄

微妙之趣。这不正是绘画原本不应被剥夺的领域吗？因此，应该明白，退避自然，是回归美术本分的一种进步。就绘画而言，进入该领域的作品只有水墨画。画祖右丞名训垂示百世，文人画长久以水墨为宗，间或以浅绛青绿作画，如同雕塑家略施淡色而已。水墨在北宗院体画中也绝非没有，诸如马远、夏圭等人，其余诸家有时也作水墨。原本这就是文人画的特色，因此，这足以说明文人画是最为纯净高洁的美术。

第七章　气韵的真正价值

　　文人画的可贵之处，不仅限于上述，还有更为伟大之处，即以气韵为主之说。六法之中，开头便是气韵生动，这确实是谢赫的卓见。此后，历代的画论家皆介绍论述此说，由此成为文人画的命脉所在。对气韵的解释，虽然诸家未必相同，现在尝试阐述最容易被艺苑诸君接受的说明。气指心情、情绪、性情等，无外乎画家的自身感想。韵指声响。在"ka"的声音中，"k"是声，"a"是韵。因此，气韵是气的回声，画家感想的音色，传达到其作品上的余音，可以隐约听到。生动是其显著特征，不外乎现今艺苑诸君所说的展露个人观点。画家的个人感想，是其天赋性格，在制作的瞬间闪现出来。因此，郭若虚说"气韵必在生知，固不可以巧密得，复不可以岁月致，默契神会，不知其然而然也"。董其昌说"气韵不可学，此生而知之，自然天授"。艺术的本质，即在于此。如果作品没有气韵的话，与简单的摄影作品何异？摄影作品与气韵毫不相干，之所以如此，不仅因为是机械式的，只是完全盲从于自然原貌进行拍摄。有谁能以自己的眼睛为镜头，以自己的心为照相机的暗箱？虽说也是艺术作品，单纯追求写实，自身空虚，欲逼近自然时，与其相同，其气韵绝无。退避自然，摆脱写实技巧的桎梏，进而进入艺术自身的领域，其作品才会产生出气韵来。退避得越显著，气韵越强。若再进一步退避，舍弃文人画的颜料，最终以水墨为宗，崇尚气韵，并清除妨碍气韵流露的障碍，谢赫、王维等人的真意，盖存于此处。换句话说，文人画的气韵是欲藏

而不能隐，不经意间自然而然地出现于笔墨间的。倘若遇见有识之士，则宛如钟子期听伯牙弹琴，"子之听夫志，想象犹吾心也。吾于何逃声哉"。画家个人呈现出圆陀陀[1]露堂堂[2]的全身，不能有些许隐瞒，一望到底。创作至此始为真，鉴赏至此始为通彻。因此，文人画藐视写实，舍弃色彩，疏淡闲逸，虽然表面看上去似乎极为闲寂，但是达到了艺术本质的内证[3]，应该说这是最为充实的。近来的西洋画，未必都是盲从自然，有的描绘印象，有的画出自己的感觉，产生了所谓印象派、未来派等。之所以如此，莫非是受到这种东亚美术理想的浸润吧。电光石火，梦幻泡沫，已经虚度五十年的无常人生，说起有价值的事情，无外乎艺术。将自己的天真托付于作品的气韵，寄与千载万人鉴赏，以满足佛家所谓"触食思食"[4]的理想愿望。每当观赏作品，作为人，会不断引发与自己相同的兴致。岂非思身后之身[5]，不朽的生命，不灭的能量吗？雕虫小技等，当然在此之外。近来，艺苑诸君所说的艺术生命等，无外乎是这种意思。可是其作品徒然盲从自然，如同摄影的印刷品。若毫无气韵可取，则完全丧失自我，此乃艺术上的自杀，哪里还有可传承的生命？如果与自然相同的话，只能是模仿，只能是复制。如果想观赏这种作品的话，大自然中有更为真实的，为何要借助模仿？此外，艺术效果也必然荡然无存。藐视自然，以气韵生动为宗旨的文人画，在画道之中，最能够实现艺术的真正意义。至此，这一点显得更加明确。

[1]　圆陀陀，禅林用语。形容物之圆形。禅家以此形容心体之圆满无际。——译者
[2]　露堂堂，坦露、明净、毫无遮蔽、毫无染着。是禅悟境界。——译者
[3]　内证，又作自内证。即自己内心所体悟证得之真理。——译者
[4]　触食、思食，食为长养有情生命之物，《成唯识论》等多部经论记载，食有四种：一、段食，欲界以香、味、触三尘为体，分段而饮啖，故称段食。二、触食，又作细滑食、乐食。以触心所为体，对所触之境，生起喜乐之爱，而长养身者，此为有漏之根、境、识和合所生。三、思食，又作意念食。于第六意识思所欲之境，生希望之念以滋长相续诸根。四、识食，有漏识由段、触、思三食之势力而增长，以第八阿赖耶识为体，支持有情命体不坏者。——译者
[5]　此句出自洪应明《菜根谭》的"达人观物外之物，思身后之身，宁受一时之寂寞，毋取万古之凄凉"。——译者

第八章　技巧的舍弃与发现

　　艺术的本质，画道的真意，在于展露个人的想法和生动的气韵。了解了这些，正如前文所述，就应该藐视写实，退避自然，摆脱色彩浓缛的束缚，在遨游于水墨疏淡闲逸之境的同时，将技巧置于度外，必须忘却其筌蹄。倪迂画竹，似麻似芦，任凭人说，只是借竹"聊以写胸中逸气耳"，他确实是位高士，非常能够理解这种情怀。诸家画论所说的胸中丘壑，说的都是这个意思。所谓技巧，即画竹令其几乎像竹一样，画丘壑令其几乎和丘壑一样，这只是丝毫不乖离自然的手法。依照这种说法，技巧确实成为筌蹄，成为末节。总之，不过是以笔传墨，其巧拙应该如何加以区别呢？巧密反而不如疏拙，当然应以拙藏巧。鄙弃弄巧舞文和雕琢刻画之举，不论诗文还是绘画雕塑，都是相同的。先王[1]禁止奇技淫巧，孔圣贬低巧言令色，赞扬刚毅朴讷，文胜质则史。佛陀的十善中有不绮语。这不仅仅是强调为人处世的道理，在艺术上也是相通的。女子的姿态也是如此，比起媚态，憨态更惹人喜爱。举止类似演戏会逐渐令人厌恶，因为表情过于夸张。无论人或物，不能虚情假意、扭捏作态，纯真的益处，是技巧所不及的，不刻意用心的益处，即所谓

[1]　先王，周武王。——译者

意到笔不到之妙处。不在技巧之外欣赏，不在技巧之外把握，又刻意炫耀技巧，以至于只有这样才能在作品上凸显出来，实在是毫无道理。匠气、市气、霸气、俗气，所有艺术的弊端皆由此而生。那些吹云[1]弹雪[2]之类的，几乎不足以再论及。只重视技巧的情况大概如此，何须劳心费时去学习呢？学习的话，得到的不过是老师的模式，以及固定的格式而已，即所谓囿于物。这无意中会戕害我们的天真气韵，只会妨碍其流露。这种作品也只不过是自欺欺人而已。名家的徒子徒孙，之所以出不了妙手，正在于此。学习西洋美术，只是专攻写生，不临摹前人的作品，这只能损害画家个性的发挥。古人常说师法天地，近来艺苑的惯用语中说不拘泥于流派，其意也皆在于此。而以自然为师，学习写生的弊端，正如前文所述，不如不为也。那如何才能习得艺术呢？对于这个问题，最好的解答并非其他，只有文人画的宗旨。董文敏公说："不行万里路，不读万卷书，欲作画祖，其可得乎？"[3]股无胈，胫不生毛，行万里路，即到处观察自然的实相，广泛探访前人的佳作。膏油继晷，读万卷书，即养成气韵之源泉的思想。只有这两件事才是对绘画修养有益无害的。先贤的圣教量[4]，后学应该立即信受。如果有异议，也不过是箭新罗[5]。虽然是观察自然，但并非写实式的竭力逼近，是以万物为刍狗，将经验存入记忆之中，创作中表现出的内容也非常丰富。百舍重趼[6]采访前人的作品，未必拈皮搭骨[7]，临摹旧时的墨迹，未必拘泥于其形式。不以群家为蓬

[1] 吹云，国画中画云技法之一。——译者
[2] 弹雪，即弹粉法，国画中画雪技法之一。——译者
[3] 这句话出自董其昌《画禅室随笔》卷二。——译者
[4] 圣教量，佛教术语，因明用语。又作至教量、声量、正教量。三量之一。即于因明论式中，随顺圣贤所说之言教，依此而量知其义。三量，即心、心所量知所缘之对境的相状差别。其中，现量、比量为正确之量知，非量乃谬误之量知。——译者
[5] 箭新罗，新罗远在中国的东方，若放矢远过新罗去，则谁知其落处，以喻物之落着难知。宋池州报恩光孝禅寺沙门法应著《禅宗颂古联珠通集》卷第十九，有长灵卓禅师诗："问佛如何答惠超，秤锤虽定价相饶。云中不睹双雕落，箭过新罗十万遥。"——译者
[6] 百舍重趼，百里一舍，足底老皮上又生出硬皮。形容长途奔走，十分辛劳。亦作"百舍重茧"。《庄子·天道》："吾闻夫子圣人也。吾固不辞远道而来愿见，百舍重趼而不敢息。"《淮南子·修务训》："百舍重趼，不敢休息，南见老聃。"——译者
[7] 拈皮搭骨，即粘皮搭骨，比喻拖沓，不洒脱。明·顾凝远撰《画引》论笔墨中有"若夫高明俊伟之士，笔墨淋漓，须眉毕烛，何用粘皮搭骨"。——译者

庐,而且情深冷眼[1],尸居龙见[2],领略其幽意,将其藏于眼底,有助于批评自己的作品,以此回避无用之功,免于陷入歧途。不用学习技巧,它可从自己的性格中油然产生。《易经》曰:"不习无不利。"这确实是天真流露,无垢无染,是一种独特的风趣,只是基于人们的机根,略微入门,熟练即可,在此基础上,发挥自己的本领。萧斋里,青灯下,简编卷舒[3]之间,与古人商讨,在笔墨中陶冶涤荡性情,怎能不得高雅气韵? 这正如老庄所说,"食于苟简之田,行采真之游"[4],天门大开。文人画可贵之处全在于此。还应该了解,文人画的名字,也是由此而来。之所以这样说,是文人能够发挥自身能力完成这种画作的人,确非文人不可。胸藏万卷,如《易经》所说,"文在中也[5]"。能写文章,能赋诗,除了文人谁能做到呢? 所以其画作称为文人画。文人画是以他种技巧为主的专家的绘画,比如要掌握工匠的诸种技艺,要入师门,要上学校的课程,要在画稿上学习,并非依照写生学习。这不是重复普通的教育,应该传授的只是轮扁对桓公所说的糟粕。如果想学习的话,必须习文。现在的青年,大多喜欢无用的写生,不喜欢临摹前人之作,学习其经验,又厌恶学问,不知道学习这种修养,因此其艺难成,其作品也等同于儿戏般的涂抹。我所在的美术学校,创立之初,是按照尽量排斥文人画的思想建成的。我只能通过美术史的课程,努力收集一些古画采集的业绩,而无法企望在绘画专业中加入文人画,正是出于上述原因。宋徽宗设置翰林图画院,补试四方画家,培养学生,这只不过是增加院体画家。米家父子,原本并非出自学画之处。正如田能村直入曾经建立南宗画学校,虽然其志可嘉,但不如说其愚堪怜。

[1] 情深冷眼,元代画家黄公望曰:"偶遇枯槎顽石,勺水疏林,都能以深情冷眼,求其幽意所在。"——译者
[2] 尸居龙见,静如尸而动如龙。出自《庄子·在宥》:"故君子苟能无解其五藏,无擢其聪明,尸居而龙见,渊默而雷声。"居:静居;见:出现。——译者
[3] 简编卷舒,韩愈《符读书城南》:"时秋积雨霁,新凉入郊墟。灯火稍可亲,简编可卷舒。"这几句诗感叹秋夜宜人,最宜挑灯夜读,日本受此影响,有了所谓"读书之秋"的说法。——译者
[4] 食于苟简之田,苟简,指苟且简略,草率简陋;采真,指顺乎天性,放任自然。语出《庄子·天运篇》云:"古之至人,假道于仁,托宿于义,以游逍遥之虚,食于苟简之田,立于不贷之圃。逍遥,无为也;苟简,易养也;不贷,无出也。古者谓是采真之游。"——译者
[5] 文在中也,黄裳,元吉,出自《周易》第二卦六五爻辞,此爻的爻辞释义为,黄色的衣裙,最为吉祥。孔圣人小象传补充说"黄裳元吉,文在中也"。——译者

第九章　诗书画的关联

　　在这里，我们将视线转移到诗文、书、画三者上，在审视这三者差别时，不能不思考其异同之处。也就是说，虽然各自作法的技术不同，内心想实现的是共同认可的事物。这就如同凿三口井，涌出的都是相同的地下泉水。只是用什么来命名这个事物呢？现在我暂且称为文，人文的文，文化的文，文野的文，文质彬彬的文，虽然其义甚广，暂且以此来比拟。宋代的赵孟溁说"画谓之无声诗"，黄伯思说"丹青犹文也"，而邓椿说"画者，文之极也"，郭熙说"人之学画，无异学书"，元代赵子昂说"书画本来同"，钱舜举说"画之士气，隶体耳"，杨维桢说"书与画一耳，士大夫工画者，必工书，夫其画法，即书法所在"，明代岳正说"画，书之余也"，陈继儒说"画者，六书象形之一"，明显可以看出，以上所说都道破了同一个道理，即心里所想的是文。瞻访前人之作，偏重于诗者，将其以声音表达则为诗家；偏重于书法，将其写成文字则为书法家；偏重于画，将其画出物象则为画家。即使不能成为专家，也容易顺便修成，一人兼三者，并非难事，古人中屡见不鲜，正是这个道理。作为画家不识字，署名之外不会书写，原本就没有作为画家的资格。觚不觚，觚哉觚哉，只能是工匠。近世史的大潮中皆如此，确实是这个道理，令人不胜感叹。实用或俗用的画作暂且不谈，假如称为美术，高雅的绘画应该与诗歌书法并驾齐驱。至于皆出自这种工匠之手，不禁令人长太息以掩涕，无奈之情不可复得。学问未必仅限于文字，虽然不死读书，禀性高雅的人，偶尔也

能具有。这来自良师益友的提携，有陶冶其性情之士，有不立文字而能够了悟正法眼藏涅槃妙心的禅僧，这样的人在作画上，与掌握文学的人无异。唐代的张彦远感叹，书画之术"非闾阎鄙贱之所能为也"，真是令人无可奈何。当今的学者往往利用绘画作品的长处谋求金钱利益。宋代的韩拙也说绘画"盖前人用此以为销日养神之术，今人反以之为图利劳心之苦"。由此可见，过去和现在是一样的。我们不应只是欣赏现代的艺坛，必须复兴文人画这种艺术，不能让士人雅赏的艺术绝灭。

第十章　题赞的功能

　　文人画原本应视为文人的另一项技能。其心中所想,成为一幅画时,必须借声音发出的内容,大多会成为一首诗,通常这样的诗会被用作画中的题赞,即赞和画结合,成为一个整体。赞是协助的意思,并非赞扬。若对其进行美学上的解释,是来自画家最初的创作构思,内心的艺术品在其心中形成胚胎。虽然是造型艺术,构想的画面在空间的排列,多少涉及时间上的变化,而且也会联想到其周围的事情。绘画所表现的内容,是完全排除时间的刹那空间相,而且限定于某一侧面的轮廓,故而对涉及的时间前后和场所位置的因果关系,丝毫没有表现。由此,擅长时间艺术,即擅长作诗的人,用诗歌作为补充来"赞"画,期望从周边来丰富自己作品的表现。于是,观赏者由此联想到画家所作画面在时间上的变化,以及周边的事情,用因果关系来解释画面的刹那相,从而获得其深层意味。题赞的真正意义在于此。给别人的画作题赞,也需要遵循此理。如果题赞诗文所言内容,与画面所表现的内容完全相同,也不过是以形表现和以声表现二者间的差别,或者说是同一画面的重复,会有什么效果呢?不仅如此,通常在欣赏美术品时,停留于真正的美感只在一刹那间。人心是随时变化的,片刻也不会止于一境,由刹那的美感能立刻唤起联想,如兼好法

师[1]所说："取笔则欲书，执乐器便欲使其发声，举杯则思酒，持骰便思赌。"而美术作品，同时加强这种效果，必然会净化所产生的联想，若将其引向高雅之境的话，当然是最为理想的。正因为如此，唯独文人画有题赞。我认为，要复兴文人画，这是不可或缺的一项。

[1] 兼好法师，即吉田兼好（1283年—1350年），镰仓时代末期到南北朝时期的官员、遁世者、歌人、随笔家，治部少辅卜部兼显之子，俗名卜部兼好。精通儒、佛、老庄之学，是有名的歌人，而使他扬名的是随笔《徒然草》，与清少纳言的《枕草子》、鸭长明的《方丈记》并称为日本三大随笔。——译者

第十一章　壁龛的挂轴

在日本，绘画作品主要挂在壁龛。所谓壁龛，是指足利时代，为了接待贵客而展示书画挂轴的地方。这种行为现在也没有改变，并广泛流行于世。如此能够使宾客高兴，主人自己也满足，家族成员也与之同乐。挂在壁龛处的画作能令人心生敬仰之情和高雅的志趣，既能充分显示出主人的人格，也能给子弟们带来好的风气。主人亲自将画挂到壁龛上，展开画幅以供清赏，清空俗界的烦恼，忘记世务之劳。观者产生的情感，不外乎画家情怀的再现。画家的高雅理想，会自动提升观赏者的理想；画家描绘出喜悦，观赏者也能从中感受同样的喜悦；画家描绘出淡逸的情趣，观赏者也能从中感受到闲寂的心情。战国英雄们对此最为中意，所以在世间流行的茶道闲室中，水墨优于彩绘，小品优于巨幅，粗画更胜密画。比起画作，反倒是书法墨迹更受尊崇。而这些墨迹，大多属无准[1]、虚堂[2]、

[1]　无准(1179年—1249年)，名师范，号无准，俗姓雍氏，四川梓潼人。年九岁就阴平道钦出家，南宋光宗绍熙五年(1194年)受具足戒。宋宁宗庆元元年(1195年)于成都正法寺坐夏。年二十投育王山秀岩师瑞。时育王山有佛照德光(宋代临济宗大慧派僧人)居东庵，空叟宗印分坐，法席人物之盛，为东南第一。无准师范禅师被誉为"南宋佛教界泰斗"，在茶文化传播日本过程中发挥了重要作用。宋理宗赐谥号佛鉴禅师。——译者

[2]　虚堂，即虚堂智愚(1185年—1269年)，号息耕史，明州象山人，俗姓陈氏，母郑氏。南宋著名禅僧，十六岁时随同邑普明寺的师蕴法师得法，是临济宗第四十代。在日本的影响力，能与无准师范禅师相比的也许只有虚堂智愚了，应该说是有过之而无不及。特别是在日本的茶书上，论及无准的有三十余回，而论及虚堂的有七十余处之多。虚堂的门下出了一位叫南浦绍明(1235年—1308年)的日本入宋留学僧，南浦为建长寺第十三世住持，被敕封为"大应国师"，其门下出了一位顶天立地的大禅者宗峰妙超(1282年—1337年)，被敕封为"大灯国师"，开创了京都大德寺，成为临济宗大德寺

梦窗[1]、大灯[2]等人的作品,方外高僧的书法更受重视。有识之士,在此必须三思。不论多么精细,也不过是技巧,艳丽不过是彩绘,数量不过是润笔,如前文所述,没有什么人格,没有什么学问见识,出自擅长画物象的民间工匠之手的作品,得意地挂在壁龛,只能是贻笑大方。如同浮世绘,青楼旗亭之外,毫无用处。模仿西洋画的外俗弊风,喜欢裸体画,有伤风化,连警视厅也知道要禁止过分的作品公开。即使不是那样,现代的画工,自身也是社会的一员,作为国家的公民,在维持公序良俗及扶翼皇运上,不想履行共同的义务,妄信艺术只是为艺术而存在,以放纵为自由,以败德为自然,看似正人君子,却制作令人颦蹙的作品,不知羞愧的人不在少数。历来世道人心的颓废,大多是艺术的堕落所致,这是因为作品对人事具有强烈的感染力。只是绘画不涉及时间,所以不完全具有叙事和抒情性,其毒害之甚,仅次于戏剧、小说、电影等。正如《易经》所说的"履霜坚冰至",当今世运转变,人心动摇,其所至之处无法测量。庙堂之臣,掌握权力的人,必须考虑引导艺苑向善。在此,我再次向世人推荐文人画,没有别的意思,以疏淡闲逸雅致幽趣为宗旨的水墨,而且画家大多是胸藏文墨、人格见识都值得注目的人,再加上题赞的诗篇足以净化观赏者的观念。综上所述,文人画摒弃了鄙俗,应该说是最为完善的。

　　派的开山祖师。其弟子关山慧玄(1277年—1360年),开创了京都妙心寺,成为临济宗妙心寺派的开祖。日本禅宗史将之合称为"应·灯·关",成为日本临济宗最大、最有影响力的支派。虚堂的七世法孙大德寺的一休宗纯(1394年—1481年),特别崇拜虚堂,他的弟子为茶道的开祖村田珠光(1423年—1502年),珠光的弟子武野绍鸥(1502年—1555年),绍鸥的弟子千家茶道的开祖千利休(1522年—1591年)皆以虚堂为祖师,尤其是千利休以后的千家茶道的子孙皆随大德寺住持参禅,他们对虚堂的崇仰是相当地虔诚。自然虚堂的墨迹便成为至高无上的墨宝。——译者

[1]　梦窗(1275年—1351年),日本镰仓时代末期至南北朝时代的临济宗僧人,宇多天皇第九世孙。俗姓源氏,字疏石,号梦窗,生于伊势。幼丧母。九岁出家,学习显密二教。十八岁剃发,拜示观律师为师受戒。后归心禅宗,永仁二年(1294年)至京都从建仁寺无隐禅师参禅。曾历访镰仓诸禅刹,先后侍奉无及、苇航、桃溪、一山等名僧,最于万寿寺从高峰禅师受佛心印。云游各地,兴建精舍,有甲斐的净居寺、龙山寺,美浓的虎溪寺,土佐的吸江寺,相模的泊船寺,总(在今茨城、千叶一带)的退耕寺等。后醍醐天皇闻其道誉,于正中二年(1325年)请住南禅寺,不久又移至镰仓的净智寺、圆觉寺等处。后又开创善应寺、瑞泉寺、慧林寺等。元弘三年(1333年)奉旨创建临川寺,管理南禅寺。历应二年(1339年)应摄津太守藤原亲秀的邀请,住西方寺(后改为西芳寺),同年八月任天龙寺第一代祖。光明天皇赐之以"梦窗正觉心宗国师"称号,后加谥普济、玄猷、佛统、大圆等国师号。著述甚丰,主要有《梦中问答集》《临川家训》以及《语录》五卷。——译者

[2]　大灯(1283年—1338年),名妙超,字宗峰,兵库人,大德寺开山祖师,南北朝时代的临济宗禅师。花园上皇赐谥号大灯国师。——译者

第十二章　文人士大夫与专家之本末

　　所谓文人画，当然是具有文学修养的人所创作的画，又称为文人士大夫画。在中国，士大夫皆有文学修养，即使其擅长不属于诗赋之类。处于大多数人之上身份高贵的士大夫，具有完善的人格及见识。我们所说的文人画，不是流派形式的名称，是由画家的身份来划分的。原本将绘画分为南北二宗，以文人士大夫的画为主的南宗，以院体专家的画为主的北宗，这是明代董其昌、沈颢提出的。可惜的是，两人对绘画史的认识存在偏狭，见识不高，虽然最先提倡文人画，却没能悟出其第一义谛。他们是开创者，此后后人开始用这种方法审视诸多流派形式。思翁在《容台集》中说："禅家有南北二宗，唐时始分；画之南北二宗，亦唐时分也，但其人非南北耳。北宗则李思训父子着色山水，流传而为宋之赵幹、赵伯驹、伯骕，以至马、夏辈。南宗则王摩诘始用渲淡，一变钩斫之法，其传为张璪、荆、关、董、巨、郭忠恕、米家父子，以至元之四大家[1]。"他又说："文人画自王右丞始，其后董源、巨然、李成、范宽为嫡子。李龙眠、王晋卿、米南宫及虎儿，皆从董、巨得来。直到元四大家。黄子久、王叔明、倪元镇、吴仲圭，皆其正传。吾朝文、沈，则又远接衣钵。若马、夏及李唐、刘松年，又是大李将军之派，非吾曹所

[1]　元之四大家，元四大家主要有二说，此处董其昌所指的元四家是黄公望、王蒙、倪瓒、吴镇四人。另一说是明代王世贞《艺苑卮言·附录》中所指的赵孟頫、吴镇、黄公望、王蒙四人。——译者

当学也。"沈石天在《画麈》中也有几乎相同的论述。由此可见，文人画的名称是明代末期提出来的，王摩诘以来，各家有各家擅长的风格，形成一脉明显的流派系统，到清朝开始盛行，指的是当时开创出的多种画风。在日本，不包括名为浮世绘的古代风俗画，主要是指德川时代流行的版画。人没有文学修养，其画作不论与四王吴恽的笔迹如何相似，都不能称为真正的文人画。我所说的文人画，正是这个意思。说起文人画的开山鼻祖，应该是晋朝的顾恺之、齐朝的谢赫及梁朝的元帝等人。顾恺之的三绝闻名于世，谢赫有《古画品录》，元帝有《金楼子》，他们皆为文人。思翁以辋川叟为祖师，是因为他自称"宿世谬词客，前身应画师"，所以称其为水墨的首倡者。说起士大夫，有唐朝开国头等大家阎立德，官至工部尚书，进爵大安县公。其弟立本官至右相，以作为画家为耻，告诫子孙不要学画。被思翁立为北宗之祖的李思训，也受封左武卫大将军彭国公。宋初的没骨花鸟开祖徐崇嗣，世代为江南名族。在日本，以淡海真人三船[1]为文人士大夫画的始祖。三船是天智帝[2]的玄孙，正五位上勋三等，刑部卿兼大学头，官至因幡守，与石川宅嗣[3]一起，被称为奈良朝文人之首，撰写神武[4]以来的历代天皇谥号。大安寺的戒明[5]将《摩诃衍论》带到日本时，很快看出这是一部伪经，还留下了日本最早的诗集《怀风藻》[6]，其绘画佳作是戒坛院扉

[1] 淡海真人三船(722年—785年)，日本奈良时代后期的皇族、汉学者，大友皇子的曾孙，为式部卿葛野王之孙、内匠头池边王之子。原名御船王。天平年间，跟随唐朝和尚道璇出家，法名元开。天平胜宝三年(751年)，赐真人姓。又敕命还俗，赐予淡海真人的氏姓，改名淡海三船。著有《唐大和上东征传》。——译者
[2] 天智帝，天智天皇(626年—671年)，日本第三十八代天皇。名为中大兄皇子时，推翻了苏我氏。成为孝德天皇的皇太子，开始大化改新，创建中国式的中央集权国家。——译者
[3] 石川宅嗣(729年—781年)，奈良时代后期的公卿、文人。姓石上，后改为物部朝臣、石上大朝臣。左大臣石上麻吕之孙，中纳言石上乙麻吕之子。官位是正三位大纳言，赠正二位。——译者
[4] 神武，神武天皇(生卒不详)，日本第一代天皇。出生于日向国，东征讨伐长髓彦，公元前660年2月11日，神武天皇即位，建立大和朝廷。——译者
[5] 戒明，生卒不详，奈良时代的僧人，赞岐(今香川县)出身，师从奈良大安寺俊庆学习华严。宝龟年间(770年—780年)奉敕命赴唐，归国之际，将十一面观音图像以及《首楞严经》《释摩诃衍论》带回日本。元兴寺法相宗学僧景憬(714年—793年)认为《释摩诃衍论》是伪经。——译者
[6] 《怀风藻》是日本最早的汉诗集。天平胜宝三年(751年)成书。收录六十四名诗人的120首作品，编者不详。有学者指编者是大友皇子的曾孙淡海三船，理由是诗集的"诗人略传"中编者对近江朝有着同情笔调。也有编者是葛井广成、藤原刷雄或石上宅嗣等说，至今未有定论。——译者

绘[1]，依靠摹本流传至今。所谓大和绘的皴法、树法，已经在此画中露出萌芽。弘法[2]、智证[3]两位大师，是缁流中的擅长绘画者，并被尊为绘佛师的鼻祖。百济河成[4]、巨势金冈[5]二家，都是士大夫的画祖。金冈之后，历代为绘画专家。春日土佐[6]一家，以基光[7]为初祖，出自名门藤原氏族。净土教画以惠心僧都[8]为初祖，乌浒绘[9]是义清阿阇梨[10]、鸟羽僧正[11]等人兴起的。到了镰仓幕政时期，藤原隆信[12]、信实[13]父子也出自上述的藤原氏族，是风

[1]　戒坛院屝绘，即东大寺戒坛院屝绘图，纸本墨画书卷装.纵28.9cm，主卷长1114.0cm，全长11136.5cm。平安时代十二世纪，原由高山寺收藏，现藏奈良国立博物馆。是一幅绘有或奏乐器或捧持花笼的八尊供养菩萨、以及梵天、帝释天、四天王及二王的白描图像。据推测此图是对曾安置于东大寺戒坛院的某佛龛屝页绘的临摹。——译者

[2]　弘法(774年—835年)，日本真言宗的开山祖师，法名空海，密号遍照金刚，谥号弘法大师，为汉传密宗八祖，作为日本弘扬佛法的先驱者享有崇高的声誉。大师在奈良时代末，于宝龟五年(774年)诞生于赞岐国(现香川县)屏风浦。其父为佐伯田公，母为阿刀氏。——译者

[3]　智证，即圆珍(814年—891年)，平安时代的天台宗僧人，天台寺门宗的宗主，谥号智证大师。——译者

[4]　百济河成(782年—853年)，平安时代初期的画家，百济渡来人的后裔，原姓余，承和七年(840年)，赐姓百济朝臣，历任安艺、备中、播磨等地的介。又因为优秀的画技备受重视，擅长肖像画以及山水草木画，以逼真为人称赞。熟悉唐风绘画技法，是日本首位具有社会影响的画家。——译者

[5]　巨势金冈，平安时代初期的画家，人称大和绘之祖，姓纪，中纳言野足之子。元庆四年(880年)，在大学寮画先圣先师九哲像，仁和四年(888年)在宫中壁上画鸿儒肖像。还擅长佛画，晚年剃发闲居仁和寺。——译者

[6]　春日土佐，即春日派、土佐派。——译者

[7]　基光，藤原基光，也称春日基光，生卒不详，平安时代后期的宫廷画家，从五位上，内匠头。土佐派祖师。应德时期(1084年—1087年)曾在高野山灌顶堂为性信人道亲王画肖像。——译者年

[8]　惠心僧都，源信(942年—1017年)的尊称，日本天台宗学僧。惠心流之祖，通称惠心僧都。大和(奈良县)人。登比睿山师事良源，才学早显，颇受赏识。博学强记，著述达七十余部一百五十卷之多。其中，《一乘要决》一书以阐扬天台宗义而著名于世；《往生要集》一书则提倡天台之观念念佛与善导系之称名念佛，成为日本净土教之圣典，其他尚有《观心略要集》等，皆收在惠心僧都全集中。又关于净土教美术典籍中，相传有许多为师之作品，然并无凭据可考。由于末法时期，人心与思想动荡不安，净土教思想顺势普及，镰仓新佛教亦因之形成一庞大势力。此一派系相对于觉运之檀那流，称为惠心流。宽仁元年示寂，世寿七十六。——译者

[9]　乌浒绘，平安时代以后盛行的具有滑稽和讽刺意味的戏画，一般以白描的一笔画风简洁地表现滑稽效果。也称为痴绘、呜呼绘。——译者

[10]　义清阿阇梨，生卒不详，十世纪中叶至十一世纪的比睿山无动寺天台宗僧人，不仅擅长呜呼绘，还精通密教的仪轨和行法。《今昔物语集》卷第二十八第三十六话有详细描述。——译者

[11]　鸟羽僧正(1053年—1140年)，源隆国第九子，天台宗僧人。曾住园城寺长吏，历任四天王寺、鸟羽证金刚院、法成寺别当等职，位至大僧正。于保延四年(1138年)成为第四十七代天台宗座主。因兼任洛南鸟羽离宫护持僧，人称鸟羽僧正。擅长绘画，《古今著闻集》《长秋记》等书中对其画技有记载。一说《鸟兽戏画》是其作品。——译者

[12]　藤原隆信(1142-1205)，藤原为经之子，定家的异父兄长，权中纳言四位，后白河法皇的近臣。擅和歌，有《藤原隆信朝臣歌集》。更是似绘(肖像画)高手，形成流派，被称为似绘第一人，作品有神护寺所存"源赖朝像""平重盛像"。其画风被其子信实继承。——译者

[13]　藤原信实(1176年—1265年)，隆信之子。镰仓时期的官员、宫廷画家、歌人。官至左京权大夫。后出

行一时的似绘[1]之祖。牛马似绘[2]是普贤寺[3]、后京极[4]两摄政，以及左中将实忠[5]兴起的，出现了专业名手。另外，公卿士大夫及歌人中，擅长绘画者极多。宋元墨画经可翁[6]、梵芳[7]等高僧传至后世。到了足利时代，出现了如拙[8]、周文[9]。当时的相国寺禅林，宛然如墨林，这应该是五山文学[10]的副产品。周文之后，雪舟[11]、正信[12]、蛇足[13]等妙手辈出。雪舟之前，皆是可谓文人之变体的禅僧。正信、蛇足都是很有学识的人。雪舟之后，是专职画家云谷[14]。正信之后，狩野家历代画师辈出，门庭显赫。蛇足之后，是曾我

　　家，号寂西。擅长绘画、和歌，继承父亲写实的肖像画技法。还作为师从藤原定家的歌人而闻名。——译者

[1]　似绘，镰仓时代流行的写生画、肖像画。——译者
[2]　牛马似绘，镰仓时期流行的牛马写生画。——译者
[3]　普贤寺，即近卫基通（1160年—1233年），镰仓时代初期的公卿，近卫基实之子，母亲是藤原忠隆的女儿。治承四年（1180年）摄政，承元二年（1208年）出家，法名行理，号普贤寺殿。——译者
[4]　后京极（1169年—1206年），即九条良经平安时代末期到镰仓时代初期的公卿、歌人。姓藤原，关白九条兼实的次子，官至从一位、摄政、太政大臣。号后京极殿。通称后京极摄政、中御门摄政。擅长书法，其书法在法性寺流的基础上有新的发展，称为后京极流。——译者
[5]　左中将实忠，不详。或许是三条实忠（1304年—1347年）。——译者
[6]　可翁，名仁贺，生卒不详。镰仓末期到南北朝初期的画僧，日本水墨画草创期的画家之一，属于受宋元画影响的宅磨派，擅长水墨释道人物，代表作有《蚬子和尚图》《寒山图》《竹雀图》等。——译者
[7]　梵芳（1348年—1420年），南北朝至室町时代的临济宗僧人。师从春屋妙葩学法，师从义堂周信学诗文。任建仁寺、南禅寺住持。擅长中国元代画僧雪窗风格的墨兰，代表作有《兰石图》《兰蕙同芳图》等。
[8]　如拙，生卒不详，经历不详。室町时代的禅宗画僧，活跃于应永年间（1394年—1428年），代表作有水墨画《瓢鲇图》。根据《三教图》绝海中津的赞文，名字是大巧如拙。——译者
[9]　周文，生卒不详。室町中期的画僧，字天章，号越溪。初入相国寺随如雪学画。1423年，作为幕府的使节赴朝鲜，此后为幕府的御用画师。学习南宋的院体山水画，开拓了日本山水画的形式。主要作品有《三益斋图》《竹斋读书图》《四季山水图屏风》等。——译者
[10]　五山文学，镰仓时代（1192年—1333年）后期至包括"建武中兴"时期（即后醍醐天皇亲自执政时期）的室町时代（1333年—1573年），日本汉诗文先后在禅僧（特别是镰仓五寺、京都五寺的禅僧）中兴盛起来，进入全盛时期，统称为"五山文学"。——译者
[11]　雪舟（1420年—1506年），日本画家。名等杨，又称雪舟等杨。生于备中赤浜（今冈山县总社市）。曾入相国寺为僧，可能随同寺的山水画家周文学画。作品广泛吸收中国宋元及唐代绘画风范。1467年曾随遣明船访问中国，游历名山大川，并大量写生，1469年回国后离开禅寺，先后在大分、山口开设图画楼，专门创作水墨山水画。代表《四季山水长卷》《天桥立图》将中国山水画形式注入民族感情，又用柔和的民族情感，将日本的实景山水表现得亲切动人，创造了具有日本特色的水墨画，即汉画。其他作品还有《秋冬山水图》《破墨山水图》《慧可断臂图》《四季花鸟图屏风》等。——译者
[12]　正信，即狩野正信（1434年—1530年），日本室町时代的画家之一，狩野派的创始人。长期供职于日本足利幕府。他多年致力于绘画创作，作品融合中国水墨画风格。影响日本画坛约四个世纪。主要作品有《崖下布袋图》《周茂叔爱莲图》《竹石白鹤图屏风》《十僧图》《潇湘八景图》等。——译者
[13]　蛇足，即曾我蛇足，生卒不详。室町时代的曾我派代表画家，代表作有《山水花鸟画绘》。——译者
[14]　云谷（1547年—1618年），桃山时期至江户时期的画家，云谷派祖师。原名是原治兵卫直治，肥前国津郡（佐贺县鹿岛市）能古见城主原丰后守直家的次子。最初是毛利辉元的画师，后来继承雪舟的云

派。到了德川时代，光悦[1]、光琳[2]一派大放异彩。光悦不妨也可以称为有学识的人，是宽永三笔中唯一至今仍然名声显赫的书法家，而且其人格令人敬佩。至于浮世绘，其开祖非摄津守荒木村重[3]之子岩佐胜以[4]莫属。圆山派不过是明代勾花点叶体的余波。应举无学，不足以称为画祖。现今的洋画，后世必称是由黑田子爵[5]所兴，历代画苑职业画家之祖师，几乎都非文人士大夫莫属。不读万卷书，不能成为画派的祖师，正如历史显示的那样，并非空言妄语。由此看来，说北宗皆为南宗之末流，也未尝不可。

谷庵，复兴雪舟画风，擅长山水、人物，主要作品有《芦雁图》《竹林七贤图》《山水图》《山水人物图》《梅鸦图》《山水群马图屏风》《楼阁山水图屏风》等。——译者

[1]　光悦，本阿弥光悦(1558年—1637年)，号太虚庵、自得斋，日本江户时代初期的书法家、艺术家。书道光悦流的始祖。出生于京都，本阿弥家历代以刀剑鉴定、研磨、擦拭为业。光悦早年也继承刀剑艺术的工作。但之后他的艺术创造领域渐增，现在他被誉为"宽永之三笔"的第一书法家。此外他对陶艺、漆器艺术、出版、茶道亦有涉猎，是个多才多艺的艺术家。——译者

[2]　光琳，尾形光琳(1658年—1716年)，名惟富、伊亮、方祝，幼名市之丞，号道崇、寂明、长江轩等，道号日受。日本画家、工艺美术家。生于京都御用的和服商家庭，早年随其父尾形宗谦学习狩野派水墨画和大和绘，之后又受表屋宗达装饰画的影响。早期作品追求新意，在花草画、故事画、风景画方面形成一种严谨巧妙的风格，并被授予法桥荣誉称号。1701年以后，广泛涉猎各家艺术之长，特别注重研习中国绘画及雪舟的泼墨山水技法，使画艺更加精深。作品有《竹梅图》《杜鹃花图》《燕子花图屏风》以及工艺美术品《千鹤图》《八桥嵌金漆盒》等。他继承和发展表屋宗达的画风，又被后继者吸收和发扬，最终形成了宗达光琳派。——译者

[3]　荒木村重(1535年—1586年)，安土桃山时代武将、茶人，摄津伊丹城主，利休七哲之一。幼名十二郎，后改称弥介。是曾经与织田信长对抗的武将，后剃发，号道薰、道董，是丰臣秀吉身边的茶人。——译者

[4]　岩佐胜以(1578年—1650年)，江户初期风俗画家。俗称浮世绘始祖，荒木村重之子。从母姓岩佐。成长于石山本愿寺。学大和绘及宋元水墨画风。其师不详，有土佐光则说、狩野松荣说等。曾流浪各地，后仕福井藩。宽永十四年(1637年)受幕府之招至江户。代表作有《三十六歌仙图》《源氏物语图》《伊势物语图》等。——译者

[5]　黑田子爵，黑田清辉(1866年—1924年)，日本画家、政治家。位阶是从三位，勋等是勋二等，爵位是子爵，通称新太郎。1884年赴巴黎留学。1893年回国。1896年创立白马会。1898年任东京美术学校教授。1922年任帝国美术院院长。还担任贵族院议员等。吸收法国外光派画风，创立了日本外光画派。在日本明治时期画坛上颇有影响。主要作品有《读书》《湖畔》《昔语》《朝妆》等。——译者

第十三章　作为流派的南宗

按照思翁、天石等人的第二义，一般来说，作为流派的南宗画，其实是明末清初的技艺风格，德川中期开始流传到日本。从南海大雅[1]到竹田[2]、半江[3]等人，妙品奇才接踵而出，直面汉学，风靡天下，而且这些画家大多兼擅诗歌、书法，绝非其他流派所能及。董、沈二人列举的诸家，都是山水画家，只是画山水一项，而作为文人岂能不画人物花鸟？与此派的山水画一同流传的还有恽南田等人的没骨花鸟，黄瘿瓢等同时代风格的人物画，在日本纳入所谓南宗的名下。如前文所述，这一派从幕末一直流行到明治的前半期，一时间过于普及而层次太低，不足为观赏，最终被讥讽为形同佛掌薯蓣的山水，到如今已经衰退了三十年，即经过了一代人。但是，时来运转，循环之数岂能不至？在先前流行的世代，明末清初名手的佳作，大多尚未流传，竹田、山阳[4]等人过目的作品还不甚丰富，因此其眼光并不高。最近，清末革命之

[1] 南海大雅（1723年—1776年），即池大雅，江户中期的南画家，京都人，名勤，字公敏、子职，号九霞山樵、大雅堂、玉海、子井、竹居等，通称菱屋嘉左卫门。师从祇园南海、柳泽淇园，学习伊孚九的画法，成为日本南画大家，书法也极为出色。代表作有《十便图》《楼阁山水图屏风》等。——译者
[2] 竹田（1777年—1835年），即田能村竹田，江户时代的文人画家，名孝宪，字君彝，号九叠仙史、随缘居士等。风流文雅，多才多艺，通晓诗歌、文章、书画、茶道、香道。学习谷文晁的画法，研究明清画作，开辟了独自的画境。主要作品有《船窗小戏帖》《亦复一乐帖》《瓶梅图》等。著有画论《山中人饶舌》《竹田庄师友录》等。弟子有帆足杏雨、田能村直入等。——译者
[3] 半江（1782年—1846年），即冈田半江，江户后期画家，名肃，字子羽，号半江、寒山、独松楼等。通称宇左卫门，后改为彦兵卫。自幼随父亲学习诗文、书画，代表作有《春霭起鸦图》《住之江真景图》等。——译者
[4] 山阳（1780年—1839年），即赖山阳，姓赖名襄，字子成，号山阳、山阳外史，通称久太郎，别号三十六峰

际，从皇宫秘宝到官宦望族的珍藏，销往国外的文物甚多，日本也输入了很多，不少是《石渠宝笈》《书画鉴影》等所载的名品。这是竹田、山阳等人做梦也想不到的。从日本绘画史上的事例来看，大凡从大陆传入新作品时，一定会兴起流行之风。推古朝[1]的美术，完全是三韩六朝[2]的风格；唐代画作传来后，形成了奈良时代和平安时代的风格；属于吴道子末流的赵宋佛教画传来，诞生了诋磨派[3]；马夏溪涧[4]的作品传来，兴起了云谷、狩野诸派；沈南蘋[5]来日，流行勾画点叶体的花鸟；诸葛晋[6]、费汉源[7]、方西园[8]等人兴起了浙派山水；张秋谷[9]兴起了常州派的没骨法；南宗的山水画，是由伊孚九[10]、江稼圃[11]等人游日时带来的。近年开始输入的明清佳作，岂会仅仅止于影响，今后必将会给日本画坛带来巨大的震动。一直以来，世人不满足

外史，书斋名"山紫水明处"，著名汉学家，性格豪迈，著述广布，著有《日本外史》等诸多书籍。——译者

[1]　推古朝，即日本第三十三代天皇推古天皇在位时期（593年—628年）。——译者

[2]　三韩六朝，三韩是公元前二世纪末至四世纪左右朝鲜半岛南部三个部落联盟，包括马韩、辰韩和弁韩。六朝（222年—589年），一般是指中国历史上三国至陈朝的南方的六个朝代。——译者

[3]　诋磨派，也称为宅磨派、宅间派。以十二世纪平安时代后期的宅磨为成为祖师，有以为成的长子宅磨胜贺为首的京都绘佛师系统，和以为成的三子宅磨为久为祖师的镰仓俗人画师系统。画风吸取了中国宋代的形式。——译者

[4]　马夏溪涧，即马远、夏圭、牧溪、玉涧。——译者

[5]　沈南蘋，即沈铨（1682年—1760年），字衡之，号南蘋，浙江湖州市德清县新市镇一作吴兴（今浙江省湖州市吴兴区）人。清代画家。少时家贫，随父学扎纸花。二十岁左右，从事绘画，并以此为生。其画远师黄筌画派，近承明代吕纪，工写花卉翎毛、走兽，以精密妍丽见长，也擅长画仕女。曾受聘东渡日本，留三年，创"南蘋派"花鸟写生画，深受日本人推崇，被称为"渡日画家第一"。传世之作有《秋花狸奴图》《盘桃双雉图》《五伦图》等。——译者

[6]　诸葛晋，生卒不详，清代旅日画家。——译者

[7]　费汉源，生卒不详，名澜，号浩然，清代浙江湖州人，工画山水、人物。1734年至1756年间，数次来日。与伊孚九、张秋谷、江稼圃一同被称为渡日四大家。著有《山水画式》《书画书录解题》。——译者

[8]　方西园（1734年—1795年），名济，字巨济，号西园。清代旅日画家，擅长山水、人物、花卉。——译者

[9]　张秋谷，生卒年不详，初名昆，字秋谷，后改秋谷。浙江仁和（今杭州）人。中年东渡日本，游琉球、长崎诸地，擅写花卉，设色秀丽得南田之法，惜乏清逸之趣。据考张莘乃张昆别名。从其传世画作判断，署名秋谷时期多画墨竹，而改字秋谷后多作设色花卉。渡日四大家之一。——译者

[10]　伊孚九（1698年—1774年），名海，字孚九（桴鸠），号也堂、莘野耕夫、汇川、成堂，浙江吴兴人。1720年开始，做为中日贸易的中方船主的伊孚九多次赴日。虽为商人，伊孚九却以书画交游于日本文人阶层，获得很高的声望。他长于南宗山水画，风致清雅。其优美的画风很合日本人的趣味，特别是他的淡彩山水画很受欢迎。直接受教于他的长崎画家有清水逸者数人，习其画风者有池大雅、与谢芜村两大家，促进了日本南宗画的发展。其与费汉源、江稼圃、张秋谷并称渡日四大家。——译者

[11]　江稼圃，生卒年不详，清乾隆时代临安（浙江省）人，名泰交，字大来。1804年以来，多次赴日，与伊孚九、张秋谷、费汉源并称渡日四大家，日本名画家管井梅关、铁翁祖门、日高铁岭、木下逸云曾受教其门下。对日本南画（文人画）的发展具有重大影响。——译者

于官方美术展览会的浮华精熟久矣。最近，审查制度发生了变化，威信不如往日。去年春天以来，由于战后通货膨胀，作品的价格贬值到十分之二三以下，人心开始沉静，转而追忆明治时期的旧情趣。我在前年秋天窥见出些许动向，约请同好之士，结成又玄画社，以图文人画之复兴，时至今日，有水到渠成之感，在画社同人的建议下，在此发表拙见，恳请世人批评。

第十四章　我们的主张

　　临近文末，必须强调的是，虽然称为南宗，如果一度从事非文人画创作的话，则为北宗，而并非真正的文人画。自古以来所有的流派，最初大抵由文人士大夫所创，后来皆成为专职画家的职业。日本近代所谓的南宗画，大多并非真正的文人所绘，而是专职画家的作品，其风格不过略似明末清初诸家，以至于和北宗没有什么区别。南宗之名，被这些人占用。我们所喜爱的作品，如同"越之流人"[1]看到了与其同乡相似的人。而这些人自知并非文人，忌惮于使用文人画的称呼。在此，我们将南宗画的名称让予他们，专门打出文人画的旗号，提倡复兴文人画。辛酉[2]一月五日晨起稿，七日灯下搁笔。

[1]　出自《庄子·徐无鬼》："子不闻夫越之流人乎？去国数日，见其所知而喜。"——译者
[2]　辛酉，即1921年。——译者

译后记

从日本的江户时代开始，以祇园南海、柳泽淇园、彭城百川、浦上玉堂、青木大米、田能村竹田、谷文晁、渡边崋山、田能村直入、平野五岳、富冈铁斋、奥原晴湖等人为代表的日本文人画风靡全国。明治初期，东京大学的美籍教师费诺罗萨及其弟子冈仓天心等人，发起了排挤文人画的运动，日本文人画由此开始衰落。

1921年，日本文人画在画坛湮没三十余年后，大村西崖撰写了这部著作，旨在提倡复兴东洋绘画之精髓的文人画。这本书出版的同年10月，大村西崖往游中国，在京师，经金巩北介绍，得交中国著名画家陈师曾（陈衡恪，陈宝箴长子，陈寅恪长兄），二人一见如故。在陈师曾的协助下，大村西崖得以纵观内府所藏历代书画名迹，拍摄数百幅图片，满载而归。

1922年，陈师曾翻译出版了大村西崖的这部著作，译文古奥文雅，但是通篇没有注释，普通读者难以理解其奥妙。承蒙浙江工商大学东语学院同仁的信任，译者斗胆以现代汉语译出，并添加注释，以便于读者阅读。由于译者水平有限，译文难免有许多不足之处，敬请识者不吝赐教，以便今后订正。

金伟

2020年12月15日，于成都

索引

中日历史纪年对照表

公元纪年	中国历史纪年	日本历史纪年	
前 660—前 585	周惠王十七年至周简王元年	神武天皇	
前 581—前 550	周简王五年至周灵王二十二年	绥靖天皇	
前 549—前 511	周灵王二十三年至周敬王九年	安宁天皇	
前 510—前 477	周敬王十年至四十三年	懿德天皇	
前 475—前 393	周元王元年至周安王九年	孝昭天皇	
前 392—前 291	周安王十年至周赧王二十四年	孝安天皇	
前 290—前 215	周赧王二十五年至秦始皇帝三十二年	孝灵天皇	
前 214—前 159	秦始皇帝三十三年至汉文帝后元五年	孝元天皇	
前 158—前 98	汉文帝后元六年至汉武帝天汉三年	开化天皇	
前 97—前 30	汉武帝天汉四年至汉成帝建始三年	崇神天皇	
前 29—70	汉成帝建始四年至汉明帝永平十三年	垂仁天皇	
71—130	汉明帝永平十四年至汉顺帝永建五年	景行天皇	
131—190	汉顺帝永建六年至汉献帝初平元年	成务天皇	
192—200	汉献帝初平三年至建安五年	仲哀天皇	
201—269	汉献帝建安六年至晋武帝泰始五年	神功皇后（摄政）	
270—310	晋武帝泰始六年至晋怀帝永嘉四年	应神天皇	
313—399	晋愍帝建兴元年至晋安帝隆安三年	仁德天皇	
400—405	晋安帝隆安四年至义熙元年	履中天皇	
406—411	晋安帝义熙二年至七年	反正天皇	
412—452	晋安帝义熙八年至宋文帝元嘉二十九年	允恭天皇	
453—455	宋文帝元嘉三十年至宋孝武帝孝建二年	安康天皇	
456—479	宋孝武帝孝建三年至齐高帝建元元年	雄略天皇	
480—484	齐高帝建元二年至齐武帝永明二年	清宁天皇	
485—487	齐武帝永明三年至五年	显宗天皇	
488—497	齐武帝永明六年至齐明帝建武四年	仁贤天皇	
498—506	齐明帝永泰元年至梁武帝天监五年	武烈天皇	
507—530	梁武帝天监六年至梁武帝中大通二年	继体天皇	

公元纪年	中国历史纪年		日本历史纪年
531—534	梁武帝中大通三年至六年	安闲天皇	
535—539	梁武帝大同元年至大同五年	宣化天皇	
540—571	梁武帝大同六年至梁宣帝太建三年	钦明天皇	
572—584	梁宣帝太建四年至隋文帝开皇四年	敏达天皇	
585—586	隋文帝开皇五年至六年	用明天皇	
587—591	隋文帝开皇七年至十一年	崇峻天皇	
592—628	隋文帝开皇十二年至唐太宗贞观二年	推古天皇	
629—641	唐太宗贞观三年至十五年	舒明天皇	
642—644	唐太宗贞观十六年至十八年	皇极天皇	
645—649	唐太宗贞观十九年至二十三年	孝德天皇	大化元年至五年
650—654	唐高宗永徽元年至五年		白雉元年至五年
655—661	唐高宗永徽六年至龙朔元年	齐明天皇	元年至七年
668—671	唐高宗总章元年至咸亨二年	天智天皇	元年至四年
672	唐高宗咸亨三年	弘文天皇	白凤元年
673—685	唐高宗咸亨四年唐武则天垂拱元年	天武天皇	元年至十三年
686—689	唐武则天垂拱二年至永昌元年 载初元年		朱鸟元年至四年
690—696	唐武则天天授元年 至万岁登封元年 万岁通天元年	持统天皇	元年至七年
697—700	唐武则天神功元年至久视元年		元年至四年
701—703	唐武则天大足元年 长安元年至三年	文武天皇	大宝元年至三年
704—706	唐武则天长安四年至唐中宗神龙二年		庆云元年至三年
707	唐中宗景龙元年	元明天皇	庆云四年
708—714	唐中宗景龙二年至唐玄宗开元二年		和铜元年至七年
715—716	唐玄宗开元三年至四年	元正天皇	灵龟元年至二年
717—723	唐玄宗开元五年至十一年		养老元年至七年
724—728	唐玄宗开元十二年至十六年	圣武天皇	神龟元年至五年
729—748	唐玄宗开元十七年至天宝七载		天平元年至二十年
749—756	唐玄宗天宝八载至唐肃宗至德元年	孝谦天皇	天平胜宝元年至八年
757	唐肃宗至德二年		天平宝字元年
758—763	唐肃宗乾元元年至唐代宗广德元年	淳仁天皇	天平宝字二年至七年
764	唐代宗广德二年		天宝宝字八年
765—766	唐代宗大历元年	称德天皇	天平神户元年至二年
767—769	唐代宗大历二年至四年		神护景云元年至三年
770—780	唐代宗大历五年至唐德宗建中元年	光仁天皇	宝龟元年至十一年
781	唐德宗建中二年	桓武天皇	天应元年
782—805	唐德宗建中三年至唐顺宗永贞元年		延历元年至二十四年
806—808	唐宪宗元和元年至三年	平城天皇	大同元年至三年
809	唐宪宗元和四年	嵯峨天皇	大同四年
810—822	唐宪宗元和五年至唐穆宗长庆二年		弘仁元年至十三年

公元纪年	中国历史纪年	日本历史纪年	
823	唐穆宗长庆三年	淳和天皇	弘仁十四年
824—832	唐穆宗长庆四年至唐文宗大和六年		天长元年至九年
833	唐文宗大和七年	仁明天皇	天长十年
834—847	唐文宗大和八年至唐宣宗大中元年		承和元年至十四年
848—849	唐宣宗大中二年至三年		嘉祥元年至二年
850	唐宣宗大中四年	文德天皇	嘉祥三年
851—853	唐宣宗大中五年至七年		仁寿元年至三年
854—856	唐宣宗大中八年至十年		齐衡元年至三年
857	唐宣宗大中十一年		天安元年
858	唐宣宗大中十二年	清和天皇	天安二年
859—875	唐宣宗大中十三年至唐僖宗乾符二年		贞观元年至十七年
876	唐僖宗乾符三年	阳成天皇	贞观十八年
877—883	唐僖宗乾符四年至中和三年		元庆元年至七年
884	唐僖宗中和四年	光孝天皇	元庆八年
885—886	唐僖宗光启元年至二年		仁和元年至二年
887—888	唐僖宗光启三年至文德元年	宇多天皇	仁和三年至四年
889—896	唐昭宗龙纪元年至乾宁三年		宽平元年至八年
897	唐昭宗乾宁四年	醍醐天皇	宽平九年
898—900	唐昭宗光化元年至三年		昌泰元年至三年
901—922	唐昭宗天复元年至后梁末帝龙德二年		延喜元年至二十二年
923—929	后梁末帝龙德三年至后唐明宗天成四年		延长元年至七年
930	唐明宗长兴元年	朱雀天皇	延长八年
931—937	唐明宗长兴二年至后晋高祖天福二年		承平元年至七年
938—945	后晋高祖天福三年至后晋出帝开运二年		天庆元年至八年
946	后晋出帝开运三年	村上天皇	天庆九年
947—956	后汉高祖天福十二年 至后周世宗显德三年		天历元年至十年
957—960	后周世宗显德四年 至后周恭帝显德七年 宋太祖建隆元年		天德元年至四年
961—963	宋太祖建隆二年至乾德元年		应和元年至三年
964—966	宋太祖乾德二年至四年		康保元年至三年
967	宋太祖乾德五年	冷泉天皇	康保四年
968	宋太祖开宝元年		安和元年
969	宋太祖开宝二年	圆融天皇	安和二年
970—972	宋太祖开宝三年至五年		天禄元年至三年
973—975	宋太祖开宝六年至八年		天延元年至三年
976—977	宋太宗太平兴国元年至二年	圆融天皇	贞元元年至二年
978—982	宋太宗太平兴国三年至七年		天元元年至五年
983	宋太宗太平兴国八年		永观元年

公元纪年	中国历史纪年	日本历史纪年	
984	宋太宗雍熙元年	华山天皇	永观二年
985	宋太宗雍熙二年		宽和元年
986	宋太宗雍熙三年	一条天皇	宽和二年
987—988	宋太宗雍熙四年至端拱元年		永延元年至二年
989	宋太宗端拱二年		永祚元年
990—994	宋太宗淳化元年至五年		正历元年至五年
995—998	宋太宗至道元年宋真宗咸平元年		长德元年至四年
999—1003	宋真宗咸平二年至六年		长保元年至五年
1004—1010	宋真宗景德元年至大中祥符三年		宽弘元年至七年
1011	宋真宗大中祥符四年	三条天皇	宽弘八年
1012—1015	宋真宗大中祥符五年至八年		长和元年至四年
1016	宋真宗大中祥符九年	后一条天皇	长和五年
1017—1020	宋真宗天禧元年至四年		宽仁元年至四年
1021—1023	宋真宗天禧五年至宋仁宗天圣元年		治安元年至三年
1024—1027	宋仁宗天圣二年至五年		万寿元年至四年
1028—1035	宋仁宗天圣六年至景祐二年		长元元年至八年
1036	宋仁宗景祐三年	后朱雀天皇	长元九年
1037—1039	宋仁宗景祐四年至宝元二年		长历元年至三年
1040—1043	宋仁宗康定元年至庆历三年		长久元年至四年
1044	宋仁宗庆历四年		宽德元年
1045	宋仁宗庆历五年	后冷泉天皇	宽德二年
1046—1052	宋仁宗庆历六年至皇祐四年		永承元年至七年
1053—1057	宋仁宗皇祐五年至嘉祐二年		天喜元年至五年
1058—1064	宋仁宗嘉祐三年至宋英宗治平元年		康平元年至七年
1065—1067	宋英宗治平二年至四年		治历元年至三年
1068	宋神宗熙宁元年	后三条天皇	治历四年
1069—1071	宋神宗熙宁二年至四年		延久元年至三年
1072—1073	宋神宗熙宁五年至六年	白河天皇	延久四年至五年
1074—1076	宋神宗熙宁七年至九年		承保元年至三年
1077—1080	宋神宗熙宁十年至元丰三年		承历元年至四年
1081—1083	宋神宗元丰四年至六年		永保元年至三年
1084—1085	宋神宗元丰七年至八年		应德元年至二年
1086	宋神宗元祐元年	堀河天皇	应德三年
1087—1093	宋神宗元祐二年至八年		宽治元年至七年
1094—1095	宋神宗绍圣元年至二年		嘉保元年至二年
1096	宋神宗绍圣三年		永长元年
1097—1098	宋神宗绍圣四年至元符元年		承德元年至二年
1099—1103	宋神宗元符二年至宋徽宗崇宁二年		康和元年至五年

公元纪年	中国历史纪年	日本历史纪年	
1104—1105	宋徽宗崇宁三年至四年	堀河天皇	长治元年至二年
1106	宋徽宗崇宁五年		嘉承元年
1107	宋徽宗大观元年		嘉承二年
1108—1109	宋徽宗大观二年至三年		天仁元年至二年
1110—1112	宋徽宗大观四年至政和二年	鸟羽天皇	天永元年至三年
1113—1117	宋徽宗政和三年至七年		永久元年至五年
1118—1119	宋徽宗重合元年至宣和元年		元永元年至二年
1120—1122	宋徽宗宣和二年至四年		保安元年至三年
1123	宋徽宗宣和五年		保安四年
1124—1125	宋徽宗宣和六年至七年		天治元年至二年
1126—1130	宋钦宗靖康元年至宋高宗建炎四年	崇德天皇	大治元年至五年
1131	宋钦宗绍兴元年		天承元年
1132—1134	宋钦宗绍兴二年至四年		长承元年至三年
1135—1140	宋钦宗绍兴五年至十年		保延元年至六年
1141	宋钦宗绍兴十一年		永治元年
1142—1143	宋钦宗绍兴十二年至十三年		康治元年至二年
1144	宋钦宗绍兴十四年	近卫天皇	天养元年
1145—1150	宋钦宗绍兴十五年至二十年		久安元年至六年
1151—1153	宋钦宗绍兴二十一年至二十三年		仁平元年至三年
1154	宋钦宗绍兴二十四年		久寿元年
1155	宋钦宗绍兴二十五年	后天河天皇	久寿二年
1156—1157	宋钦宗绍兴二十六年至二十七年		保元元年至二年
1158	宋钦宗绍兴二十八年		保元三年
1159	宋钦宗绍兴二十九年		平治元年
1160	宋钦宗绍兴三十年	三条天皇	永历元年
1161—1162	宋钦宗绍兴三十一年至三十二年		应保元年至二年
1163—1164	宋孝宗隆兴元年至二年		长宽元年至二年
1165	宋孝宗乾道元年	六条天皇	永安万年
1166—1167	宋孝宗乾道二年至三年		仁安元年至二年
1168	宋孝宗乾道四年		仁安三年
1169—1170	宋孝宗乾道五年至六年	高仓天皇	嘉应元年至二年
1171—1174	宋孝宗乾道七年至淳熙元年		承安元年至四年
1175—1176	宋孝宗淳熙二年至三年	高仓天皇	安元元年至二年
1177—1179	宋孝宗淳熙四年至六年		治承元年至三年
1180	宋孝宗淳熙七年		治承四年
1181	宋孝宗淳熙八年	安德天皇	养和元年
1182	宋孝宗淳熙九年		寿永元年
1183	宋孝宗淳熙十年	后鸟羽天皇	寿永二年

公元纪年	中国历史纪年	日本历史纪年	
1184	宋孝宗淳熙十一年	后鸟羽天皇	元历元年
1185—1189	宋孝宗淳熙十二年至十六年		文治元年至五年
1190—1197	宋光宗绍熙元年至庆元三年		建久元年至八年
1198	宋宁宗庆元四年	土御门天皇	建九九年
1199—1200	宋宁宗庆元五年至六年		正治元年至二年
1201—1203	宋宁宗嘉泰元年至三年		建仁元年至三年
1204—1205	宋宁宗嘉泰四年至开禧元年		元久元年至二年
1206	宋宁宗开禧二年		建永元年
1207—1209	宋宁宗开禧三年至嘉定二年		承元元年至三年
1210	宋宁宗嘉定三年	顺德天皇	承元四年
1211—1212	宋宁宗嘉定四年至五年		建历元年至二年
1213—1218	宋宁宗嘉定六年至十一年		建保元年至六年
1219—1220	宋宁宗嘉定十二年至十三年		承久元年至二年
1221	宋宁宗嘉定十四年	仲恭天皇 后堀河天皇	承久三年
1222—1223	宋宁宗嘉定十五年至十六年		贞应元年至二年
1224	宋宁宗嘉定十七年		元仁元年
1225—1226	宋理宗宝庆元年至二年		嘉禄元年至二年
1227—1228	宋理宗宝庆三年至绍定元年		安贞元年至二年
1229—1231	宋理宗绍定二年至四年		宽喜元年至三年
1232	宋理宗绍定五年	四条天皇	贞永元年
1233	宋理宗绍定六年		天福元年
1234	宋理宗端平元年		文历元年
1235—1237	宋理宗端平二年至嘉熙元年		嘉祯元年至三年
1238	宋理宗嘉熙二年		历仁元年
1239	宋理宗嘉熙三年		延应元年
1240—1241	宋理宗嘉熙四年至淳祐元年		仁治元年至二年
1242	宋理宗淳祐二年	后嵯峨天皇	仁治三年
1243—1245	宋理宗淳祐三年至五年		宽元元年至三年
1246	宋理宗淳祐六年	后深草天皇	宽元四年
1247—1248	宋理宗淳祐七年至八年		宝治元年至二年
1249—1255	宋理宗淳祐九年至宝祐三年		建长元年至七年
1256	宋理宗宝祐四年		康元元年
1257—1258	宋理宗宝祐五年至六年	后深草天皇	正嘉元年至二年
1259	宋理宗开庆元年	龟山天皇	正元元年
1260	宋理宗景定元年		文应元年
1261—1263	宋理宗景定二年至四年		弘长元年至三年
1264—1273	宋理宗景定五年至宋度宗咸淳九年		文永元年至十年
1274	宋度宗咸淳十年	后宇多天皇	文永十一年
1275—1277	宋恭宗德祐元年至宋端宗景炎二年		建治元年至三年
1278—1287	宋赵昺祥兴元年至元世祖至元二十四年		弘安元年至十年

公元纪年	中国历史纪年	日本历史纪年	
1288—1292	元世祖至元二十五年至二十九年	伏见天皇	正应元年至五年
1293—1297	元世祖至元三十年至元成宗大德元年		永仁元年至五年
1298	元成宗大德二年	后伏见天皇	永仁六年
1299—1300	元成宗大德三年至四年		正安元年至二年
1301	元成宗大德五年	后二条天皇	正安三年
1302	元成宗大德六年		乾元元年
1303—1305	元成宗大德七年至九年		嘉元元年至三年
1306—1307	元成宗大德十年至十一年		德治元年至二年
1308—1310	元武宗至大元年至三年	花园天皇	延庆元年至三年
1311	元武宗至大四年		应长元年
1312—1316	元仁宗皇庆元年至延祐三年		正和元年至五年
1317—1318	元仁宗延祐四年至五年		文保元年至二年
1319—1320	元仁宗延祐六年至七年		元应元年至二年
1321—1323	元英宗至治元年至三年		元亨元年至三年
1324—1325	元泰定帝泰定元年至二年		正中元年至二年
1326—1328	元泰定帝泰定三年至致和元年 元幼主天顺元年 元文宗天历元年		嘉历元年至三年
1329—1330	元文宗天历二年至至顺元年		元德元年至二年
1331	元文宗至顺二年	光严天皇	元弘元年
1332	元宁宗至顺三年		正庆元年
1333	元惠宗元统元年	后醍醐天皇	正庆二年
1334—1335	元惠宗元统二年至至元元年		建武元年至二年
★以下日本进入南北朝时期，前为"北朝天皇、年号"，后为"南朝天皇、年号"。			
1336—1337	元惠宗至元二年至三年	光明天皇 建武三年至四年	后醍醐天皇 延元元年至二年
1338	元惠宗至元四年	历应元年	延元三年
1339	元惠宗至元五年	历应二年	后村上天皇 延元四年
1340—1341	元惠宗至元六年至至正元年	历应三年至四年	兴国元年至二年
1342—1344	元惠宗至正二年至四年	康永元年至三年	兴国三年至五年
1345	元惠宗至正五年	贞和元年	兴国六年
1346	元惠宗至正六年	贞和二年	正平元年
1347	元惠宗至正七年	贞和三年	正平二年
1348—1349	元惠宗至正八年至九年	崇光天皇 贞和四年至五年	正平三年至四年
1350—1351	元惠宗至正十年至十一年	观应元年至二年	正平五年至六年
1352—1353	元惠宗至正十二年至十三年	后光严天皇 文和元年至二年	正平七年至八年
1354—1355	元惠宗至正十四年至十五年	文和三年至四年	正平九年至十年
1356—1360	元惠宗至正十六年二十年	延文元年至五年	正平十一年至十五年
1361	元惠宗至正二十一年	康安元年	正平十六年
1362—1367	元惠宗至正二十二年至二十七年	贞治元年至六年	正平十七年至二十二年

公元纪年	中国历史纪年	日本历史纪年	
1368—1369	元惠宗至正二十八年至明太祖洪武二年	应安元年至二年	长庆天皇 正平二十三年至二十四年
1370	明太祖洪武三年	应安三年	建德元年
1371	明太祖洪武四年	后圆融天皇 应安四年	建德二年
1372—1374	明太祖洪武五年至七年	应安五年至七年	文中元年至三年
1375—1378	明太祖洪武八年至十一年	永和元年至四年	天授元年至四年
1379—1380	明太祖洪武十二年至十三年	康历元年至二年	天授五年至六年
1381	明太祖洪武十四年	永德元年	弘和元年
1382	明太祖洪武十五年	后小松天皇 永德二年	弘和二年
1383	明太祖洪武十六年	永德三年	后龟山天皇 弘和三年
1384—1386	明太祖洪武十七年至十九年	至德元年至三年	元中元年至三年
1387—1388	明太祖洪武二十年至二十一年	嘉庆元年至二年	元中四年至五年
1389	明太祖洪武二十二年	康应元年	元中六年
1390—1391	明太祖洪武二十三年至二十四年	明德元年至二年	元中七年至八年
★日本南北朝统一，北方胜			
1392—1393	明太祖洪武二十五年至二十六年	后小松天皇	明德三年至四年
1394—1411	明太祖洪武二十七年至明成祖永乐九年		应永元年至十八年
1412—1427	明成祖永乐十年至明宣宗宣德二年	称光天皇	应永十九年至三十四年
1428	明宣宗宣德三年		正长元年
1429—1440	明宣宗宣德四年至明英宗正统五年		永享元年至十二年
1441—1443	明英宗正统六年至八年	后花园天皇	嘉吉元年至三年
1444—1448	明英宗正统九年至十三年		文安元年至五年
1449—1451	明英宗正统十四年至明代宗景泰二年		宝德元年至三年
1452—1454	明代宗景泰三年至五年		享德元年至三年
1455—1456	明代宗景泰六年至七年	后花园天皇	康正元年至二年
1457—1459	明英宗天顺元年至三年		长禄元年至三年
1460—1463	明英宗天顺四年至七年		宽正元年至四年
1464—1465	明英宗天顺八年至明宪宗成化元年		宽正五年至六年
1466	明宪宗成化二年		文正元年
1467—1468	明宪宗成化三年至四年		应仁元年至二年
1469—1486	明宪宗成化五年至二十二年	后土御门天皇	文明元年至十八年
1487—1488	明宪宗成华二十三年至明孝宗弘治元年		长享元年至二年
1489—1491	明孝宗弘治二年至四年		延德元年至三年
1492—1499	明孝宗弘治五年至十二年		明应元年至八年
1500	明孝宗弘治十三年	后柏原天皇	明应九年
1501—1503	明孝宗弘治十四年至十六年		文龟元年至三年

公元纪年	中国历史纪年	日本历史纪年	
1504—1520	明孝宗弘治十七年至明武宗正德十五年	后柏原天皇	永正元年至十七年
1521—1525	明武宗正德十六年至明世宗嘉靖四年		大永元年至五年
1526—1527	明世宗嘉靖五年至六年	后奈良天皇	大永六年至七年
1528—1531	明世宗嘉靖七年至十年		享禄元年至四年
1532—1554	明世宗嘉靖十一年至三十三年		天文元年至二十三年
1555—1556	明世宗嘉靖三十四年至三十五年		弘治元年至二年
1557	明世宗嘉靖三十六年	正亲町天皇	弘治三年
1558—1569	明世宗嘉靖三十七年至明穆宗隆庆三年		永禄元年至十二年
1570—1572	明穆宗隆庆四年至六年		元龟元年至三年
1573—1585	明神宗万历元年至十三年		天正元年至十三年
1586—1591	明神宗万历十四年至十九年	后阳成天皇	天正十四年至十九年
1592—1595	明神宗万历二十年至二十三年		文禄元年至四年
1596—1610	明神宗万历二十四年至三十八年		庆长元年至十五年
1611—1614	明神宗万历三十九年至四十二年	后水尾天皇	庆长十六年至十九年
1615—1623	明神宗万历四十三年至明熹宗天启三年		元和元年至九年
1624—1629	明熹宗天启四年至明思宗崇祯二年		宽永元年至六年
1630—1642	明思宗崇祯三年至十五年	明正天皇	宽永七年至十九年
1643	明思宗崇祯十六年	后光明天皇	宽永二十年
1644—1647	明思宗崇祯十七年至清世祖顺治四年		正保元年至四年
1648—1651	清世祖顺治五年至八年		庆安元年至四年
1652—1653	清世祖顺治九年至十年		承应元年至二年
1654	清世祖顺治十一年	后西天皇	承应三年
1655—1657	清世祖顺治十二年至十四年		明历元年至三年
1658—1660	清世祖顺治十五年至十七年		万治元年至三年
1661—1662	清世祖顺治十八年至清圣祖康熙元年		宽文元年至二年
1663—1672	清圣祖康熙二年至十一年	灵元天皇	宽文三年至十二年
1673—1680	清圣祖康熙十二年至十九年		延宝元年至八年
1681—1683	清圣祖康熙二十年至二十二年		天和元年至三年
1684—1686	清圣祖康熙二十三年至二十五年		贞享元年至三年
1687	清圣祖康熙二十六年	东山天皇	贞享四年
1688—1703	清圣祖康熙二十七年至四十二年		元禄元年至十六年
1704—1709	清圣祖康熙四十三年至四十八年		宝永元年至六年
1710	清圣祖康熙四十九年	中御门天皇	宝永七年
1711—1715	清圣祖康熙五十年至五十四年		正德元年至五年
1716—1734	清圣祖康熙五十五年至清世宗雍正十二年		享保元年至十九年
1735	清世宗雍正十三年	樱町天皇	享保二十年
1736—1740	清高宗乾隆元年至五年		元文元年至五年
1741—1743	清高宗乾隆六年至八年		宽保元年至三年
1744—1746	清高宗乾隆九年至十一年		延享元年至三年

公元纪年	中国历史纪年	日本历史纪年	
1747	清高宗乾隆十二年	桃园天皇	享历元年
1748—1750	清高宗乾隆十三年至十五年		宽延元年至三年
1751—1761	清高宗乾隆十六年至二十六年		宝历元年至十一年
1762—1763	清高宗乾隆二十七年二十八年	后樱町天皇	宝历十二年至十三年
1764—1769	清高宗乾隆二十九年至三十四年		明和元年至六年
1770—1771	清高宗乾隆三十五年至三十六年	后桃园天皇	明和七年至八年
1772—1778	清高宗乾隆三十七年至四十三年		安永元年至七年
1779—1780	清高宗乾隆四十四年至四十五年	光格天皇	安永八年至九年
1781—1788	清高宗乾隆四十六年至五十三年		天明元年至八年
1789—1800	清高宗乾隆五十四年至清仁宗嘉庆五年		宽政元年至十二年
1801—1803	清仁宗嘉庆六年至八年		享和元年至三年
1804—1816	清仁宗嘉庆九年至二十一年		文化元年至十三年
1817	清仁宗嘉庆二十二年	仁孝天皇	文化十四年
1818—1829	清仁宗嘉庆二十三年至清宣宗道光九年		文政元年至十二年
1830—1843	清宣宗道光十年至二十三年		天保元年至十四年
1844—1845	清宣宗道光二十四年至二十五年		弘化元年至二年
1846—1847	清宣宗道光二十六年至二十七年	孝明天皇	弘化三年至四年
1848—1853	清宣宗道光二十八年至清文宗咸丰三年		嘉永元年至六年
1854—1859	清文宗咸丰四年至九年		安政元年至六年
1860	清文宗咸丰十年		万延元年
1861—1863	清文宗咸丰十一年至清穆宗同治二年		文久元年至三年
1864	清穆宗同治三年		元治元年
1865—1866	清穆宗同治四年至五年		庆应元年至二年
1867	清穆宗同治六年	明治天皇	庆应三年
1868—1911	清穆宗同治七年至清宣统三年		明治元年至四十四年

（参考资料：《中国、日本、朝鲜、越南四国历史年代对照表》山西省图书馆编印）

图书在版编目(CIP)数据

东洋美术小史；文人画之复兴 / (日) 大村西崖著；董
科，金伟译. -- 上海：上海书画出版社，2022.7
（日本中国绘画研究译丛）
ISBN 978-7-5479-2843-1

Ⅰ.①东… Ⅱ.①大… ②董… ③金… Ⅲ.①绘画史－中
国 ②文人画－绘画研究－中国 Ⅳ.①J209.2 ②J212.052

中国版本图书馆CIP数据核字(2022)第105401号

日本中国绘画研究译丛

东洋美术小史　文人画之复兴

〔日〕大村西崖 著　董科　金伟 译

责任编辑	郭昳歆
审　　读	陈家红
责任校对	林　晨
装帧设计	姜　明
技术编辑	包赛明

出版发行	上 海 世 纪 出 版 集 团 上海书画出版社
地址	上海市闵行区号景路159弄A座4楼
邮政编码	201101
网址	www.shshuhua.com
E-mail	shcpph@163.com
制版	上海久段文化发展有限公司
印刷	上海展强印刷有限公司
经销	各地新华书店
开本	720×1000　1/16
印张	14
字数	100千
版次	2022年11月第1版　2022年11月第1次印刷
书号	**978-7-5479-2843-1**
定价	**78.00元**

若有印刷、装订质量问题，请与承印厂联系　电话：021-66366565